U0035655

七十年前最珍貴的定情書

一封來自一九四六年的信：訂婚當天，蘇爸寫給蘇媽媽的親筆信

No.4

總ては環境と世珍に左右され

ではあるまいか？

願くば愛けよ！我が秋

愛を……

僕達の婚約（結納）記念

民國三十五年

バク愛
秋月さんに

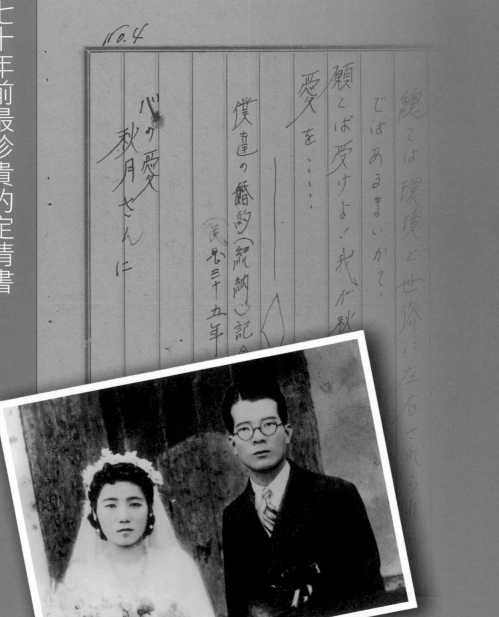

蘇爸爸蘇媽媽結婚照

二戰烽火下，歷險歸來的雙親

在那個戰火綿延的殖民時代，蘇媽媽考進香港陸軍醫院擔任看護助手，醫院位於香港島半山區高處，她常常一人俯瞰寧靜大海，仰望滿天星辰，更思念著台灣的母親。她常握著鑲有蘇爸爸照片的水滴墜鍊，雙手合十的祈禱，殷殷盼求大戰快點結束，彼此都能平安返鄉相聚。蘇媽媽看著一封封來自海南島的蘇爸爸寫給她，裝滿相思鄉愁的書信，內心總是充滿許多憧憬，而這段愛情更支撐著蘇爸爸後來即便流放澳門，身處惡劣環境時，仍充滿生存的意志力量。

No.1

No.2

Magnifique musique magique de
Daniel Su Shien-Ta

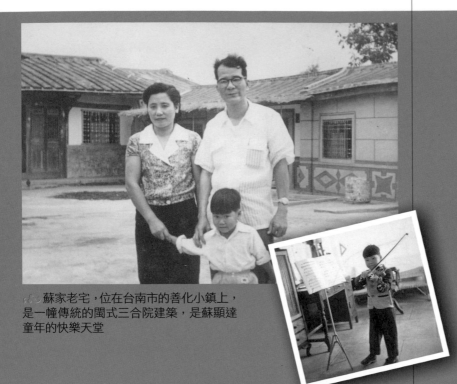

蘇家老宅，位在台南市的善化小鎮上，
是一幢傳統的閩式三合院建築，是蘇顯達
童年的快樂天堂

人生第一個
音符：五歲上幼
稚園中班，懵懵
懂懂的年紀就被
媽媽帶去學琴

和媽媽吃喜酒去

一個台南囝仔的音樂成長序曲

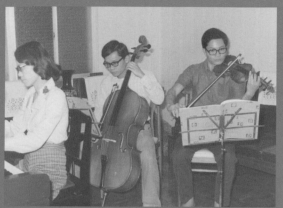

十一歲，登上台灣省教育廳所屬刊物《國教之友》封面，特殊才能兒童音樂演奏會（蘇顯達為左一）

蘇家的孩子常一起練習，念高二的蘇顯達拉小提琴、哥哥奏大提琴、姊姊彈鋼琴，好像小小兒童室內樂團一般

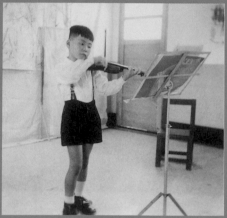

七十多歲的神仙眷侶同遊瑞士馬特洪峰

六歲時的蘇顯達，在幼稚園畢業典禮中表演

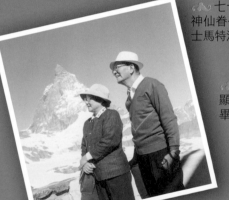

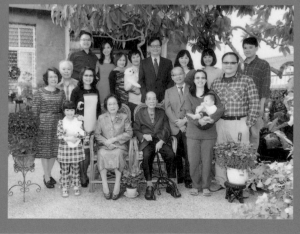

九十多歲的蘇爸爸與蘇媽媽，開心的與所有家族成員合影。善化老家在蘇媽媽的長年掌理之下，仍是庭院雅致、花木扶疏，走過大時代的雙親，以台灣人堅強的生命力與韌性慈輝，持續守護著每一個家人！

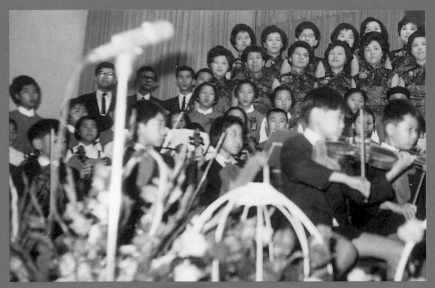

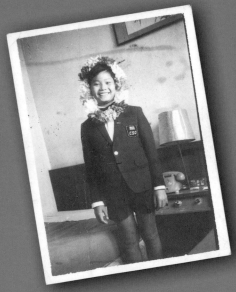

🔊 三Ｂ兒童樂團，在南台灣音樂
發展史上，有其深遠重要影響與歷
史地位外，更造就今日台灣多位國
內外傑出音樂家，蘇顯達便是當年
樂團的重要團員之一。

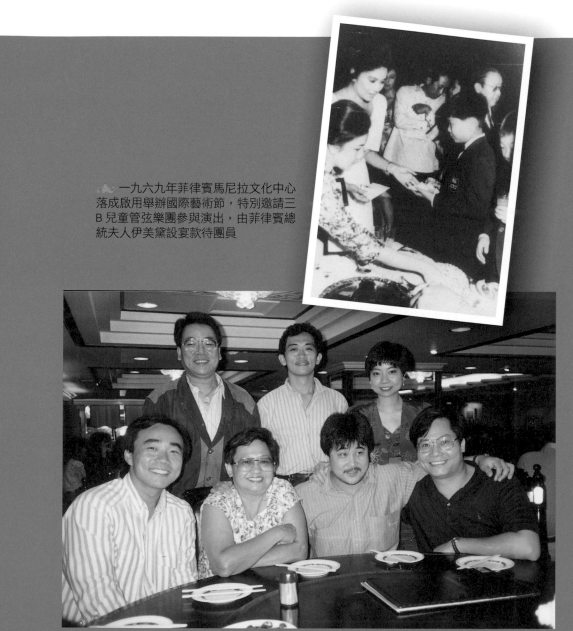

一九六九年菲律賓馬尼拉文化中心落成啟用舉辦國際藝術節，特別邀請三B兒童管弦樂團參與演出，由菲律賓總統夫人伊美黛設宴款待團員

孩提時期因為音樂所奠定的情誼，日後長大成為一輩子的朋友，圖為台灣小提琴教母李淑德（左二）、旅美小提琴家林昭亮（左一）、高慧生（右二）、小提琴家陳幼媛（後右一）、張智欽（後排中）、以及陳恆（後左一）

Magnifique musique magique de
Daniel Su Shien-Ta

青少年與大學時期

從聯考失敗的魯蛇，蘇顯達終於逆轉勝，彷彿歷經漫長黑暗隧道，終於看到盡頭的光。從此刻開始，一首首的曲子，正等待這個年輕人，用翻轉人生且得來不易的生命能量來演奏它！

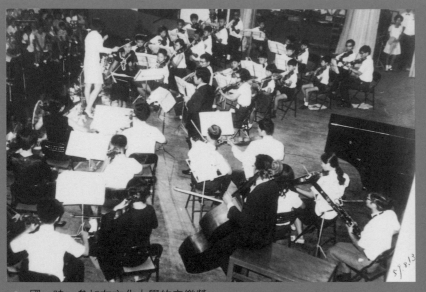

國一時，參加在文化大學的音樂營，指揮是郭美貞

蘇顯達從小練琴十多年，琴技已達到一定的水平，國三雖然因為聯考而中斷音樂的空虛感受，更是讓他萬萬不想再重來，也不希望再有任何原因，永遠失去他對音樂的追求。讀高中時，他在家中投下一顆震撼彈，告訴父母：「我要繼續學琴，並且選擇音樂之路，為終生的發展志向。」

大學時，有段時間準備公演，每天苦練超過十小時，是家常便飯

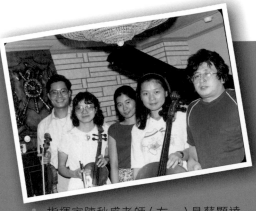

指揮家陳秋盛老師（右一）是蘇顯達音樂之路上影響最深的老師之一，經常合奏的夥伴：大提琴孫婉玲（右二）、中提琴吳佩玲（左二）以及林慧美（中）

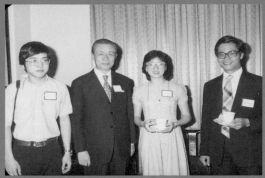

因參與第一屆台北藝術季演出獲行政院院長孫運璿當面嘉許，隨後受邀訪問行政院，與院長、旅美小提琴家辛明峰（左一）以及鋼琴家吳茵合影（1979 年）

蘇顯達常在二樓男廁練琴，一次課堂上，大提琴老師張寬容（右三）打趣的說：「蘇顯達，你今天拉的柴可夫斯基小提琴協奏曲，特別有味道喔，是一股帶有阿摩尼亞的味道呢！」全班同學頓時嘩然大笑。

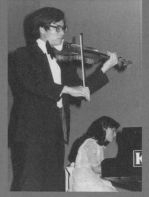

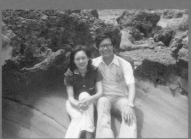

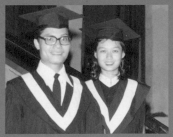

當年蘇顯達與主修鋼琴的同班同學，也是女朋友、後來的太太鄭秀玲，在東吳大學音樂系分別以第一名與第二名畢業

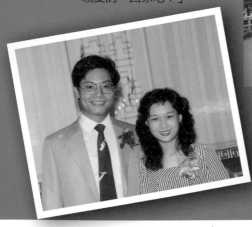

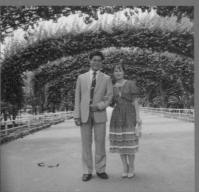

留法遠颺，褪羽重生

回台工作前，在曾任職兩年樂團的巴黎高等音樂院前留影

蘇顯達離鄉背景卻一事無成，真不知何去何從，此時浮現未婚妻熟悉的臉龐，她那柔和的雙眼像似告訴他：「親愛的，回家吧！」

與未婚妻分隔一年多，兩地相思委實辛苦，他不想再心懸寄掛彼此的思念，在家人支持與祝福下，蘇顯達帶著有限的奧援與單程機票，和妻子齊心攜手展開新婚留學生活

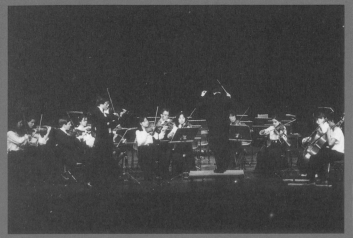

為了增加與巴黎本地的音樂家交流與演出機會,蘇顯達與學校同學及年輕音樂家自組室內樂樂團,漸漸利用聖誕節開始小規模的演出機會,整個巴黎市的音樂風氣盛行,每個晚上有七八場音樂活動是很正常的

在藝術家之城的巴黎,第一場獨奏會節目單

留法期間曾在瑞典皇宮演出,擔任樂團首席

二〇一四年,恩師普雷來台演奏,合影於國家音樂廳前

蘇顯達說:「前往法國向普雷學琴,是我音樂生涯裡最重要的轉捩點。普雷的教導不僅在技術上使我獲得決定性的進展,更重要的是,他開啟了我對音樂的宏觀視野,對我在音樂詮釋上的影響相當深遠。他在音樂上是我一生的導師」。一九八六年,離開法國返台前,恩師普雷送上親筆簽名照:「獻上我最誠摯的友誼與祝福」

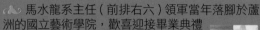

馬水龍系主任（前排右六）領軍當年落腳於蘆洲的國立藝術學院，歡喜迎接畢業典禮

與北藝大朱宗慶校長及旅法鋼琴家李芳宜，慶祝自法返台 20 週年獨奏會後慶功酒會

參與北藝大校內音樂會

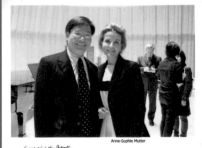

Anne-Sophie Mutter

參與社區音樂會演出

與德國小提琴家慕特 (Anne-Sophie Mutter) 合影於北藝大音樂大師講座 (2010年)

北藝大

我和我的小提琴見證的光榮世代

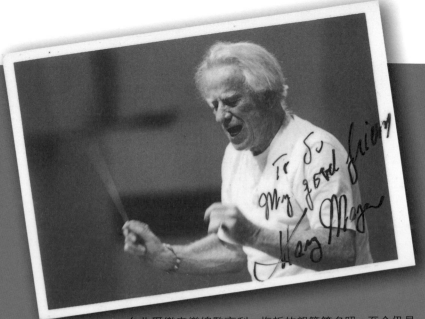

台北愛樂音樂總監亨利・梅哲的親筆簽名照，至今仍是蘇顯達的珍藏。梅哲能在音樂上表現出無比的細膩與完美的音樂性，造就「梅哲之音」，成為台灣樂壇的經典名詞。

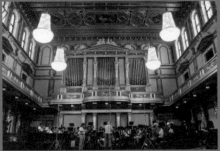

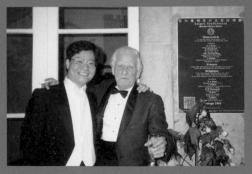

一九九三年台北愛樂管絃樂團在維也納金廳排演。

當團員們正式走入名列世界五大音樂廳的「維也納金廳」時，除了情緒緊張興奮，加上長途旅程的辛勞疲憊，當天彩排時不夠理想，擔任首席的蘇顯達憂心忡忡，但梅哲把曲目練過一回之後，隨即表示收工。事後才知道梅哲認為在過於疲勞的情況下，越練會越糟，他認為團員們的音樂實力素質都夠好，要有信心，台北愛樂終究會讓他們知道，東方也有很優秀的音樂家

*Magnifique musique magique de
Daniel Su Shien-Ta*

我和我的小提琴見證的光榮世代

馬水龍主任（右二）與李淑德老師（中），參與蘇顯達自法返國首次獨奏會

與旅美小提琴家林昭亮首次用義大利史特拉名琴，在國家音樂廳演出（1990年攝於後台排練前）

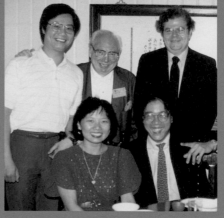

與世界級三位音樂家：小提琴大師史坦（Issac Stern，後排中）、鋼琴大師艾克斯（Emanuel Ax 後排右）、大提琴家馬友友（Yo-Yo Ma），以及大提琴家孫婉玲（前左一）合影（1989年）

返國第二次獨奏會「法國的廻思」，邀請法國鋼琴家克里斯·多莎莉一起合作（1989年）

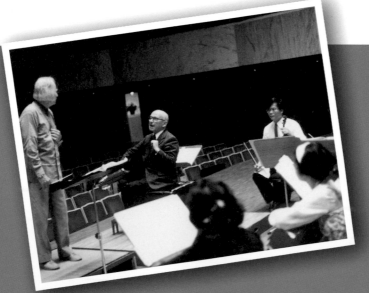

與台北愛樂管絃樂團音樂總監梅哲與吉他大師
耶佩斯 (Narciso Yepes) 音樂會前的排練 (1990 年)

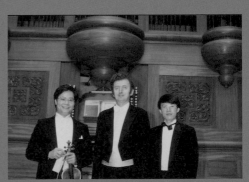

🎵 「風的傳奇－管風琴耶誕音樂會」與
波蘭管風琴家庫德利基 (Kudlicki) 共同演
出，使用奇美文化基金會所提供的杜希金
名琴 (1990 年於國家音樂廳)

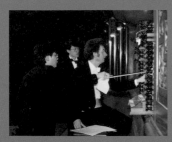

🎵 與管風琴家在音樂會前的排練，正式演出時，站在管風琴上演奏

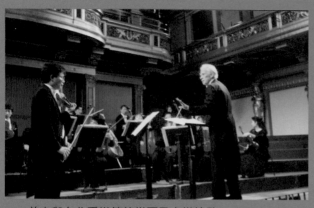

首次與台北愛樂管絃樂團及音樂總監
梅哲，登上維也納愛樂金廳演出黃輔棠的
《西施幻想曲》，締造華人樂團首登維也
納金廳的紀錄（1993年）

攝於維也納金廳前

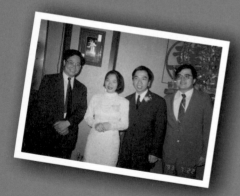

參加小提琴家胡乃元在台北
福華飯店的結婚典禮（1993年），
右邊是小提琴家蘇正途（右一）

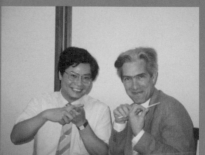

與瓜奈里弦樂四重奏的第一小提
琴手史坦哈特（Arnold Steinhardt）合影

我和我的小提琴見證的光榮世代

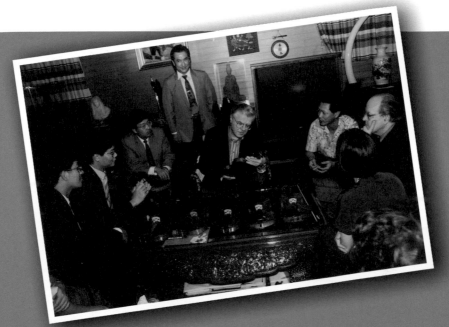

與捷克小提琴家蘇克(Josef Suk)在奇美董事長許文龍家中，
鑑賞珍貴的小提琴 (1991 年)

與聯合實驗樂團法籍指揮艾柯卡 (Gerard Akoka)　與指揮家艾柯卡合奏
及小提琴家宗緒嫻合影

▲ 與美國已故小提琴家弗雷德曼 (Erick Friedman) 首次合作，使用他 用過的 Guarneri del Gesu ex-Lafont-Siskovsky(1733) 名琴 (2000 年)

▲ 與北藝大教授王美齡以及已故俄羅斯大提琴家馬洛欽，合作拉威爾鋼琴三重奏 (台北國家音樂廳)

 與 Joseph Suk Piano Trio 擔任訪台記者會介紹人

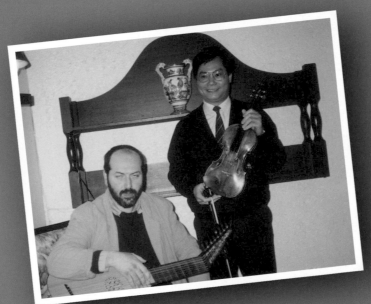

 與魯特琴家丹尼爾・貝戈 (Daniel Benkő) 合奏

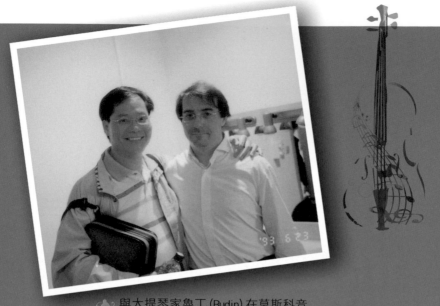

與大提琴家魯丁 (Rudin) 在莫斯科音樂廳演出 (1993 年合影於後台)

與指揮大師李維 (Levi) 在美國演出 (攝於華盛頓雙橡園)

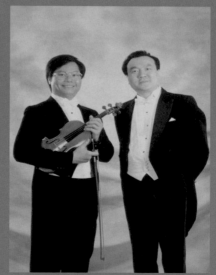

與鋼琴家諸大明合作

我和我的小提琴見證的光榮世代

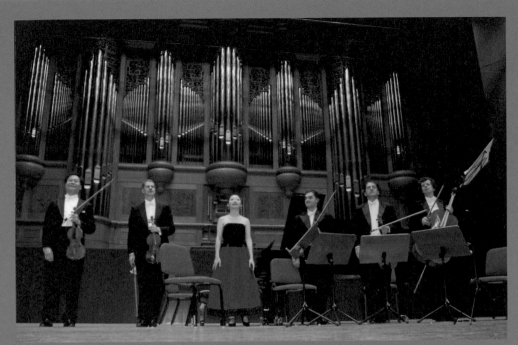

✍ 與來台參加宜蘭法國音樂營的法國音樂家，在國家音樂廳合作蕭頌 (Chausson) 給小提琴、鋼琴及弦樂四重奏的協奏曲 (2002 年)

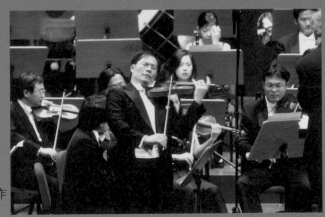

✍ 與法國指揮卡頓 (Carton) 合作協奏曲 (2006 年於國家音樂廳)

Magnifique musique magique de
Daniel Su Shien-Ta

🎵 與大陸指揮教父李德倫於北京
合影（1992 年）

🎵 與旅德鋼琴家陳必先（左二）、旅
義聲樂家朱苔麗（左三），以及師大音
樂系主任陳沁紅（右一），在義大利音
樂會後合影

🎵 與香港指揮家麥家樂及大陸
中央樂團合作排練協奏曲

🎵 首訪北京，第一次攜帶名琴訪
大陸（1992 年攝於北京音樂廳前）

國內外演出與參訪

我和我的小提琴見證的光榮世代

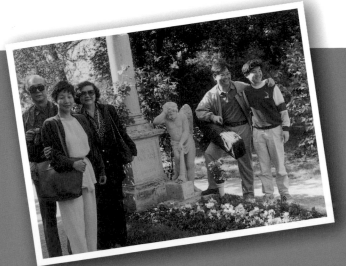

▲ 與台北愛樂管絃樂團首訪維也納，執行長俞冰清（左二）、樂評家
伍牧（左一）以及前南藝大校長李肇修（右一），造訪聖馬可墓園內的
莫札特之墓 (1993 年)

▲ 與以色列著名指揮家李維在甘迺迪
表演中心音樂廳排練

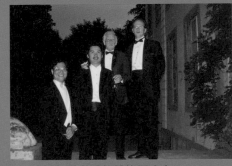

▲ 與梅哲於華盛頓雙橡園演出

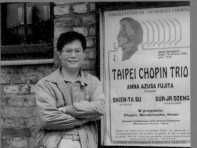

▲ 首度應邀赴波蘭
華沙參加建市四百週
年音樂會 (1996 年攝
於音樂會海報前)

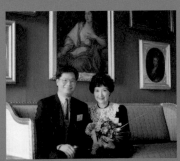

▲ 與鋼琴家藤田梓合影於波蘭
蕭邦之家 (1996 年)

總統府音樂會

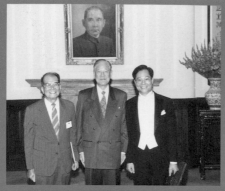

獲邀參加總統府音樂會，偕同父親與李登輝總統合影（1993 年）

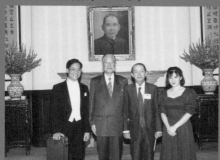

於總統府音樂會，與李登輝總統、奇美實業董事長許文龍（右二）及大提琴家歐逸青（右一）合影

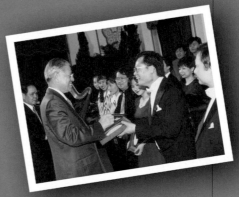

音樂會後，李總統親贈紀念品給音樂家

總統與參與盛會的音樂家合影

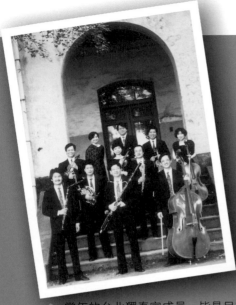

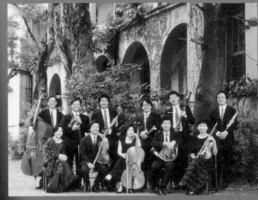

台北獨奏家室內樂團

當年的台北獨奏家成員，皆是目前台灣最中堅的份子包括：朱宗慶、徐家駒 劉榮義、莊思遠、陳威稜、陳幼媛、陳永清、曾素芝、饒大鷗以及葉綠娜。

蘇顯達所灌錄的「臺灣情‧泰然心」CD榮獲 1999 年金曲獎「最佳古典唱片」及最佳作曲人兩項大獎（圖為行政院新聞局長程建人頒發入圍證書）。

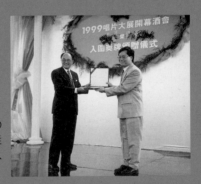

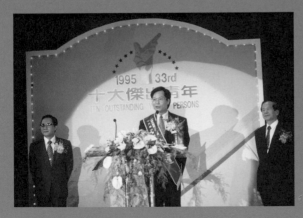

獲選十大傑出青年 (1995 年)

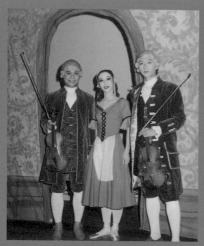

參蘇顯達與另一位小提琴家吳弘（右一）以宮廷樂師造型，參加台北藝術季芭蕾舞劇「仙履奇緣」的演出

與好友艾嘉洋（左一）在國防部示範樂隊當兵時，赴金門勞軍（1980 年）

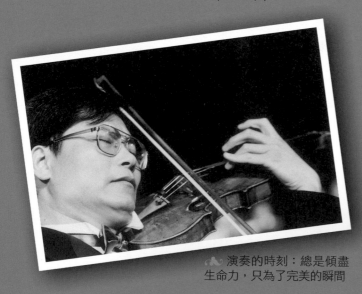

演奏的時刻：總是傾盡生命力，只為了完美的瞬間

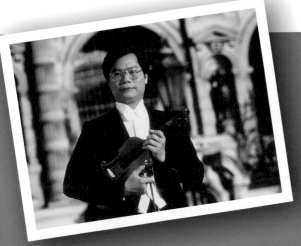

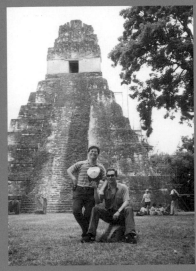

與鋼琴家魏樂富赴南美洲演出，
造訪瓜地馬拉馬雅金字塔（1994 年）

拍攝汽車廣告，赴法國香堤伊堡出
外景（1990 年代）

熱愛大自然，最愛擁抱群山（2004 年
攝於中央山脈）

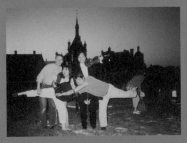

出外景（於巴黎近郊拍攝現場）

1989年迎接音樂新鮮人(三)
弦樂之夜

蘇顯達 與 史特拉底瓦里名琴之夜

魔法琴緣30年

小提琴家與他的音樂會、海報與節目單，
見證了台灣音樂發展的美好年代，
以及未來的無限可能。

Magnifique musique magique de
Daniel Su Shien-Ta

Magnifique musique magique de
Daniel Su Shien-Ta

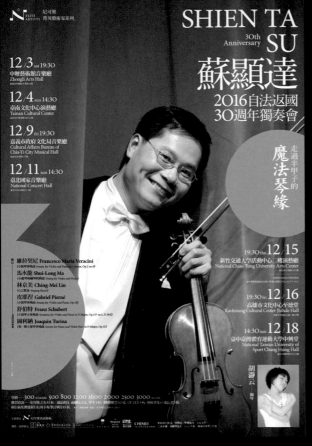

agnifique musique magique de
Daniel Su Shien-Ta

音樂態度，決定生命高度

蘇顯達的魔法琴緣

蘇顯達 著

胡芳芳、柯幸吟 策畫撰稿

提琴顯樂，人生達陣——始終如一的執著

陳秋盛　指揮家

小提琴家蘇顯達的執著，讓他的音樂造詣達更高境界，他是台灣音樂界典型的楷模。

而回國發展的這三十年，也是他在人生中最精彩、最需要堅持和毅力的階段，欣聞他的著作《蘇顯達的魔法琴緣：音樂態度，決定生命高度》即將出版，也預祝他返國三十週年的音樂會順利成功。

曾經在一場奇美名琴演出的音樂會上，因著對他演奏小品的好奇與期待而前往。未料，那場音樂會令我驚艷，那天的琴音，卻讓我震撼、感動，極具大師風範。音樂中蘊

含炫技、抒情，與低聲傾訴的特質，所有音樂中的造型與詮釋都表現得恰如其分，我想這不只是音樂方面的天分，而是緣於他對音樂細微的 Articulation 和 Nuance 的執著。相當期待有機會聽他詮釋大型協奏曲，展現出轉變後精粹的樣貌，這是我所期望的。

不懈的熱情與執著，只為更好的藝術

朱宗慶　朱宗慶打擊樂團創辦人暨藝術總監

認識蘇顯達教授，已有至少三十年的時間了！懷抱著同樣對音樂的熱情，我們曾合作過眾多演出，從室內樂團到與打擊樂團的協演，我們以樂會友，透過演奏，共享了許多人生中的重要時刻和美好時光。此外，在我擔任北藝大音樂系系主任到任職校長期間，蘇老師更是在系務與校務、教學與行政工作上一起打拼的重要夥伴。在外人眼中，我們都是不折不扣的「工作狂」，而蘇老師能夠同時兼顧行政、教學與琴藝的精進，更是令人佩服。

蘇老師出身南台灣的小鎮，我則來自中部鄉間，我們之間有種惺惺相惜的默契。至今，我仍可以從顯達身上，感受到一份質樸與真誠，那一心一意為著更好的藝術而努力不懈的熱情與執著，讓人感動。無論是對於演奏專業永不停歇的精進與追求，對於台灣音樂大師作品全心的推廣與支持，還是對於藝術教育的投入與耕耘，以及對於社會的持續關懷與付出，蘇教授皆貢獻良多，值得真正的推崇。

很開心，蘇顯達教授能藉著如此的好機緣，不僅出版《蘇顯達的魔法琴緣》，也規劃了「自法返國三十週年獨奏會——走過半甲子的魔法琴緣」，與大家分享他的人生閱歷和音樂琴緣，相信喜愛蘇老師的朋友、樂迷以及學生後進們，都將從中獲得啟發。特此獻上我誠摯的祝福！

顯以音樂 達於藝術

楊其文　國立臺北藝術大學校長

有一種人天生具有良善的信念，總是藉著自己的專業，不論是人前人後，或者更精確來說是台前台後，都為台灣的社會默默付出關懷，持續的遊走在都市與鄉間，耕耘出文化與生活的人文價值。蘇顯達兼具藝術與教育家的雙重身分，以宏觀的視野，真誠又持續地推行音樂分享，認為真正的快樂不是因為舒適、財富或別人的讚賞，而是做了有意義的事，所以贏得師生對他致上最大的尊榮。

劇作家契科夫說：「藝術是到達人類統一的手段，在同一感情下相互結合，增進個

人和人類的共同幸福，因此在藝術的世界，只有果敢地不斷奮鬥，才能贏得勝利。」在

這本《蘇顯達的魔法琴緣》書裡，我們可以見到藝術家成長的點滴過程，在藝術浪潮中

的諸多歷練與挑戰，當然作為藝術家應有的氣度與執著，讀者可以在閱讀中得到答案，

同時這本書更是年輕藝術家成長的重要範本。

對於藝術的表揚，羅曼・羅蘭更說：「藝術的偉大意義，在於它能顯示人的真正感

情，內心生活的奧秘和熱情的世界。」所以我們相信，好的行為可以為自己帶來力量，

並且鼓舞他人也有好的行為。藝術家集結藝術與技藝的能力，並且力行在生活的實踐中，

多少也為這混亂的社會，帶來一點祥和氣氛的生機，讓忙碌的大眾暫時忘掉焦慮，因為

藝術欣賞就是一種迷人的享受。

藝術和創造力一樣，是依人類天性而來。這本兼具和諧、平衡及節奏的音樂文本，

就是一本親切雋永的博學列傳，特以為誌。

以精湛琴藝拉出台灣魂魄

向陽　詩人，國立台北教育大學台文所教授

蘇顯達，是從台南善化出發的國際級小提琴家，五歲學琴，二十八歲取得法國巴黎師範音樂學院最高級小提琴及室內樂獨奏家文憑；回國後，進入學院，深耕音樂教育與小提琴演奏，兩者皆卓然有成，並且備受肯定。他的琴藝，兼有天才的亮燦與魔鬼的幻變，動靜皆美。這與他留法期間的顛簸頓挫有關，也與他能從失敗中重建獨特的琴藝風格有關。《蘇顯達的魔法琴緣》精彩地呈現了蘇顯達由一個習琴的鄉下孩子到在國際樂壇發光發亮的生命史，也揭開了他如何在困頓、艱險之中找到出口，在孤獨的習琴路上

開拓藝術康莊的奮鬥歷程，讓我們看到一顆桀敖不屈的心，如何通過一把小提琴來演繹波瀾壯闊的藝術人生。

更令人感動的是，這三十年來，儘管琴藝高超，演奏足跡遍及全球三十三國，也曾與英國室內樂團、紐約愛樂室內樂團、俄羅斯國家交響樂團等合作協奏曲，並曾獲波蘭總統召見，他仍然孜孜矻矻於音樂教育，培育後起，不遺餘力；他擅長演奏西方經典作品，詮解犀利，同時又心懷台灣，先後灌錄《臺灣情‧泰然心》、《古典臺灣風情》等CD，並常演奏台灣鄉土樂曲，深刻重現這塊土地與人民的悲歡喜樂，以他精湛的琴藝拉出台灣的魂魄。

蘇顯達的音樂人生，讓我們看到一個台灣的孩子懷抱夢想，勇於向世界發聲的奮鬥；也讓我們看到一個全球知名的音樂家懷抱熱情，反身為培育他的台灣土地奉獻的精神！

在台灣，一位完整的音樂家

楊照　作家、評論家

蘇顯達是如何煉成的？問這個問題，其實也就同時問了許多相關的大哉問。包括：

在台灣作為一個古典音樂演奏家有何意義？如何藉由音樂讓台灣和廣大的文化世界接軌？音樂如何塑造一個人，甚至改變他周圍的人？更關鍵的：一個音樂家和一般的人，有什麼生命根底處的確切不同嗎？

這些問題，都很難回答，因為難回答，所以常常就被迴避或忽視了。但是誠實地說，探問或不探問這些問題，能否找到這些問題的答案，必然會使得這個社會變得很不一樣。

迴避或忽視這些問題的社會，怎麼可能真誠地感知藝術，將生活提升到自覺的美好層

次；又怎麼可能真誠地面對台灣本土，這塊土地上最好與最壞、最令人珍惜與最令人憂心的性質呢？

蘇顯達之所以重要，正因為他不只是一位傑出的小提琴家，他具備有多重、完整的音樂、藝術身分，而且在他的生命裡，藏著引領我們趨向這項關鍵問題的條條線索。過去，蘇顯達用音樂隱約地在舞台上呈現這些線索，現在，跨越人生另外一個重要里程碑，他進一步用語言與文字，坦率懇切地將自己攤開來，於是我們不只看到了蘇顯達，我們看到了一頁具有代表性的台灣歷史，從而得以更深刻地思考自己、認識做為台灣人的自己。

台灣生命力的象徵，紮根台灣的世界級音樂家

俞冰清　台北愛樂管弦樂團行政總監

蘇顯達自返國起，在台北愛樂與我們一齊耕耘於精緻藝術已三十年之久。我見證一位衣錦榮歸的優秀演奏家，一位自我驅策甚嚴的優秀演奏家，如何維持對自己數十年如一日的高要求，帶著台北愛樂與台灣精緻藝術前進世界殿堂。與小提琴結緣五十年，從台南鄉下到世界，以生命詮釋台灣近代小提琴發展史。深耕樂壇三十年至今，教學與演奏卓然有成，是台灣少數能在這兩個領域發光發熱的音樂家。蘇顯達許多在音樂之外的成長故事，他藝術身教與言教的呈現，他在樂團當中的領導氣質，都是我們學習的榜樣。

一個堅實的傳奇，一位穩當的大師，謝謝蘇老師三十年來的共同打拼，讓世界聽見台灣！

推薦序
弓絃擦亮人生的無限可能

認識蘇顯達老師已經超過三十年，這些年間看見他在音樂路途上的努力與堅持，樂觀正向面對各種挑戰，令人欽佩。

這本《蘇顯達的魔法琴緣》書中，詳細描述了蘇老師的父母親的生活背景，與從童年開始的成長過程，從這些敘述讓我們瞭解，人生歷鍊對一個音樂家的重要性。讀完此書，也讓我們曉得一個成功音樂家的人生，並非只有平穩順暢，少有波折，所有考驗都是上天付予必須克服的挑戰。

在此，祝賀蘇顯達老師在小提琴上圓滿達成的三十年。

葉綠娜　鋼琴家

作者序

純粹如初，擦亮生命的琴音

用單純的心志全力以赴，是我唯一知道如何做好一件事的方法，也是我的小提琴魔法！

我非樂壇異數，也不是音樂天才，當初熱愛音樂的父母，安排我學小提琴，只是為了讓我體會音樂的美好，沒想到當年那個頑皮好動、抗拒練琴、未走正規音樂教育的我，如今卻已經站上音樂舞台過半甲子了！

回憶三十年前剛從法國回台時的心情，就像準備演出一首從未拉奏過的新曲子，充滿了挑戰與期待，很想把學到的琴藝，一股腦地詮釋揮灑出來，一方面報答父母師長的

栽培之恩，也希望將我在法國習琴時所得到的經驗，傳承給國內莘莘學子，殷殷期盼他們能學到正確的觀念與技巧，不會走冤枉路或遭遇我所受到的衝擊。

在社會每個角落裏，都有令人感動與值得喝彩的故事，我的音樂之路雖然曲折，但不敢說精彩，在我的這本《蘇顯達的魔法琴緣：音樂態度，決定生命高度》書中，只願以誠懇的心與大家分享我所經歷的點點滴滴，若有機會將我在音樂學習與教學上的看法、態度以及價值觀，能夠讓在音樂路上徬徨的學習者得到些許啟發，我將會心一笑，由衷深深祝福！音樂之路非常漫長與艱辛，但只要設定好目標，充滿熱情地堅持下去，一定能達到想要的成果。

舞台，留給準備好的人來享用

一路走來，除了感謝音樂外，更感恩人生中許多貴人們的幫助；若非父母的堅持，我很難有今天的成就；而教導過我的恩師李淑德、陳秋盛開啟了我的音樂視野；還有家人的支持，更讓我無後顧之憂、全力衝刺；此外，執筆本書的胡芳芳、柯幸吟小姐，如

實生動地呈現了我的故事；以及許文龍董事長、黃守仁董事長無條件的情誼相挺，都讓我感動不已，他們的胸襟是我終生學習的榜樣。

舞台，是留給準備好的人來揮灑的，面對音樂與人生，永遠要謙卑！我深知人的生命與演奏舞台是有時限的，有上台自然就有謝幕之時，能將所學幫助他人、回饋社會，並與愛樂者分享我的音樂世界、將音樂之美帶給大家，我已心滿意足！所以只要還有時間與能力，我期許能隨時隨地擴展自我視野與觀點，並努力讓生命發光發亮。我也鼓勵和期待純粹的音樂愛好者，懂得學習欣賞與聆聽音樂的美好，培養絕佳的品味，成為藝術的知音與鑑賞家，就是一件了不起、棒透了的事！

若你熱愛音樂，選擇了音樂這條路，就請相信音樂魔法、努力去實現魔法，無條件去愛、全心全意去做就對了！當然，一路上肯定會遭遇許多挫折，但你有多熱愛你所做的事，你就能克服這一切！

舞台，永遠是留給準備好的人來享用的！

《蘇顯達的魔法琴緣：音樂態度，決定生命高度》

|目錄|

一個台南囝仔的音樂成長序曲

蘇顯達生長在台南善化小鎮，父母民國出生於日本殖民時期皆受過日本教育，他的父親曾為二次世界大戰日本派駐海南島翻譯軍伕，戰爭結束後歷經千辛萬險歸來，母親熱愛古典音樂，加上大伯父蘇銀河為台灣最早的民間室內樂團——善友管弦樂團創始人之一，讓自小音感極好的蘇顯達在母親的悉心培養下，加入台南三Ｂ兒童樂團並獲菲律賓邀請前往公演。

高中求學過程中，在台灣經濟起飛年代以經濟為導向的普遍價值觀下，他獨排眾議，立定志向朝音樂發展，歷經聯考失利後，最終如願考上東吳大學，並以優異的琴藝以學生身分和職業樂團合作。

一次偶然機會向名小提琴家丹尼爾·海菲茲請益，更主動推薦他前往美國留學並提供留美獎學金；許多音樂人都以為蘇顯達自小留學海外，才擁有此琴藝，殊不知，他是原汁原味、台灣在地本土培養出來的傑出音樂家。

第一章

二戰烽火下，歷險歸來的雙親

一九四四年，在那個戰火綿延的悲涼殖民時代，蘇媽媽考進香港陸軍醫院擔任看護助手，醫院位於香港島半山區高處，她常常一人俯瞰寧靜大海，仰望滿天星辰，想念家鄉，更思念著台灣的母親，她常握著鑲有蘇爸爸照片的水滴墜鍊，雙手合十的祈禱，殷殷盼求大戰快點結束，彼此都能平安返鄉相聚。蘇媽媽看著一封封來自海南島，蘇爸爸寫給她裝滿相思鄉愁的書信，內心總是充滿許多憧憬。而這段愛情更支撐著蘇爸爸，後來即便流放澳門，身處惡劣環境時仍充滿生存的意志力量。

蘇顯達的父親蘇哲夫，是日據時代台南善化仕紳詩人蘇東岳之後，中學畢業時，長兄蘇銀河已在日本東京帝國大學留學，因家中資源有限，無力再讓他前往日本留學，於是，他便進入當時日本餅乾株式會社工作。蘇顯達的母親陳秋月，則是當時善化鎮上做蕃薯粉加工的鼎美澱粉製造工廠的長女，從小對音樂很有興趣，而且音感極好，只要聽到旋律就能彈奏出樂曲，日本時代公學校的高等科畢業後，原本希望能到日本留學，繼續念音樂學校，然而當時社會風氣普遍重男輕女，父母並沒有讓她如願前往日本求學；

一九四一年她參加日本學校招聘，考試及格成為幼稚園老師，四二年則通過教員檢定考試。

蘇爸爸在餅乾會社工作時，偶然間在澱粉工廠遇到蘇媽媽便一見傾心，蘇爸爸用娟秀工整的日文寫下一張張心情扉頁，訴說衷曲誠懇告白，交給當時澱粉廠的一位工友轉交蘇媽媽，遞交三四封信之後，卻苦等不到回音。一次這位工友路見蘇爸爸，向他關心問起，收到陳秋月的回信了嗎？蘇爸爸氣餒的回答：「陳小姐可能看不起我吧！」這句話輾轉傳到蘇媽媽耳裡，蘇媽媽這才認真的看了信，開始魚雁往返，由於兩人的家庭背景相似，同是大房所生，因此更能體會彼此在成長過程的辛苦與複雜心情。

當時身處日據時代的市井生活日漸艱苦，蘇哲夫偶然間知曉，日本軍方正在徵召懂日文的人到南洋當通譯官（即中日語翻譯員），當時餅乾社工作一個月三十塊錢，前往南洋當軍伕一個月就能有一百多塊錢，風險雖大仍毅然前往，臨行前蘇爸爸請人到陳家提親，陳媽媽就說：「你只要回得來，我不會反對這樁婚姻！」

在那個戰火綿延的悲涼殖民時代，蘇爸爸一封封裝滿相思鄉愁的書信，寄往香港給蘇媽媽安慰的信箋，而這段愛情更支撐著他後來即便流放澳門，身處惡劣環境時仍充滿生存的意志力量。

君駐南海，卿在香江

一九四三年，二十歲的蘇哲夫前往海南島，成為代表日方的通譯官，一年之後便學會熟悉當地語言，可以輕鬆自如的將海南話翻成日語，由於口音學得極像，海南島居民常誤以為他是海口當地人。和他同行海南島的台灣兵，大多數是日本以巡查捕（幫當地警察普查戶口）名義徵召的台灣青年，實際上這二人是去前線戰場當前兵；一般在前線

的配置是十個前兵，後面有一個佩帶機關槍、背帶機關槍的軍兵保護小隊長，通譯官則在小隊長後面，因此，身為通譯官的蘇爸爸在前線相對安全許多；由於日本戰況節節敗退，在南洋戰線中，他眼見無數被日本軍方騙來的台灣青年，無辜犧牲、戰死異鄉。

一九四四年，蘇媽媽考進香港陸軍醫院擔任看護助手（英國皇后瑪麗醫院前身），先後在台南醫院與九龍本院接受職前訓練，最後分發到香港島分院手術室任職。在香港的每月薪水九十塊（約當台灣薪水三倍），物資也比台灣豐富許多，但是，在日本軍隊掌控下，那種絕對服從與嚴格要求的生活，還是非常辛苦，常常在寒冷半夜中緊急手術，有時一進行，就是好幾個小時，病患往往搶救無效，期間歷經不少生死，讓她感到非常難過。

香港陸軍醫院位於香港島半山區高處，她常常一人俯瞰寧靜大海，仰望滿天星辰，想念家鄉，更思念著台灣的母親，她常握著鑲有蘇爸爸照片的水滴墜鍊，雙手合十的祈禱，殷殷盼求大戰快點結束，彼此都能平安返鄉相聚。

青年阿哲怒海漂流，歷劫歸來

一年多之後，二次世界大戰終於在一九四五年結束，日本戰敗，蘇哲夫原想可以安然回鄉，不料當時局勢混亂，各方守備軍、游擊隊、中國大陸……等，為了積極盤點接收日方留下的各項武器軍資，都說這些軍伕是歸屬他們的人，等搜刮搶完軍資之後，卻把這群台灣來的軍伕當作人球棄之不顧，滯留海南島，完全沒有遣返回台的計畫。蘇爸爸每天都在海邊等船回台，最後，不得已變賣身上所有值錢的細軟，勉強擠上一艘舢舨，希望能夠撐回台灣，正常乘載十人的小船，卻硬擠上一百人。出海不到半日，船械就發生故障，引擎失去動力，舢舨隨著洋流在海上載浮載沉，這下原以為凶多吉少存活機會渺茫，幸運靠著上天的憐憫，這艘殘破不堪的舢舨，幾日後竟平安漂流到澳門，一百多人得以倖存。

到了澳門之後，上百位流放的軍伕終日守候在港口，徘徊打探開往台灣船隻的消息，往往船一靠岸便想盡辦法偷渡上船，好不容易上船又被趕下船；長期滯留澳門無處容

身，身無分文的蘇爸爸只能在港邊餐風露宿，全身都是跳蚤蚊蟲叮咬的爛瘡。好多次蘇爸爸都以為撐不下去了，偶然遇到台灣商人，勉強以粥救濟苟活，走投無路時，摘些野生樹子果腹充飢；歷經波折最後終於搭上台灣貨船得以返鄉，此時已是光復後一年多，當貨船停靠基隆，踏上台灣土地的那一刻，他恍如隔世而喜獲重生，終於回家了！

只要回得來，我不會反對這樁婚姻

　　台灣光復前夕，蘇媽媽離開香港陸軍醫院，回台之後並沒有回學校工作，而是進入農會的金融部工作。有一天，蘇媽媽從農會下班走在路上，乍看眼前有一個人的身影很熟悉，定睛一看，驚見就是蘇爸爸歷劫歸來，但是她不但沒有喜悅，簡直嚇壞了；還以為自己看到乞丐，滿心不解的看著他，怎麼整個人都變了樣，骨瘦如柴、黝黑蒼老，還全身都是跳蚤蟲叮的瘡疤，簡直不成人形，蘇爸爸的模樣，曾一度讓蘇媽媽心生懷疑，甚至想取消婚約不想嫁了，念及當時母親的一句話「你只要回得來，我不會反對這樁婚姻」，最終還是嫁給蘇爸爸。

回台後，蘇爸爸先後在水利會、合作儲蓄社工作（中小企銀前身），蘇媽媽原本生長在家庭相對優渥的工廠家庭，除了家庭設備條件比較進步外，家中也都有婢女、女侍整理打點家務，從小她只需讀書、上班工作，後來當老師，每天都是穿戴得美美的，根本無需操煩家事；嫁到蘇家當二媳婦，從沒作過家事的她，從零開始，起灶火、打井水、學作飯、做家務樣樣都得自己來，初嫁蘇家不久，整個人變得又乾又瘦，娘家媽媽看到心裡非常不捨，偶爾也會差使人前來蘇家幫忙；隨著孩子的相繼出世成長，蘇家四個孩子人格養成教育，無不深受父母堅毅性格影響與啟發。

第二章

人生第一個音符

每當放學後，小朋友們只要驚見蘇媽媽身影，不久就會聽到她的聲音高喊：「阿達仔！時間到了，回家練琴！」空氣中瀰漫的嬉鬧氣息，瞬間嘎然而止，飛揚的心頓時凝結，阿達仔儘管心有不甘，但不敢講出第二句話。蘇媽媽做任何事情都很「頂真」，儘管生活過得捉襟見肘，蘇媽媽仍舊希望子女們在未來人生中有音樂陶冶，不想因為孩子在鄉下成長，成天只知玩樂，不僅如此，她還嚴格規定要求阿達仔每日定時、定量認真專注的練琴一小時，要學就要認真學。

蘇爸爸歷經千辛萬險歸來，光復後百業待興，物質生活清苦，但家人平安相聚就是幸福，蘇家歡欣的陸續迎接新生命的誕生，蘇媽媽連續生下三個寶貝，兩個女娃一個兒子，但是大兒子顯揚從小體弱腸胃不好，常常進出醫院診所，蘇媽媽雖悉心照料著大兒子，祈禱著他能平安長大，但內心卻非常希望能再懷上一個兒子，上帝真的聽到蘇媽媽的禱告，不久便懷了小兒子，蘇媽媽回憶當年，小兒子和哥哥姐姐們非常不一樣，剛出生只哭一聲「哇！」，就不哭了，還靜靜的對著人笑。蘇媽媽感恩上帝賜予，歡喜開心的「達」成自己的心願，遂將小兒子取名「蘇顯達」。

蘇家老宅，位在台南市的善化小鎮上，是一幢傳統的閩式三合院建築，光庭院就有三四百坪，房子外還有各類果樹，有桑葚、芒果、龍眼、棗子、番石榴，是蘇顯達童年的快樂天堂，加上同齡玩伴多，好玩的事兒還真不少：尪阿標、彈珠、爬樹、抓田螺，當然還有摸泥鰍、鬥蟋蟀、焢蕃薯，孩子們總在下課的那一剎那，像射出去的箭一樣，顧不著南台灣毒辣辣的太陽，常常追逐玩樂到渾然忘我，小男孩的衣服，總是溼答答的，似乎從沒乾過。

家有「頂真」媽：要學，就認真學

蘇媽媽曾經受過日治時代教育，在民國二〇年代的社會環境下，女孩子能受教育的機會並不多，在日本殖民文化教育體系中，因為擔任幼稚園老師，能彈一手好風琴自娛，由於她對音樂藝術的愛好與浪漫夢想，自己遺憾沒有機會接受正式的音樂教育，自然而然地，一種「理想轉嫁」心裡，投射在她兒女身上，自小就讓孩子們學習拉小提琴、大提琴、彈鋼琴。當時的年代要學習樂器，家庭財力需有一定的水平，才能支撐子女持續學習，然而，以蘇爸爸一份公務人員微薄收入，讓四個孩子同時學習樂器，是極為沉重艱難的經濟負擔！蘇媽媽回想起當年光景，每個月只要一拿到薪水袋，就必須先做好分配，預留四個小孩的學琴費、補習費、書錢以及家用，還有雜支等等，往往是入不敷出。

小時候，蘇顯達總喜歡在媽媽身邊轉啊繞的，特別是媽媽彈風琴的時候。記憶中，他從小就可以很快的記住旋律跟著哼哼唱唱，對於哥哥練琴的高低音準，可以自然輕易的聽出來，媽媽對顯達的音樂反應非常驚喜，於是在他五歲上幼稚園中班，懵懵懂懂的

年紀就被媽媽帶去向六叔蘇德潛學琴。六叔原來是業餘的小提琴手，工作閒暇時，都會定期教姪輩小孩習琴，整個蘇家的堂兄弟與堂姐妹，無不自小學習，堂哥堂姐們也都會一起練習，偶爾來個小提琴、大提琴、鋼琴一起合奏，就好像小小兒童室內樂團一般。然而，在蘇顯達童年記憶中，因為總要犧牲在庭院玩耍的時間去練琴，讓他非常討厭小提琴。

阿達仔！回家練琴

所以每當放學後，小朋友們只要驚見蘇媽媽身影，不久就會聽到她的聲音高喊：「阿達仔！別再玩了，回家練琴！」空氣中瀰漫的嬉鬧氣息，瞬間嘎然而止，飛揚的心頓時凝結，同伴們只好把快樂暫且吞下漫笑著，目送他回家的背影，阿達仔儘管心有不甘，但不敢講出第二句話，那個年代的子女忤逆父母是非常嚴重的，他雖悶不吭聲，但實在不明白，為何要練那個讓人手好痠、頭歪歪，聲音Y—Y—的琴呢？

蘇媽媽做任何事情都很「頂真」（台語認真之意），儘管生活過得捉襟見肘，蘇媽媽仍舊希望子女們，在未來人生中有音樂來陪伴陶冶性情，不想因為孩子在鄉下成長，

成天只知玩樂，不僅如此，她還嚴格規定要求阿達仔每日定時、定量認真專注的練琴一小時；而往往屋外同伴們嬉鬧聲太吸引人，那種心在外頭、人在家裡的壓抑與無奈，對一個五歲的孩子真是一件宇宙無敵的苦悶差事，分分秒秒都是折磨，拉琴時常用眼尾的餘光偷瞄時鐘，恨不得時針變分針，分針變秒針，時間可以咻一下就過一小時；於是他總是分秒計較，準時開琴練習，時間到準點收琴、蓋上琴盒。

台語有句俗諺說：「嚴官，出厚賊」，最終，阿達仔古靈精怪的想方設法，怎樣才能逃避得了不練琴！一開始先佯裝口渴喝水，去尿尿一下，後來食髓知味後，更大膽的是刻意鬧肚子疼，跑去蹲廁所（早年廁所都是用蹲的），蹲了二十分鐘的廁所，小腿都蹲麻了就是不肯出廁所練琴；很快的這技倆就被識破，媽媽從此以後更嚴格規定，離開提琴多久就扣多久，延長時間練琴，一點零二分開琴兩點零二分收琴，只能多不能少，就是要扎扎實實的整整一個小時練琴！學齡前的童年記憶，就在這開琴、關琴之間，不知歷經多少天人交戰以及大鬥法中度過！

蘇顯達算是姪輩中排行較小，又在家排行老么，個頭小，萌樣可愛，六叔時常將他

抱起，並且站立在桌子上，認真的悉心教導他小提琴基礎練習；就這樣開始左手的音階、換把位、抖音，右手運弓的反覆練習；他雖然年紀最小，在音感與琴藝基礎穩定性方面，都表現得很好，因此，往後每每有家族聚會，總會應父母要求，在長輩親友面前臨時來上一段表演，對性格靦腆的他來說，真是又愛又恨的糾結，一來害羞緊張，不喜歡當父母的炫耀工具，二來得到長輩的讚許與小獎勵，卻也是剛開始學琴期間，重要的一種刺激勉勵！

颱風天驚魂記

為了更精進琴藝，小學二年級，經叔叔安排開始到台南向鄭昭明老師學琴，由於爸媽都忙，偶而需要一個八歲孩子，獨自一人搭客運車從善化到台南市，開始小小年紀探險學習之旅。有一次，從台南市學完琴返回善化，夏日炎炎，客運車晃啊晃的，就睡著了，這一睡竟一路睡過頭到了麻豆；這下糟了，從沒到過麻豆的他，一下車環顧四周，竟不知自己身處何處，慌張失魂的心急哭著到處找尋回家的路，後來到了一家西藥房求

助，當時連家中地址電話也不知道，只記得蘇爸爸的名字和服務工作單位，藥房老闆娘打電話到當時蘇爸爸任職的銀行合會，接電話的是輪班的同仁，輾轉再通知蘇爸爸。

在五〇年代的善化鎮，要到麻豆的路程，需要行經滿是鵝卵石的溪床，涉水過溪後才能抵達麻豆鎮，當天剛好是強烈颱風天，豪雨造成溪水暴漲，車子根本無法涉水過溪，蘇爸爸只好請了計程車繞遠路前往麻豆接應，而原本五十分鐘的車程，足足來回四個小時，才繞道將他載回善化，結束這驚險漫長的一天。

即使歷經這場「颱風天迷路驚魂記」，也完全沒打消蘇媽媽要求孩子精進琴藝的意念，「要學，就好好認真學」，這是蘇媽媽的一貫想法；她時刻關心孩子的學琴進度與狀況，總循循善誘以小點心激發學琴動力，且要得到老師稱讚嘉許為鼓勵；盤算著孩子從台南學琴返回善化的時間，大多是在傍晚時分，正是肚子餓、嘴巴饞的時候，哪怕物資不優渥，她總能巧手將簡單食物變化成多種點心，像是麻油炒薑飯、乾拌麵線、米糕、碗粿、炒意麵、布丁蛋糕，這些都是蘇顯達當年認真習琴母親給他的誘因犒賞，更是他以後成長記憶中最暖心的好味道！

物質或許將就，但生活可以講究

蘇媽媽雖說嫁入台南望族，成為蘇家二媳婦，蘇爸爸公務人員的薪資俸祿固定而有限，蘇媽媽要操持一個大家族的家務，家庭成員眾多，子女也多，已實屬不易；但蘇媽媽總會在孩子生日或重要節日，特別收起筷子，擺上刀叉，精心將簡單餐食，加以妝點擺盤，如白飯先用碗成型再放到磁盤，淋上醬汁配上青菜顏色，讓家人有吃西餐的感受，同時也可教小孩學會用刀叉；縱使物質條件將就，但生活可以講究，母親的生活哲學，總在未來孩子發展過程中，給了一個很好的生活態度典範。

蘇媽媽倒也真沒想過要讓孩子走向音樂家之路。從孩子還小的時候開始，家裡常常繚繞著鋼琴、大提琴、小提琴的樂音，是蘇家父母與孩子最美好的幸福時分與共同記憶。

從孩子學習的第一個音符開始，蘇媽媽用身教給子女一生最重要而深遠的影響：要學，就要認真的學，蘇顯達說：「母親德淑嫻雅、堅毅持忍、守份自律、溫婉而不屈不撓，她是我生命價值觀最重要而深遠的典範之一。」而媽媽無心插柳所播下這顆學習音樂的

種子，不僅是圓了她個人年輕時未完成的夢，如今家族三代中，每個孩子都有自己的專業，不管後來有沒有走上音樂這條路，音樂也都在每個人的生命當中，扮演了不同的角色！就像今年高齡已經九十多歲的蘇媽媽，善化老家在她的長年掌理之下，仍是庭院雅致、花木扶疏，這位天蠍座的媽媽，他用現代女性企業家的精神經營家庭、教育孩子，以台灣傳統女性的韌性慈輝，持續守護著每一個家人！

第三章

台灣五〇、六〇年代的音樂傳奇：
善友管弦樂團與三B兒童樂團

成立於一九四八年的善友管弦樂團，開啓了南台灣的古典音樂教育；日後許多善友將這份對古典音樂的熱愛，移轉到子女的音樂教育上，在鄭昭明老師的教導帶領下，成立三B兒童樂團，在當時南台灣音樂發展史上，除了有其深遠重要影響與歷史地位外，更造就了今日台灣多位國內外傑出的音樂家，蘇顯達便是當年樂團的重要團員之一。一九六九年菲律賓馬尼拉文化中心落成啓用舉辦國際藝術節，特別邀請三B兒童管弦樂團參與演出，樂團十年磨一劍，原本致力於到台灣全省各地巡迴演，如今竟名揚海外出訪公演。

日據時代後期生活已屬不易，音樂當然不受重視，蘇家幾位熱愛古典音樂的叔伯輩，因早年受過日本教育，對音樂藝術有份特殊喜愛，便自發成立弦樂四重奏樂團；因此業餘的「善友管弦樂團」於一九四八年成立（民國三十七年），創始的成員有林森池、林耿清、蘇銀河（蘇哲夫的長兄），稱為善友四元老，後期加上重要靈魂人物：鄭昭明（蘇顯達的小提琴啟蒙老師之一），他合併了總爺管樂團，讓更多元的樂器與音樂性的元素融入[1]，而變成「三B兒童管弦樂團」。

台灣最早的民間室內樂團——善友管弦樂團

善友管弦樂團從早期三、四人，像沙漠綠洲般的磁吸效應，以音樂會友，吸引了更多愛好者與學生紛紛加入，成為台灣最早的民間室內樂團，爾後這個管弦樂團像是投石湖水，漸泛漣漪般，直到四十幾位團員的巔峰全盛時期，當時團員們用最單純的熱愛凝聚簇擁，相互切磋，整個樂團古典氣息蔓延，從一九五〇年善友樂團第一次公開演奏開始，爾後年年都有公演行程，成立十三年相繼在台南市立中學、社教館、成功大學禮堂、

台中金星戲院、台中東海戲院等地，有高達四、五十次的重要演出，可見當時善友管弦樂團多麼活躍於南台灣藝文界。

早期的善友團員都是各領域的社會中堅，漸漸的，隨著個人的前程發展或出國留學深造，成立十三年的樂團不得已在一九六一年解散，除了善友們所留下的精彩演出外，重要的是他們開啟了南台灣的古典音樂教育；日後許多善友將這份對古典音樂的熱愛，移轉到子女的音樂教育，在鄭昭明老師的教導帶領下，成立三B兒童管弦樂團，這個民間樂團與兒童樂團，在當時南台灣音樂發展史上，有其深遠重要影響與歷史地位外，更造就今日台灣多位國內外傑出音樂家，蘇顯達便是當年三B兒童管弦樂團的重要團員之一。2

傑出音樂家的搖籃——三B兒童管弦樂團

蘇顯達八歲以後，到台南師事鄭昭明老師持續一對一學琴，不久便加入台南市三B兒童少年管弦樂團，透過團員的演奏實力高低差異，彼此之間自然有了觀摩學習、良性競爭與相互精進的對象，除了本身擅長的樂器琴藝外，還可認識其他樂器特性、音色與

技巧，從中了解有別於獨奏時，協奏和團奏協調性配合，進而從團隊合作中學習為人處事的態度。各地巡迴演出，讓每個團員都琴藝精進，更具有舞台演出實力。由於鄭老師過人的天賦才華與熱情堅持，最後他也成功的將「三B兒童管弦樂團」推升為台灣最出色成功的青少年樂團之一。

剛進兒童樂團，和一群年齡相近的夥伴團練小提琴，休息時還可以一起玩，生活中忽然多了很多樂趣，相較於過去一人在家苦練，樂團簡直是快樂天堂。早期團練在位於台南東門地區的高醫師家，多數家長都陪著小孩，因此醫師家門口停滿了三輪車等候，景像熱鬧非凡，也顯現當時的高外科名望聲隆，後來規模人數更多之後便移至光華女中團練；為了提振子女學習士氣，團員的媽媽們自動自發的輪流準備點心：餅乾、彈珠汽水、包子等，在休息時間中讓所有孩童享用，炎炎夏日，孩子們最期待的就是「枝仔冰」。

其實每個小朋友都正在成長，不只嘴饞更是飢腸轆轆，往往是練琴其次，點心才是重點，都希望趕快在團練休息時間，好可以享用午茶的歡樂時光，各家媽媽們也各出奇招，絞

盡腦汁的收買這些愛吃鬼的小味蕾。

長期和這些醫師、企業家的孩子練琴玩耍，蘇顯達常看到同伴們穿的用的都是舶來品，還有新奇進口玩意，孩子之間自然天真難免有比較心態，家境條件差異，多少形成部分孩子的「優越感」；而每次樂團點心輪到蘇媽媽準備時，常為了節省開支，都是親手製作；這些點滴累積多了，久了，漸漸產生矛盾與自卑心態，甚至曾讓蘇顯達萌生退意，想放棄小提琴。他曾不解的問母親：「家裡的經濟小康，留在善化和一般孩子一樣就很好，為何要花這麼多錢，辛苦學琴呢？」蘇媽媽溫婉淡定的回應：「讓你到台南參加樂團，是希望你琴藝進步，不是叫你去跟別人比一些有的沒的，學東西和作人同款道理，決定要學就要認真學，囝仔人不用管錢的代誌！」

有了媽媽的告誡，當下在回樂團時似乎變得懂事多了；當時鄭昭明老師為激勵小孩挑戰琴藝，都會準備一些文具作為獎品：像是香水鉛筆、彩色橡皮擦，卡通漫畫墊板。

有一次蘇顯達小提琴的拉奏詮釋深獲老師肯定稱許，得到一個超酷的卡通橡皮擦，這真是天大的鼓勵！隱隱約約當中，他似乎逐漸明白母親話中的道理，而努力練琴期待老師

的稱讚，是他兒童時期學琴的良性循環，而那些干擾他的小陰影，伴隨著一次次被肯定的喜悅與肯定，也就逐漸退去。

兒童樂團遊台灣

當樂團演奏素質越來越好之後，鄭老師開始安排計畫在寒暑假到台灣各地巡迴演出，主要是訓練孩子舞台臨場應變能力，再來也希望透過公演，激勵孩子的學琴動機，最終也能讓家長們驕傲孩子表現而與有榮焉。初期在台南縣市與鄰近高雄縣市演出，因為演出頗受各界好評，漸漸應邀前往東部、中部、台北演出。早期交通不便，安排客運車載人也載樂器，可是一大學問，由於路面顛簸，為了安全起見，高醫師突發奇想，用外科手術繃帶，將樂器綁在座位和置物櫃上。二三十名團員及家長就這樣，浩浩蕩蕩沿著省道慢速行駛，結果孩子們有的暈車、有的吐，還多虧壓隊陪團的媽媽們，一路上彼此幫忙照應、看顧著這一大群孩子。

鄭老師的豁達風格也常有趣事發生，一次帶團到外地演奏，彩排時才發現忘了帶指

揮棒，他讓大家先自由練習，隨後箭步快速往外走去，不久後只見鄭老師拿回一根比筷子粗、比指揮棒稍長的老舊黑褐色棍子，開始指揮排練；事後，團員好奇端詳著那根長黑木棍，鄭老師忽然回頭說：「不用猜啦，那是炸油條的筷子。」大家全部笑成一堆。

此外，鄭老師從不會在排演時粗聲喝斥學生「安靜不要講話」之類的話，相反的，他常是幽默橫生，刻意壓低嗓子，小小輕聲說：「噓……，我們不是合唱團，不要用口水汙染樂器喔！」

對孩子而言，外宿是最開心的了，到了落腳的過夜旅館，二十多個孩子在大通舖裡玩枕頭大戰，忽見蟑螂從枕心竄出，頓時安靜無聲後又驚聲尖叫，然後繼續玩翻天。隨著寒暑假的南征北討、四處巡演，各家「星媽」們依舊隨行照料看顧，陪伴孩子到處遊玩，準備好吃、好玩，與各地伴手禮好拿，這也成為童年時期，最精彩充實的記憶！

名揚海外，首度出訪公演

一九六六年，我國駐義大利大使邀請在義大利進修的國際知名指揮家郭美貞，回台

灣擔任台北市立交響樂團、三B兒童管弦樂團的客座指揮。一九六九年菲律賓馬尼拉文化中心落成啟用舉辦國際藝術節，特別邀請三B兒童管弦樂團參與演出，此消息一出，振奮了所有團員。三B兒童樂團十年磨一劍，原本致力於到台灣全省各地巡迴演，如今竟名揚海外即將搭機出訪公演；當時郭美貞老師為加強樂團陣容，於是加進中北部的優秀學童如林昭亮、胡乃元等，管樂部分則由台北光仁小學音樂班十二位同學加入，共五十四位團員，同時改名為「中華民國兒童訪菲交響樂團」。

為了讓這群小小音樂親善大使，能具備相關國際禮儀，當時主辦單位還特別在台北松江路的第一飯店，為他們開課集訓國際西餐禮儀，從出餐順序：沙拉、湯品、主餐、甜點，到認識各式餐具與刀叉使用練習；由於自小蘇媽媽就在家人的特別節日都會準備西式的餐點盤具慶祝，反觀團員們很多都是第一次拿刀叉，因此糗態百出一籮筐，於是蘇顯達便當起了小老師，大夥一點都沒被刀叉折服，一樣興致勃勃、新奇忙亂的享用了那次西式大餐。

九月十三日，在台北中山堂舉行出國前公演，當晚郭美貞老師連續謝幕了六次，仍

掌聲不斷，後來拉了一首安可曲，觀眾才依依不捨的離開。緊接著九月十四日團員前往陽明山華興育幼院，晚間特別為先總統蔣公及蔣夫人演奏，還記得當時蔣總統與夫人進場時，全場起立高呼「萬歲！」，當時能親眼看到總統和夫人的機會是很少的，演奏結束後，全場齊呼「蔣總統再見，夫人再見！」離開陽明山時，從山上俯瞰台北夜景，那紅藍黃綠萬家燈火，真是美極了；一行人到下榻的台北旅店安歇，等待著隔天整裝出發前往菲律賓。

那一年，在菲律賓的榮耀記憶

早期辦理出國手續繁雜，由於是官方邀請，團員們證件都順利辦妥，準備安心出國；由於蘇爸爸的公務人員身分，特別是戒嚴時期，子女簽證比正常程序更繁複，因此他的證件遲遲未能核發，直至出發當日，所有人都在機場準備登機，蘇顯達卻是晚了一天，才與其他五位同樣情形的團員一起飛菲律賓，其中還包括目前旅美鋼琴家陳宏寬，郭美貞老師在菲律賓一看到他，開心激動的緊緊抱著他，直說：「太好了，你終於趕上了！」

抵達馬尼拉之後，一路受到熱烈歡迎，驅車直駛大使館，抵達之後，館方接待人員熱情的幫大家戴上繽紛多彩的花圈，請大家喝「可口可樂」，聽長官訓話；下午則參觀菲律賓總統府，府內極其富麗堂皇奢華，水晶燈、厚實大地毯、牆掛各式名畫，美不勝收；回飯店之後，學童第一次搭乘升降式電梯，極為新奇，大家紛紛玩起來，上上下下，每一層樓都停停開開，一直到有人喝止，才悻悻然停止。

公演前夕，郭老師心急的告訴鄭老師：「糟了，我忘了帶總譜！」鄭老師神情自若的答話：「別急，我可以幫忙。」郭老師以為鄭老師有帶備份總譜，隔天她拿到演奏總譜，才驚覺是鄭老師通宵未眠，默寫總譜手抄起出來的。

九月十七日，來自台灣的中華民國兒童交響樂團，在菲律賓馬尼拉文化中心大樓首演，開場時依例演奏「菲律賓國歌」，這首曲子經鄭昭明老師的編曲才華，展現磅礴氣勢與富麗雄偉，當完成整首演奏時，贏得現場熱烈迴響，掌聲不斷遲遲未停，最後安可曲是菲律賓民謠「因為有你」（Because for you），這不僅是貼心應景於菲國民風的安排，改編後的曲風更是蕩氣迴腸、感人至深。在菲律賓文化中心首演之後，由於備受各界讚

揚肯定，還在菲律賓加演四場。

人生無不散的宴席

九月二十五日樂團榮耀歸國，下午隨即在國賓飯店參加歡迎茶會，教育部文化局王洪鈞局長頒發獎狀外，總統還給了大家一元紀念幣，大家還齊聲喊總統萬歲。晚上一行人大陣仗的在台北街頭逛街，很多人還以為是棒球隊呢！

九月下旬返國後，各級學校都已開學快一個月了，原本因應出訪才加入的北部團員，回國之後自然歸建，另外也有家長提早安排孩子出國留學，像是當年的胡乃元、林昭亮、高慧生、候良平等；而其他許多團員也都到了或者屆齡升國中的年紀；當團員們陸續進入國中就讀之後，因為聯考壓力，對於音樂則是心有餘而力不足，平日無暇練琴，假日也因各學科安排補習而漸漸疏於團練，一年之後，由於團員們各奔前程，讓輝煌一時的三B兒童管弦樂團，不得已面臨解散命運！

註解：

1 林森池年畢業於台南高級工學院（現成功大學），與蘇銀河為同窗六年小學同學，感情甚篤，同樣熱愛古典音樂，閒暇時光常齊聚練琴合奏自娛。蘇銀河醫師畢業於日本京都帝大醫學院的醫學博士，是善化第一位博士，京都求學時期學過大提琴，參加過樂團。台灣光復前，自日本返台後，先後在澎湖、善化開業行醫。林耿清（林森池么弟）後擔任多屆台灣省議員，屢次受邀市政府舉辦的小提琴比賽中擔任評審。林東哲教授後為嘉義大學前音樂系系主任。鄭昭明曾就讀台灣大學機械工程系，二二八事件中匆忙逃離台北，返鄉台南避難；後積極投入管樂樂團，他擁有異於常人的音樂天賦，能編曲演奏多樣樂器，擅長樂團指揮，與擁有過人的背譜與抄譜能力。

2 善友管弦樂團，為三B兒童樂團前身，與台南市立兒童交響樂團期間栽培出國內外許多傑出音樂家：如胡乃元、蘇顯達、辛明峰、蘇正途、陳沁紅、楊瑞瑟、高慧生、侯良平等多位小提琴家。

第四章

斷、捨、離的年少時期：
沒有音樂，生命將是一場錯誤

歷經人生兩次黑暗期，蘇顯達了解到沒有小提琴的日子，生命將是多麼的乏味啊！是甚麼力量，讓這個年輕的南部鄉下孩子毅然決然走上音樂這條路，難道是因為他的生日，與德國作曲家布拉姆斯以及俄羅斯的柴可夫斯基同一天，都是五月七日？別鬧了，哪有那麼神，倒是尼采講過的「沒有音樂，生命將是一場錯誤」，似乎正是蘇顯達的寫照。

從聯考失敗的魯蛇，他終於逆轉勝，彷彿歷經漫長黑暗隧道，終於看到盡頭的光。從此刻開始，一首首的曲子，正等待這個年輕人用翻轉人生且得來不易的生命能量來演奏它，這是一首待完成的曲子，琴韻未央！

六〇年代的台灣，所有國中生的唯一目標，就是高中聯考，慘澹的青春期，是蘇顯達人生第一個黑暗期，因為功課壓力實在太大了，無數的大考小考，讓他被迫在國三那年中斷學習小提琴；剛開始沒拉琴的新生活，真是輕鬆許多，不用每天練琴，省去台南善化舟車往返的辛苦，還可以多出很多時間溫習功課。從小被迫學琴，還嚴格要求練習時間，常常和同伴玩到一半，被叫回家練琴，壓抑自己犧牲與玩伴相處的時光，那個痛苦經驗還記憶猶新，此時，終於可以拋開這討厭的小提琴了。

沒有小提琴的日子

國三生的生活，被各式各樣的大小考試填滿，因為聯考而中斷、捨棄、離開小提琴，反而有機會重新認真看待自己與小提琴的關係。蘇顯達身處這段沒有小提琴的日子，心中卻反而有股莫名、淡淡的失落感，回想童年練琴時的苦澀、母親的嚴格與堅持、樂團出訪各地巡迴演出的時光，還有一首首出自手中拉出的悠揚音符，總有許多歡笑疊影的難忘記憶；在準備高中聯考的高壓環境下，偶然間不經意聽到古典音樂，竟然會被那旋

律感動吸引，沉溺在音樂情境中。哎呀！那時蘇顯達才猛然發現，原來古典音樂的種子，早已悄悄進入且深植在他的生命靈魂，不過才離開音樂半年多，他竟然如此的想念有音樂陪伴和學琴的日子。

來到了青澀的十六歲，蘇顯達功課不是特別好，只在中等成績徘徊，果然，高中聯考成績並不理想，高一只好先上私立高中，到了高一下學期才轉學到善化高中；蘇媽媽一直是用心良苦，希望能就讀在好班級，但母親的殷殷期望，反而讓學業成績平平的他，挫折更深，甚至還倍感自卑！面對成堆的書本與殘酷的大學聯考，他暗暗自許，決定要再重拾小提琴，並且開始思考未來的人生，如何才可以和小提琴、古典樂結合在一起！

「我要當小提琴家！」

當時的台灣高中生，每個人都必須為自己人生，做出第一個重要選擇，那就是高中二年級的「選組」，這是很多人生命的重要轉折點，決定未來發展方向，將何去何從。

當時的台灣正逢經濟起飛，國家十大建設的年代，社會的主流意識與價值觀是：聰明絕

頂的當醫生，數理強的學生要勇於選擇理工，文史優異的孩子，則接受法商管理專業，高二甲乙丙丁選組別，學生們自動也物以類聚的有了同行學伴，也常看到同學們在苦讀之餘，會一起想像、規畫、憧憬著未來光明前途。

蘇顯達從小練琴十多年，琴技已達到一定的水平，國三雖然因為聯考而中斷音樂的空虛感受，更是讓他萬萬不想再重來，也不希望再有任何原因，永遠失去他對音樂的追求，於是他在家中投下一顆震撼彈，告訴父母：「我要繼續學琴，並且選擇音樂之路為終生的發展志向。」父母愛子心切，因為當時的台灣是看不到音樂前途，也沒有任何音樂市場可言，父母因擔憂孩子的人生未來而堅決反對，分析當時讓孩子們學琴的初衷，只是要讓孩子陶冶心性，並不期待他成為一位音樂家，在父母苦勸無用之下，做父母的總是希望孩子不要冒風險，但也很嚴峻的告訴他，如果你堅持選擇音樂之路，「你未來的一切，必須自己負責！」

善化高中全校三個年級，近兩千名學生，僅僅蘇顯達一人選擇走上音樂系為他的志向，這是一條人煙稀少、甚至是沒有任何同伴的路，而且，沒人看好未來會有什麼發展，

當時市場能見度也極低。偶爾，有老師得知他學琴、報考音樂系，竟還冷言酸語的說：「你拉這個要做甚麼呢？拉琴能有甚麼前途？趁現在後悔來得及，趕快迷途知返。」儘管如此，不被所有人看好，既要讀書又要辛苦練琴，也看不到大人們所謂的未來前景，但是這個時候的蘇顯達心裡頭倒是越發篤定：「我，喜歡古典音樂，更喜歡小提琴！」

因為蘇顯達對音樂的熱愛，縱使升學壓力繁重，高一時仍希望能持續精進琴藝，父母也盡力協助四處尋訪合適的小提琴老師，這時候聽說甫從德國慕尼黑音樂院留學回來的小提琴家與指揮家陳秋盛老師，有時會到台南親自教導學生，好不容易終於與聞名已久的陳老師見面，得到他的首肯，拜師於其門下學習。陳老師曾在省立交響樂團任職（現國立台灣交響樂團）多年後並擔任臺北市立交響樂團團長與指揮長達十七年，被公認是臺灣與國際音樂舞臺上，最活躍的指揮家之一。

拜師陳秋盛，有如天降甘霖

能夠向留歐的陳老師學習琴藝，彷彿天外飛來的一個禮物，對蘇顯達來說更像天降

甘霖，也是一個人孤獨走在音樂追求道路上的重要支持。但是問題來了，陳老師家在台北北投，課程是每兩周一次，需要台南台北往返，當時的學校周六還是上半天課，只要十二點下課鐘一響，他就火速奔回家中，書包一丟，急忙換上便服，趕到善化火車站，偶爾看到對面月台有成群的同學，他們是搭往台南市的方向，大夥開心的討論著看甚麼電影、逛書店、到哪吃小吃……等等；而他卻是形單影隻獨自一人等候著搭往台北方向列車，搭上一點半站站停靠的平快車，到台北車站已是晚上七、八點，再轉往大姐家住一晚，隔天一早直奔北投陳老師家學琴。

蘇顯達是陳老師周日的第一個學生，老師常常在睡眼惺忪的狀況下，恍惚的說：「今天有和你約要上課嗎？」在等候陳老師梳洗的過程中，他就靜靜的在琴房練琴，往往一待就是整個早上的兩三小時，上完課匆忙離開北投，再到台北火車站搭上平快車，回到善化家中，常是過了晚餐的時間！就這樣，兩年不間斷的往返，他卻倍加珍惜這段學琴的時光，雖然非常辛苦，卻甘之如飴，因為他深信所有的辛苦堅持，都將長出美好的果實！而且在陳秋盛老師的啟發下，不僅提升了對音樂的視野，充滿學習樂趣外，琴藝的

進步，成為他最大的動力，當時的蘇顯達並不知道，命運之神，還緊緊地在後來的歲月中，很巧妙地又把他們聯繫在一起了。

他常常回想，在那段血氣方剛的高中歲月，正是因為有這樣的學琴機緣，長時間搭火車的機會，讓他訓練自己學會安定自處與獨立思考的能力，不僅要作好時間管理，自發自律的利用搭火車時間，準備平時的考試善用時間。他更超乎中學生思考的模式，心中想著像他這樣辛勤付出、專心投入、犧牲休閒時間，除了不能辜負父母辛苦的經濟支持，他一定要能夠把琴藝學習得更好，這一切的辛苦才值得！有這層思考後，他對每一個音符所下的功夫更深，詮釋每個樂句更執著也更徹底，每一趟學琴之旅，讓他更有企圖心想要去突破技藝，不僅如此，他每次上課都期許自己，要贏得陳老師的稱許與肯定。

聯考失敗的魯蛇，終於逆轉勝

當時的大學聯考，文組僅有百分之十錄取率，第一次聯考，學科入學的最低成績，需要三百六十分，他術科成績優異，學科卻以數分之差，高分落榜，無奈之餘只好選擇

重考。父母禁不住他課業、學琴兩方煎熬，再次心疼的苦苦勸退：「孩子，放棄音樂吧，不要再考音樂系了，專心好好考學科，不好嗎？」人生很奇妙，就是當你下定決心去完成一件事情與目標，縱使你暫時敗下陣來，也會立刻收拾心情，提振自己受挫的情緒，捲土重來，而且更想突破一切去證明自己！

重考的日子是蘇顯達人生的第二個黑暗期，補習班從早上七點到晚上十點，度日如年，苦撐六個月後，他整個人已全然走樣，可說是人廢琴荒。猛然間，他不想再這樣下去了，於是他斷然決定，後半年的時間，完全在家自律自習，妥善規劃學科、主修、副修、樂理的準備，更認真、更有效率的練習主修小提琴與副修鋼琴。第二次聯考，他從容如願考上第一志願東吳大學（當時的音樂系只有東吳大學與文化大學有管弦樂團），那是一個嶄新的學校與科系，全新的設備還有管弦樂團，最重要的是因為東吳有影響他最深的陳秋盛老師在那兒，有他最愛的管弦樂團，更有他期待已久的大學生活。

是甚麼力量，讓這個年輕的南部鄉下孩子毅然決然走上音樂這條路，難道是因為他的生日與德國作曲家布拉姆斯以及俄羅斯的柴可夫斯基同一天，都是五月七日？別鬧

了，哪有那麼神，倒是德國哲學家尼采講過的「生活中如果沒有音樂，生命將是一場錯誤」，似乎正是蘇顯達的心情寫照。歷經人生兩次黑暗期，了解到沒有小提琴的日子，生命將是多麼的乏味啊，從聯考失敗的魯蛇，他終於逆轉勝，彷彿歷經漫長黑暗隧道，終於看到盡頭的光，從此刻開始，一首首的曲子，正等待蘇顯達用翻轉人生且得來不易的生命能量來詮釋它，這是一首待完成的曲子，琴韻未央！

在歐洲，來自台灣的青年樂團
勇奪世界冠軍

一九七七年，陳秋盛老師領著二十幾位由台灣本土師資栽培出來的傑出音樂青少年，從台北松山機場出發遠征荷蘭，來自遠東的台灣代表團「華興青少年絃樂團」以極佳的精湛表現，竟在古典音樂發源地的歐洲，一舉拿下第八屆國際音樂比賽弦樂組首獎的世界冠軍！

此次荷蘭世界比賽大勝與歐洲巡迴演出，啓發了蘇顯達自己對音樂的國際觀與新視野，人生就是如此的弔詭，冥冥之中牽引著他轉向留學歐洲的那個緣分已然開啓，他一點也不知道，即將面臨學琴的生涯中，最重要的命運交叉點！

蘇顯達重考一年後，終於開啟夢寐以求的大學生活，從台南善化鄉下初到繁華台北，看到老師們的學生個個都很優秀，一開始因為個性內向寡言而有些自卑；幸好母親從小給他的人格教育與處事態度，以及與生俱來的開朗性格，讓他提振重整自己的心情，專注琴藝的提升，用音樂對自我肯定，很快的便融入大學生活；而他的用功勤奮與師長的肯定回饋，形成一種極佳的良性循環，讓他漸漸褪去束縛，勇於嘗試挑戰各種可能，加上從小在管弦樂團所陶冶的音樂素養，讓他有機會從職業樂團初試啼聲，到國際比賽與巡迴公演中綻放光芒。

恩師自由開放的重要啟發

陳秋盛老師是一個對音樂性非常敏感的老師，他的教導方式有別於一般傳統方式，不是填鴨式更不是斯巴達式的，他幫學生創造一個自我探索學習的契機，任由學生自己揣摩體會、自由摸索，在這樣的學習過程中，學生往往會產生一種對自己的不確定性與惶恐，此時，陳老師適時給予提點啟發，他亦師亦友的引導學生，讓學生找到屬於自己

對音樂詮釋的各種可能性；蘇顯達自高中開始師事陳老師，由於陳老師對樂團指揮的熱愛，原計畫辭去東吳大學小提琴授課教職，轉戰職業樂團指揮發展，因蘇顯達考入東吳大學，他看到蘇顯達的音樂造詣與未來發展，基於師徒關愛之情，惜才於蘇顯達的音樂潛力，決定在東吳大學繼續任教，而蘇顯達在陳秋盛老師自由開放式的培訓下，日漸培養出他對樂曲詮釋的個人特有駕馭能力。

因為真心喜愛小提琴，蘇顯達常常一天連續幾個小時練琴也不覺得疲累，當時由於學校琴房有限，往往被主修鋼琴的同學趕出琴房，而苦惱著沒有琴房練習，偶然間蘇顯達發現二樓男廁，老兵校工打掃得非常乾淨，而且出入的人不多，爾後他便常常在二樓男廁練琴，只要在操場或校門口遠遠聽到小提琴悠揚樂聲，系上的老師和同學都知道那一定是蘇顯達在練琴。一次期末考考試完之後的課堂上，大提琴老師張寬容打趣的說：

「蘇顯達，你今天拉的柴可夫斯基小提琴協奏曲，特別有味道喔，是一股帶有阿摩尼亞的味道呢！」全班同學頓時嘩然大笑。

由於他的音樂天賦與加倍勤奮用功，大學期間深受系主任也是聲樂家的黃鳳儀與老

師們的器重，只要是學校的音樂活動或有外賓來訪，老師們必定策畫他的小提琴演出，增加他演奏歷練機會，偶有國外音樂家到校參訪時，也一定安排他拉琴或合奏，增加向國際大師請益的機會；老師們的用心栽培，他從中得到許多校內外大師的正面指導與回饋，讓他的琴藝能更具國際水準要求；蘇顯達回憶說，自己的苦練拉琴，因而得到師長肯定與高度期待，進而有機會爭取到各類型態的演奏機會，是他大學時期很重要的良性循環與磨練，更是累積日後舞台經驗的重要養分。

從台灣到歐洲，第一次出國

一九七三至一九七六年間，陳秋盛老師受國防部之邀，先後創立國防部交響樂團與中國青年交響樂團，於一九七七年積極將台灣各級院校傑出優秀的音樂系學生組團，成為日後的華興青少年絃樂團；身為陳老師一路栽培的蘇顯達，與其他各校音樂系高材生，當然成為該弦樂團的重要成員之一，可能是兒時三B兒童樂團的深刻記憶，他對於樂團總有一份特殊情感，團練之餘更期許能像童年一樣，巡迴演出遊台灣，用音樂認識

這片土地。

由陳秋盛老師草創一年的華興青少年絃樂團，除國內各地應邀公演外，更大膽積極報名參加了具有一百多年歷史，宛若弦樂界「音樂奧運」的荷蘭科克拉德市（Kerkrade）的國際世界音樂大賽（World Music Contest，簡稱WMC）；當時的台灣，仍然處於還沒有開放出國觀光的戒嚴時期，搭機出國是何其盛大的事，陳秋盛老師領著二十幾位由台灣本土師資栽培出來的傑出音樂青少年，從台北松山機場出發遠征荷蘭，除陳老師原本留德以外，許多團員是生平第一次出國搭飛機，更遑論是長途飛行前往歐洲，大家除了緊張與興奮之情外，還糾結些許面對音樂賽事的不確定與擔憂惶恐。在飛機沿途轉機抵達荷蘭機場後，一行人加上大大小小樂器，浩浩蕩蕩抵達位於林堡省（Limburg）的柯科克拉德市參加比賽，蘇顯達如今遙想當年，真是初生之犢不畏虎，音樂會在市中心極具歷史的古老建築物內演出，並與來自全世界各地的優秀樂團同場競技交流，來自遠東的台灣代表團「華興青少年絃樂團」以極佳的精湛表現，竟在古典音樂發源地的歐洲，一舉拿下第八屆國際音樂比賽弦樂組首獎的世界冠軍！

台灣代表團頂著世界冠軍的莫大榮耀，鼓舞團員們陸續前往音樂之都維也納，以及有「歐洲花都」之稱的法國巴黎巡迴公演，旅程中團員們無不大開眼界於歐洲的人文藝術薈萃，驚奇感受著維也納音樂協會大樓建築中的金色大廳，與音樂美術歷史的豐沛文化遺產，從演奏廳的傳統歐洲世紀建築，百年收藏的美術畫作，各個時期著名音樂家的手稿、樂譜、樂器等收藏品，團員們從小學習古典音樂所熟悉的音樂家，像是莫札特、海頓、舒伯特等的維也納中央公墓音樂家墓碑，像似時光交錯般，蘇顯達第一次可以與他們這麼近距離感受接觸，這些映入眼底的新奇驚艷景象，深深留在他的心裡，慢慢發酵而不自知。

開啟視野的歐洲巡迴公演

在巡迴演出行經維也納的時候，偶然遇到來自東歐捷克的流浪藝人（當時的捷克還是共產國家），他們從家鄉帶出一些手工琴守候在音樂廳外，對各地前來演出的樂手或觀光客兜售，由於逃離家園時攜帶不便，這些琴都沒有甚麼精緻琴盒，就一個大帆布袋

內裝了四、五把琴；當時蘇爸爸讓蘇顯達帶了些錢出門，一來出國遠行擔心需要臨時急用，二來難得到歐洲，讓他買些值得的東西；蘇顯達掂量自己手邊的預算，眼尖的他看到吉普賽人兜售著一把小提琴，一把外型音色都很不錯的小提琴，看起來也比自己原先拉的琴好，便和吉普賽人討價還價，開心的幫自己買回一把價格低廉又好的琴；不料，從歐洲飛回台灣，在英國殖民時期的香港轉機時，持台灣護照的台灣人，常常被視為第三世界國家，香港海關竟不允許團員帶琴盒上飛機，蘇顯達只好把琴盒丟掉，小心翼翼的用大浴巾抱著裸琴上飛機返回台灣。

此次荷蘭世界比賽奪冠與歐洲巡迴演出，啟發了蘇顯達自己對音樂的國際觀與新視野，他期許未來一定要繼續出國留學發展他的音樂之路，對於歐洲，如果在留美期間能有機會短暫遊學、交換學生或有演出機會，一定要到訪歐洲吸收多元藝術融合的精華；人生就是如此的弔詭，當時不經意倏忽閃過的念頭，竟冥冥之中牽引著他，蘇顯達一點也不知道，轉向留學歐洲的那個緣分已然開啟，他即將面臨學琴的生涯中，最重要的命運交叉點！

第六章

初試啼聲，最佳救援客座首席

蘇顯達自小學琴迄今十多年，他用拼命三郎的精神用功努力，一次次挑戰超越自己的極限，加上他生命中的貴人陳秋盛老師，一路諄諄引領教導，日後於樂團中更給予許多提攜；在台灣他享受著努力後的碩果，師長的褒揚遠大於批評，他習慣用掌聲激勵自己，取得師長肯定作為精益求精的動機；後來，申請保留美國約翰霍普金斯大學的獎學金，決定先前往法國留學，然而興奮心情與不安忐忑各半，這突如其來的難得機會改變了他原本前往美國的計畫，一個全然陌生的歐洲語系國家，不知道未來會如何，既然有了公費留學獎學金，就勇往直前吧！

蘇顯達天生具有一種明亮開朗的人格特質，大學生活中他享受著音樂的洗禮，珍惜每一次讓他嶄露頭角的寶貴機會，他以無比青春昂揚的鬥志，一步步向更大的音樂舞台挺進；音樂系的日子似乎比別系同學忙碌而充實，除了上課修學分，個人獨奏練琴、管弦樂團的團練，回到外面租賃的公寓，蘇顯達總有一群死忠換帖的好哥兒們，有數學系、化學系，大夥念書拉琴累了，會相約打橋牌，讓右腦與左腦平衡一下，輸的人則得騎腳踏車穿過自強隧道，負責買宵夜點心，最常光顧的第一排知名店家，就屬大直那家最有名的燒餅油條老店，店老闆是個老兵，他用木炭燒紅了土陶圓甕大鍋，將作好的燒餅徒手貼在內鍋炕上慢慢的烘，老闆用那紅燙的厚實雙手進出陶炕作餅，現烤出一個個酥脆麵香的燒餅，那可真是大夥記憶中的好味道。

在台北愛樂交響樂團首登台

有一年，由在國泰人壽支持贊助、由郭美貞指揮的台北愛樂交響樂團，對全國大專生舉辦一場協奏曲比賽，入選者則擔任該次協奏曲演出的主奏，蘇顯達選了法國作曲家

拉羅（Edouard Lalo）的「西班牙交響曲」應試，型式雖是交響曲，而實際上是原汁原味的小提琴協奏曲；一首協奏曲共五個樂章，準備練習的時間很短，因此蘇顯達只準備了前兩個樂章便去參加甄試，當天裁判只聽完第一樂章，很幸運的如願被選上，然而，真正的考驗才剛開始，生平第一次與職業樂團合作，還是首全新的曲子，準備的時間很短，他一點都不敢懈怠，於是戰戰兢兢，勤加用功拉琴，把尚未完成的幾個樂章練完。

蘇顯達回憶，那年準備公演是他從小到大練琴最認真的時候，猶記得暑假酷熱難耐，學生外租宿舍沒有冷氣，只好開窗練琴，他從早到晚除了用餐與睡眠時間外，每天苦練超過十小時，夏日炎炎，累了便昏睡小歇片刻；有一天，睡夢中他聽到巷子底傳來片片斷斷的熟悉旋律，恍惚中起身探頭向窗外望去，一位年輕人正在巷子輕鬆的邊走邊吹著口哨，而這旋律正是他終日苦練的這首小提琴協奏曲的旋律，原來他日以繼夜的練琴魔音穿腦，早已讓左鄰右舍的鄰居都能朗朗吹出旋律口哨。這場演出除了自己個人表現外，更代表著東吳大學音樂系學生的音樂水準，陳秋盛老師為了讓他能趕上進度，還要求他專程到台中省立交響樂團上課，力求最好的演出表現。

不斷精進琴藝

一九七九年李登輝擔任台北市長所舉辦的台北音樂節，蘇顯達以大學生身分擔任台北愛樂交響職業樂團小提琴主奏，運用純熟精準、極具張力與豐沛的音樂表情詮釋這首拉羅的小提琴協奏曲，當晚，他以一種英雄出少年之姿登台備受肯定而掌聲不斷，連當時的行政院院長孫運璿都還特地到後台，握手嘉勉這位堪稱明日之星的青年才俊。

在恩師陳秋盛的引領下，他不斷精進自己的琴藝，從校內的音樂活動、親炙國際大師指點、台北市音樂節公演、參加荷蘭弦樂團國際比賽到歐洲巡迴演出，他以優異成績與璀璨的校外樂團表現，與大學四年的同班女友鄭秀玲在東吳大學音樂系，分別以第一名、第二名光榮畢業。

離開外雙溪校園，服兵役是男生重大要事，那個還有台灣外島兩年兵役的金馬獎年代，蘇顯達如願考入國防部示範樂隊，先是三個月的中心訓練，受訓完則分發到部隊，在樂隊中他結識許多非音樂本科系的優秀團員，有些是台大理工高材生，他們基於興趣

但琴藝也很好，在軍旅期間能和一群同對古典音樂有很深熱愛的同袍一起生活，參加大小勞軍巡迴演出，還真是件開心的好差事。

在蘇顯達服役第二年，任教於美國馬里蘭州約翰霍普金斯大學琵琶地音樂學院（Peabady）的小提琴大師丹尼爾‧海菲茲來台演出，經過陳秋盛老師用心特別引薦，安排蘇顯達拉琴給大師聽，丹尼爾‧海菲茲非常喜歡蘇顯達的音樂詮釋，並且給予他很好的回饋與指導，日後還特地幫他寫了大學入學推薦信，蘇顯達因此順利爭取到琵琶地音樂學院的部份獎學金名額；這份獎學金名額對他來說是多麼的珍貴，有了獎學金他終於可以瞻望籌策未來，追求無限可能的音樂藍圖。

從美國到法國巴黎的命運交叉點

在他服役期間，陳秋盛老師因為擔任國防部示範樂隊與臺北市立交響樂團的指揮，台北音樂季一直持續主辦，一次台北市立交響樂團的小提琴首席手部不慎因故受傷，需要長期休養而無法演出，陳秋盛老師緊急力邀蘇顯達擔任樂團的小提琴客座首席，眼見

機不可失，更樂於一展琴藝而從容上陣；其間，陳老師常提供蘇顯達「特別待遇」，向軍隊請假外出去參加交響樂團的團練，因為他的優異琴藝與厚實的樂團合作經驗，這客座首席竟一路救援到他出國留學深造，陳老師常打趣的說：「蘇顯達算是最佳救援客座首席」。

爾後，他持續活躍於樂團及勞軍演出外，更大膽勇於嘗試各種多元的表演形式，如芭蕾舞伴奏、歌劇演出……等，累積更豐厚的舞台經歷，並一心一意等待退役，前往美國展開全新學習發展。

在一個偶然機會下，蘇顯達看到一則「法國公費留學音樂獎學金」的招考啟示，法國有一個十年交換學生計畫，台灣是鎖定法國留學生來台學習華語，法國則鎖定台灣留生留法攻讀音樂，而且是指定稀有樂器；但很幸運的，在第三屆竟然有小提琴的項目名額，而且還讓他通過鑑定獲得這份留法獎學金，這對家境小康的蘇顯達來說，真是充滿誘因的最佳留學禮物，因為這個留法獎學金是一個全額獎學金，它包含了機票、生活費、學費、學雜費，條件非常優渥，這條件可以支撐他全心投入，無後顧之憂的專心學

習；由於此項留法公費留學考試，只考音樂與小提琴造詣實力，蘇顯達幸運如願錄取，他大二升大三那年前往歐洲巡迴，曾許下前往歐洲學習的心願，竟在四年後美夢成真。

於是蘇顯達申請保留美國約翰・霍普金斯大學的獎學金，決定先前往法國留學，然而興奮心情與不安忐忑各半，這突如其來的難得機會改變了他原本前往美國的計畫，一個全然陌生的歐洲語系國家，不知道未來會如何，既然有了公費留學獎學金就勇往直前吧！在軍旅最後半年期間，他一方面接受法國在台協會法文老師密集的教學，從零開始認真準備，另一方面在台北市立交響樂團，更認真投入拉琴，參加團練全力以赴。

蘇顯達自幼學琴十多年，他用拼命三郎的精神用功努力，一次次挑戰超越自己的極限，加上他生命中的貴人陳秋盛老師，一路諄諄引領教導，日後於樂團中更給予許多提攜；在台灣他享受著努力後的碩果，師長的褒揚遠大於批評，他習慣用掌聲激勵自己，取得師長肯定作為精益求精的動機；然而他選擇法國巴黎，是一個文化、生活、語言全然迥異的國度，懷著忐忑不安的心情前往，沒想到迎接他的，卻是學習黑暗期的開始！

留法遠颺，褪羽重生：
從台灣鄉下囝仔到世界音樂殿堂

人生總有許多意料之外的偶然，服役期間一則公費留學法國的消息，改變了蘇顯達原本前往美國留學的計畫，在優異的留學考試成績中，取得法國巴黎師範音樂學院的入學許可。他在喜憂參半的心情下負笈前往法國巴黎，面對全然陌生的歐洲語系與東西方文化差異，除了要克服語言與生活上的障礙外，留法初期最受打擊的，卻是最引以為傲的琴藝竟倍受批評。

在小提琴大師謝霖與普雷的引領與啟發過程中，曾一度產生嚴重的信心危機，蘇顯達以堅毅沉穩的性格，放下所有我執與過去學琴的習性，用一種漫長匍匐式的反覆練習，重新歸零打掉重練，宛若退羽重生脫胎換骨，日後在歐洲傳統的嚴格激烈的獎考制當中，順利取得最高級演奏家文憑。留法期間更以百分之二的錄取率，擊敗許多優秀小提琴家，考進百年歷史傳統的 Concerts Lamoureux 管弦樂團。

第一章

幾乎崩潰的信心危機

剛到巴黎，令蘇顯達最受打擊的，竟是最引以為傲的琴藝，萬萬沒有想到在許多的認知與觀念上，被老師嫌棄得一文不值；他恍然大悟，原來他一直是憑感覺在拉琴！他歷經無數的挫敗，終於懂得老師要表達的訣竅，熬了七八個月所領悟道的道理，原來就是東西方的文化差異；東方文化講究韻味，西方文化要的基本功就是精準！這真是一語驚醒夢中人，就這三個步驟：從聽到錯誤、聽見問題到做到正確，是他花了好長的時間痛苦煎熬，慢慢磨出的寶貴領悟，累積九十九次錯誤失敗的煎熬後，只為尋找到絕對正確的觀念。

蘇顯達在服完兵役隨即考上法國公費留學，戒嚴時期出國可不像現今出國觀光稀鬆

平常，當時台灣國際地位不佳，不僅入學資料申請及出國手續繁複，還要克服經濟因素，

面對全然陌生的歐洲語系，夾雜著瞻望未來與滿心惶惑的喜憂參半；此時相交多年的大

學同班女友，一則為他的前程欣喜驕傲，二則煎熬著蘇顯達此行前往不知何年是歸期？

唯恐多年情感因長時間，遠距離而生變；在那沒有電腦網路，資訊極度不發達的年代，

蘇顯達毅然決定在出國前先訂婚，穩住兩顆糾結不安的心，他用一紙婚約留予彼此最深

的掛念與祝福，暫別摯愛與父母，留法遠颺，直奔前程。

一九八二年八月，蘇顯達終於到了浪漫的法國，當年到歐洲巡迴演出時許下的夢想

如願成真，仲夏時節初到巴黎，氣候燠熱潮濕，整個城市瀰漫著獨特的閒散氛圍，映入

眼簾的盡是名聞世界的歷史遺跡，宏偉壯麗的建築，在還來不及將這些名勝盡收眼底，

很快的，他便深刻感受到東西國情差異與文化衝擊，四年前以觀光客心情短暫造訪巴黎

的夢幻情懷與現今以留學生現實身分，心境全然大不同.；在這個城市生活適應，才真正

體察到法國人強烈的民族優越感，那個年代的法國人根本不屑說英文，甚至走在路上，

還有法國人會問你現在幾點鐘，他們認為在法國領土的人，理當會說法文！在台灣我們不會客氣的用「中文」詢問「外國人」，現在幾點鐘？

初進法國巴黎師範音樂學院

因為法語能力生澀，剛到學校辦理各項相關入學手續、宿舍入住登記，往往因為溝通障礙而事倍功半處處受挫，光辦一個銀行開戶表格申請與檢附證件，正常一次就能順利完成，他得來回三、四次才辦好，當年台灣的法國留學生極少，舉目沒有親朋，連東方臉孔的學生也不多，偶爾遇見黑頭髮黃皮膚的人一開口，才知道是日本人或韓國人，僅學習半年的法語溝通能力，不利於新環境人際關係的適應，累積滿腹委屈卻無人傾訴；幸賴學長指揮家郭聯昌夫婦的協助，才稍解許多的不便事務。

一次在學生餐廳吃飯，他看到一坨大大黃色的馬鈴薯泥和淋上簡單的肉汁，那簡直就像郵局的漿糊嘛！他看著吃著眼前難以下嚥的西方食物，更加倍思念台灣的美好一切，此時，眼淚竟不爭氣的自臉龐悄然滑落。

所有生活適應的艱難與被視為第三國家的次等公民挫敗，都可以忍耐接受，然而，令他最受打擊的竟是最引以為傲的琴藝，他萬萬沒有想到他的小提琴琴藝被老師嫌棄得一文不值；蘇顯達自小在師長讚許、誇獎、肯定中成長的琴藝，連系主任、國際大師、職業樂團都認同他的優秀，甚至也得到丹尼爾‧海菲茲推薦而拿到美國的獎學金，怎麼換一個國家、學校，卻被批評得像小學生一樣不如；他不甘心！他提振心緒認真努力要證明自己，然而仍是屢挫屢敗，當時的老師不會告訴他錯在哪？只是重複說：不對！不對！回去再練、再熟悉。

累積九十九次失敗，只為尋找一次正確

這樣日復一日的惡性循環，甚至後來到學校上課，他竟不敢走入琴房教室，在外徘徊許久遲遲沒有勇氣推開琴房，在最後一分鐘鼓足勇氣進入課堂，而拿起最熟悉的小提琴，他看著自己微微顫抖的手，近乎信心崩潰，竟拉不出一個音！

蘇顯達不能理解，他一路備受肯定的音樂性與音色表現，且在法國巴黎師範音樂院

入學檢定也是第六級不差的成績（最高為第七級），為何會被他的老師評價得如此不堪，他獨自蜷縮在宿舍被褥痛哭，心中不解的吶喊，倒底是自己的耳朵問題？體制問題？老師問題？倒底是甚麼出了問題？此時真是他人生學琴階段，最谷底的黑暗期，信心崩潰接近臨界邊緣，蘇顯達意味深長的憶述著：「回想高中時全校僅他一人念音樂系的決心，即便不被看好仍堅定不移的意念，十五小時火車往返台北學琴，當初決定法國留學瞻望著揚名樂壇的雄心；不！他沒有回頭的路，更沒辦法輪，只能義無反顧的拼命往前走。」

憑著對小提琴的熱愛，必須找回這一路堅持的初心。於是，他謙卑的將自己完全交付出去，放下所有我執心態，重新歸零打掉重練，一切從基礎開始，循著老師的指導，用數學「絕對值」的符號精神，去除老師的負面批評，悉心了解老師每一句指導中，真正想表達的訣竅與意涵，然後像小學生一樣，反反覆覆的練習音階，仔細揣摩並且專注的建立每一個音階的音準，音感與音質，重新建立「自己耳朵真正的審美觀」。

西方要的基本功：就是「精準」！

秋涼的巴黎，夾道整齊的梧桐樹，黃澄澄落葉妝點街景，公園市景也染上一層繽紛的楓紅正美，一葉知秋的季節總有一抹淡淡蕭瑟與寂寥況味，緊接的十一月雨季，整日綿綿細雨不斷夾雜冷颼颼的勁風，蘇顯達想念南台灣的熱情陽光，更掛念著未婚妻是否一切安好，在面臨生活與琴藝的挫折，只能寫信遙寄千里之外的親人，然而收到她們的鼓勵與安慰時，已是半個月以後的事，根本遠水救不了近火；在那個年代，縱使特別選在減價時段，一星期兩分鐘的越洋電話還是非常奢侈的事情，蘇媽媽在電話另一頭叮囑他：你要吃飽穿暖，認真用功，好好照顧自己！而他卻常常在電話另一頭，不禁心酸的潸然淚下。

隨著法文的緩慢進步，較能聽懂老師的教學引導，漸漸體會西方文化根基的邏輯思考就是「精準」，所謂科學就是精準，說一不二如同數學一樣，這個觀念連古典音樂也是等同視之，老師的要求是幾近以絕對音感來評斷，他要求的音準沒有「相對」差不多準，只有「絕對」準，他恍然大悟，原來他一直是憑感覺在拉琴！他歷經無數的挫敗終於懂得老師要表達的訣竅，熬了七、八個月所領悟道的道理，就是東西方的文化差異，東方講究韻味，西方要的基本功就是精準！

在台灣所受的教育，自認為自己的耳朵、音準都很好，但其實在拉奏當下的零點零一秒其實是不準的，只因為熟練技巧及敏銳的耳朵，以迅雷不及掩耳的速度滑進正確音準中，因此聽到準確的聲音是九七％到九八％，不準確的有二％到三％，他終於能體會老師苦心指正與真正用意，試想一首曲子有幾萬個音符，如果每個音符的處理，都是用這種隨便不精確的心態與方式，滑進去準確的音符的話，那整首曲子將有多少個音符是瑕疵不準確的呢？當時物資缺乏，沒有昂貴錄音機可以自我反省發現，原來自己認為的音準與實際上真正音準是有差別的，顯然自己的認定標準與實際上是有落差，這兩分鐘的道理領悟體會，卻是蘇顯達歷八個月的痛苦煎熬換取來的。

鐵磨鐵、劍擊劍，歐洲獎考制度

在蘇顯達自認為已經慢慢適應且進入佳境時，一次老師又疾言厲色的說：不對！不對！又不準了！他很不服氣的反駁：老師，請您再聽一次，真的不準嗎？此時老師對他講了一句話，讓他嚇出一身冷汗且終生難忘；老師說：「你這個音是準的，但是你這個

音準，對周遭其他的音而言，卻是不準的。」這是甚麼道理啊？蘇顯達繼續追問了解，

老師解釋：這是非常微妙的，真正的音準是存在於「和聲」當中，弦樂器和鋼琴的音

律基本上是不同的，鋼琴的音律是平均律而弦樂器則是「純律」，鋼琴的升 FA 和降

SOL 的音是同一個黑鍵，但弦樂的升 FA 和降 SOL 卻是不一樣的音高，小提琴降

SOL 比較靠近 FA，升 SOL 比較接近上一個音高，降記號

比較靠近向下的音高，一位好的演奏家，要訓練自己的耳朵，聽到幾近絕對和聲音感的

真實音準，更要在乎整首曲目的和聲和諧，甚至是整首樂曲的整體音準平衡。

這真是一語驚醒夢中人，就這三個步驟：從聽到錯誤、聽見問題，到做到正確，是

他花了八個月的時間痛苦煎熬，慢慢磨出的寶貴領悟，是他累積九十九次錯誤失敗後，

尋找到的絕對正確觀念。

台灣和美國的學制都是學分制，和歐洲學制體系完全不一樣，所謂的學分制，是指

學習之後的考試有一個底分基準，如六十分及格而九十分也是及格，只是成績高低有所

差別而已，同樣是及格；而當時歐洲學制則採「獎考淘汰制」[1]，入學時先參加一個資

格鑑定分級考，把學生依程度分屬各等級，依傳統師徒關係學習一年後，每年參加公開

年度升級獎考；獎考淘汰制是指：你實力很好但別人比你更好，你遭淘汰，兩個琴藝都

不夠好則兩個都被淘汰，被淘汰者則繼續留在原等級學習，而通過獎考者則晉升一等，

繼續攻讀研習，學校採開放入學原則，嚴格分級與淘汰的精神，鼓勵學習但對於能否通

過考試則嚴格把關以維持學校傳統。在歐洲，音樂演奏沒有博士學位，對他們來說藝術

學無止盡，音樂之路是非常漫長的，在巴黎十幾年無法通過獲得文憑的學生大有人在，

在同一級等參加多年獎考沒通過更是家常便飯，慢慢歷練就好，但對蘇顯達這個剛到法

國的異鄉遊子而言，沒通過那可是無顏面見江東父老的辜負眾望。

蘇顯達日以繼夜苦練，在突破學習瓶頸漸漸拾回音樂自信後，隨之而來的是升級獎

考重要一役，這決定了他是否能繼續留在法國，關係這是否能升級往最高等級「獨奏家

文憑」邁進；然而，到了獎考前夕，他才赫然發現有這麼多厲害黑馬的學生，他們為了居留法國，演奏實力

一個強過一個！除了法國學生，還有來自亞洲或東歐國家的學生，他們為了居留法國，演奏實力

以遊學名義先到巴黎然後去學校註冊，以爭取使用學生身份可以待在法國較久的時間，

其實有些同學早已曾經在國際比賽中拿過大獎，甚至是國際比賽第一名，結果卻和蘇顯達分配到同一個等級參加獎考。

落榜秀才，何去何從

考試第一關，列出今年所有學習曲目，當場一個個抽考上台拉奏，那像是一場刀磨刀、劍擊劍的小提琴 PK 競技大賽，學生依序演奏完，成績立即貼在佈告欄，大家一窩蜂擠著看自己的名字能否出現在公告名單上，蘇顯達如釋重負的看到自己的名字，第一關終於在惶惶不安與焦急驚心下順利通過。學校依傳統委託作曲家創作新曲，作為年度獎考指定曲目，一個月後進行第二關獎考，由於是新創作曲，所有學生都沒聽過，大家用相同時間準備，在演奏完指定曲後，評審比照第一關當場現場再抽考幾首其他曲目；在那種極度高壓的情況下，你無法阻止別人拉得好，唯有自己全力以赴，傾盡所能表現發揮。

蘇顯達戰戰兢兢完成第二關獎考，和所有同學一同擠在後台摒心靜待，等候評審唱

名上台領受那苦練後的碩果，他看著同級等的幾位同學陸續走上舞台，欣喜接受評審通過的肯定講評，開心聆聽老師的樂評。他的心情卻越來越低沉，空氣瞬間凝結而久久無法回神，當他發現整個後台，有一群包括自己在內的學生沒被叫到，而裁判又在廳裡喊著 c'est fini（結束了）時，才知道第二關獎考落敗，他灰頭土臉，神魂落魄的走回宿舍，獎考沒過等於無法升等，無法升等不就等於是留級？

他像落榜秀才，離鄉背景卻一事無成，真不知何去何從，是要繼續留在巴黎？還是接受美國學校的獎學金，轉往約翰・霍普金斯大學的琵琶地音樂院？此時浮現未婚妻熟悉的臉龐，她那柔和的雙眼像似告訴他：「親愛的，回家吧！」

註解：

1 法國巴黎師範音樂院傳統獎考淘汰制共分七級，如第五級是教育、演奏，第六級是高級教育、演奏，第七級為最高等級獨奏家文憑，通過獎考，除了通過以外還會額外給予獎項；最高等級是裁判一致通過並給予祝賀獎勵，第二等級是所有裁判一致通過，第三等級則是三分之二評審認定通過，但也算通過。當時蘇顯達入學資格考時編入第六級高級演奏等級。

蘇顯達的魔法琴緣　088

第二章

在法蘭西的新婚留學生活

小提琴與古典音樂都源自歐洲，而且巴黎絕對是全世界最著名的學習環境之一，因此，蘇顯達毅然決定繼續留在巴黎奮鬥，期許自己在哪裡跌倒，就要從哪裡站起來！

回想當年，新租的小屋留有一個壁爐，想體驗那種用木材在爐火取暖的節氣浪漫！他興高采烈的撿拾枯木樹枝，沒想到回家一試，不但沒有溫暖宜人，因為樹枝還留有很多水氣，更不知道壁爐需要定期疏通煙囪，造成整間屋子白煙瀰漫而灰頭土臉；多年後，每當回想起「兩隻螞蟻地鐵搬家」與「壁爐煙霧」的窘狀畫面，夫妻總是相視莞爾這甜蜜難忘的共同回憶。

蘇顯達從巴黎黯然返回台灣，由於獎考升級沒通過，他不得不思考是否要轉往美國深造？還是繼續留在巴黎？或是就此作罷，放棄演奏家的生涯規畫，就此留在台灣？他反覆思量，一者，他不甘心花了一年的時間，千辛萬苦克服語言障礙，適應老師教學方式，整體學習狀況也漸入佳境，只是一次獎考沒過，他相信自己的實力仍具一定的水準，再者，他評估源自歐洲的小提琴與古典音樂，法國巴黎絕對是全世界最著名的學習環境之一，因此，他毅然決定繼續留在巴黎奮鬥，期許自己在哪裡跌倒，就要從哪裡站起來！

在哪裡跌倒，就從哪裡站起來

由於在法國巴黎師範音樂學院平時學習積極表現，他順利申請到學校第二年 Alfred Cortot 的獎學金，雖然沒有優渥生活費，但至少學雜費都全免繳了；而與未婚妻分隔一年多，兩地相思委實辛苦，他不想再心懸寄掛彼此的思念，在家人支持與祝福下，蘇顯達帶著有限的奧援與單程機票，和妻子齊心攜手展開新婚留學生活；當父母在機場目送這對新婚夫妻前往巴黎時，蘇顯達緊握著妻子，回頭向親人頻頻揮手道別，一手緊握的

是對妻子的堅定情感，而另一隻輕輕揮別的手，像似他心中對未來的喜憂參半；兩人搭上最便宜經濟、俗稱的紅眼飛機，在世界各地轉機、等機再搭機，整整花了三十多個小時才抵達法國戴高樂機場。

兩人剛到巴黎根本沒有落腳之處，只得連絡指揮家郭聯昌夫婦學長，先暫住幾日再找房子，才剛將行李安置妥當，蘇顯達便故作輕鬆，滿心歡喜帶著新婚妻子一覽市景，兩人搭著地鐵觀看重要地標，後來到了協和廣場，它是由護城河環繞，廣場上充滿了各式雕塑和噴泉，蘇顯達興奮得手舞足蹈，訴說著初到巴黎時發生的的種種糗事，一路沿著香榭麗舍大道走到盡頭，夫妻兩人坐在沙佑山丘高點的凱旋門暫坐小憩，因為長途跋涉搭了整整一天的飛機，實在太累太累了，兩人竟在夏日烈陽灑在壯麗宏偉的凱旋門下，昏睡整整三小時，所幸當時巴黎治安還算好，身旁重要的財物沒有遺失被偷；多年後妻子才知道，當年在巴黎街頭漫無目的閒晃，是因為蘇顯達不好意思在朋友家耽擱打擾太久，卻又苦於沒有閒錢可以安置初到巴黎的妻子。

新婚夫妻來到巴黎，處處艱難卻也樣樣新鮮，生活壓力雖大但有一份穩定的情感支

持，對於未來的瞻望總懷抱著無限的信心勇氣；在歐洲有很多的假期，好不容易來到法國，每當長假來臨時總會想規劃走訪鄰近國家，在歐洲兩三個小時就可以抵達另一個國家，體會各民族的異國文化與人文風情，同時也增加國際視野，然而經濟條件有限，學生們總能窮則變變則通，省錢的方式總是有的，除規劃便宜時段的火車，夜宿實惠的青年旅館，自備乾糧，凡事都得自己來，但這絕對是歐洲留學生最難忘的留學經歷。

其中最辛苦的不外乎是辦簽證；八〇年代，台灣國際地位非常艱困，根本沒甚麼邦交國，經濟國力遠不及已開發中國家，當時台灣根本不被承認為一個主權獨立的國家，當時留學生拿的是居留證，往往去兩三個國家旅遊，就得大費周章在警察局與各國領事館間來回奔波，耗時排隊數小時且反覆盤問，往往可能因為一個簡單的資料不齊全，不到一分鐘時間，就被退件，費盡心力才得以申請到出入境許可與他國簽證，過程中常常被誤認為是第三世界的國家，語言的不通、地域性的不熟悉，民族優越感，國家地位的低落，身為一個留學生，飽受許多這樣的經歷挫折，令人感到洩氣。但是人越是在這樣的情況下就更會發奮圖強，把語言學好，在困境中會激發出更大的韌性與鬥志！

搭地鐵螞蟻搬家

隨著在法國巴黎師範音樂學院學習漸入佳境與生活語言的適應，他在老師身教大於言教的嚴格要求引領下，在第二次升等獎考時，面對各路高手競技的淘汰賽中過關斬將，順利通過第六級高級演奏文憑，並升等最高級的「演奏家文憑」邁進！不僅如此，為了增加與巴黎本地的音樂家交流與演出機會，蘇顯達與學校同學及年輕音樂家自組室內樂樂團，漸漸利用聖誕節開始小規模的演出機會。整個巴黎市的音樂風氣盛行，每天晚上有七、八場音樂活動是很正常的；他的室內樂團常常礙於沒有什麼專業場地練習，而輪流到同伴家練習，往往因為練到一時忘情，過了晚上九點還在練習，竟受到鄰居抗議，原來法國人可以花錢去音樂廳聆賞音樂會，卻無法容忍住家有些許排練聲音干擾，幾次之後，蘇顯達只好被迫搬家。

在友人的介紹下，她們找到價錢合理大小合宜的公寓小屋，這下問題來了，該怎麼搬家呢？朋友們都是窮留學生，那個年代也不可能請得起搬家公司，蘇顯達只好選定用

搭地鐵當做交通工具，之後將家用品一樣樣打包，放進大行李箱與背包袋子，夫妻兩人輪流接力賽，揹馱著家當細軟，慢慢的一件一件搬進新家。由於早期的電力供電設計不如現代化的進步，偶爾還會發生電力中斷，造成地鐵突然停在軌道中央，車燈熄滅一片黑漆，法國人習以為常一點都不緊張，靜待電力恢復後再繼續向前行駛；時序進入巴黎冬季，窗外雪霏霏霏酷寒冷冽，建築物都像灑上薄薄糖霜的白雪，新租的小屋留有一個壁爐，蘇顯達倏忽閃過妙計，開心的述說著，想要體驗感受早期歐洲人，用木材在爐火取暖過聖誕的節氣浪漫，此舉還可以節省暖氣費用呢！他興高采烈的牽著太太到公園走走，順便撿拾別人丟棄的木材枯木樹枝，沒想到回家一試，不但沒有溫暖宜人，因為樹枝還留有很多水氣，更不知道壁爐需要定期疏通煙囪，造成整間屋子白煙瀰漫有如發生火災般的灰頭土臉；多年後，每當回想起「兩隻螞蟻雄兵地鐵搬家」與「壁爐煙霧」的窘狀畫面，夫妻總是相視莞爾這甜蜜難忘的共同回憶。

失敗，是最好的老師

在法國四年搬了四次家，每一次都是這樣螞蟻搬家，第四次順利申請住進巴黎藝術村，當時學業與工作已日趨穩定，工作家庭都能顧及得很好；多年後，受邀到法國各地與音樂會演出，眼前塞納河畔悠悠依舊，新橋上留存斑駁痕跡，像似記錄這無數過客留駐於巴黎的點滴印記。年輕時蘇顯達因求學、考試、音樂會演出奔忙期間，而在人過中年舊地重遊，歲月已過，是個旅人過客的心境大為不同。回想當年憑藉一身是膽的勇氣，在那個雲集高手下闖蕩、樂壇大師的諄諄教誨環境裡努力向上，奮發爭下一席之位，是何等不易；而當時歐洲傳統古典音樂教育，老師身教大於言教的扎實態度，對他的日後發展產生極其深遠的影響，他很感恩父母無盡的支持，感激恩師謝霖（H. Szeryng）與普雷（G. Poulet）對他從不讓步的要求，感謝所有不留情面競技過的對手，感動返回台灣後所灑下的每一顆音樂種子；蘇顯達常說，挫折與失敗，是我最好的老師，在完美無止盡的刺激與威脅下，莫忘對音樂的初衷，把對音樂的感動渲染給聽眾，並對音樂保持旺盛的熱情，是自己持續進步最大的原動力。

第三章

成為歐洲百年
管弦樂團，第一個亞洲團員

Concerts Lamoureux

來到這個百年樂團的第一天，竟然就是在知名的普雷耶廳排練，所有講得出來的名家大師，都曾在這裡留下足跡，這裡是通往世界舞台的金鑰匙，帕爾曼、海菲茲……都曾站在那個舞台，蘇顯達身為一個黃皮膚、黑頭髮的亞洲人隆重見證眼前的歷史軌跡，台下滿滿的聽眾，他來自台灣，此刻躍動心情、驕傲榮耀筆墨難以形容。

在管弦樂團三年多期間，常有機會與與國際頂尖的演奏家與指揮家同台演出，得到廣大迴響與極佳的樂評，同時大量吸取音樂精隨與經驗，這階段也是他人生最璀璨輝煌的青春歲月。

當蘇顯達的信心在谷底徘徊了一年漸漸回升之後，整個學習狀況越來越好，第二年在巴黎師範音樂學院順利晉級。除了獎學金之外，他也必須嘗試各種可能性與機會，爭取生活上的其他經濟來源支柱，雖然蘇顯達已開始有些音樂演出，但他評估獎學金最多再申請一年，等畢業之後，如果要選擇繼續留在巴黎發展，勢必要為未來早些準備。

他盤算自己從小到大的樂團經驗，如果能考上巴黎當地的樂團，就能有一份固定的經濟收入，也能與來自世界各國傑出的音樂家有更深的合作和學習借鏡；因此積極尋找各樂團的職缺甄選機會，不料當蘇顯達盤點巴黎許多招考的樂團職缺，第一個條件就必須是擁有法國籍的公民身分，哇！怎麼連甄選考試的機會都沒有；蘇顯達鎩而不捨輾轉打聽，終於找到一個財團法人所成立的管弦樂團：Concerts Lamoureux，雖然是民間樂團卻早已超過百年歷史，該樂團是由法國當地的熱心企業長期捐款贊助所成立的基金會，基金衍生利息拿來支付團員的演出酬勞（平時不支薪）；很微妙的關係是，樂團常為募款作演出活動，平時團員們沒有薪水，有演出時才有演出酬勞，即便如此，這份豐厚的酬勞遠遠足夠夫妻兩人的生活費，而且樂團都有固定檔期的巡迴公演，蘇顯達想著

眼前與未來留在巴黎發展的生活，這個或許是一個很好的機會跳板，他暗自期許一定要通過樂團甄選，順利考進樂團。

當他滿懷壯志前往基金會樂團辦事處領表申請報考，看到樂團公告時才發現僅僅四個職位，卻有一百七十多位報考，來自東西歐與其他職業樂團團員，為了多一份兼職薪水的演奏家，錄取率只有百分之二，是當年大學聯考的六分之一，等同於現今台灣高普考的中獎機率，心想：天啊，無望了！能考取的機率真的太低了；原想就此放棄另謀其他出路，回家時太太卻不斷鼓勵他勇於嘗試，參加甄選最少能知道自己的實力和歐洲樂團與演奏家的相對水平，蘇顯達顧及生活經濟需要，決定硬著頭皮積極準備。

錄取率只有二％，還是要考

由於從小到大近十年的樂團經驗，讓他從小就比同儕熟悉更多的曲目，這段時間他更是沒日沒夜的加緊練習甄選的指定曲目；到了考試當天，一百七十多位高手，一一上台表演拉奏，樂團也和學校獎考一樣採取淘汰制。

第一關，考的是指定自選曲與樂團片段，自選曲都是莫札特的協奏曲，因為莫札特的音樂中該要有的正確節奏、技巧、特色、風格以及控制力等的要求都非常清楚，不能趕拍子，不能含糊，就是必須非常嚴謹精準。樂團秘書手拿著一百七十位徵選者的糾結心情，在大家的簇擁之下張貼公告晉級第二關的名單，蘇顯達屏息不敢直視，在黑壓壓人群裡，他用眼角餘光中隱約看到自己的名字……Shien Ta Su……啊！是他的名字沒錯，這次他瞪大著眼再看一次；一路走到這，他壓抑許久的鬱悶心情終於鬆口氣，他的努力終於獲得肯定。

第二關，則是抽考著名樂曲的樂團片段，在通過第一關後，僅有一星期時間可以練習一疊樂譜，七天後再一次現場演奏；考的都是著名交響曲、序曲、歌劇、芭蕾舞曲等的較困難艱深片段，參賽者無法事先預知會抽到哪一首，只能每一首都做最精確的準備，蘇顯達有了第一關的鼓舞，鬥志高昂的回家拼命反覆苦練再苦練，包括每一個樂句的表情，大小聲的起伏，旋律都不敢輕忽，最重要的是節奏速度的控制必須非常精準，絕對不能趕拍子，沒有樂團會喜歡一個技巧精湛，卻會趕拍子的團員。抽考當天，蘇顯達以成熟內斂的穩定性，精準的完成抽考曲目的演奏，在樂團秘書慎重的將進入第三關十多

位的名單，一一公布在佈告欄中，蘇顯達彷彿看到自己名字正在發光，他揉揉眼睛定神

再看一次，是的，他進入第三關了！

第三關，進行的是視譜試奏，完全無從準備，公佈完進入第三關時，隨即請入圍的

十幾位演奏家進入另一個考場，考場內的舞台下坐了一整排評審，包含各部首席、樂團

經理等，舞台上只有一張椅子和一個譜架，旁邊站著的人是指揮，蘇顯達從沒見識過這

樣的陣仗，參賽者在台上坐下的那一刻，才知道當天他所抽考視譜的曲子，除演奏技巧

外，台風反應也是評分的標準之一，在視奏的同時還要用眼睛的餘光留意指揮，配合他

的手勢作出音樂表情、張力、節奏的表現；那真是要有超強的心臟耐受力，才能沉穩從

容做出該有的音樂表現。

「蘇先生，你的表現太好了！」

蘇顯達當兵第二年時，因陳秋盛老師的引薦，擔任台北市立交響樂團小提琴客座首

席，那段 期間隨著樂團拉奏許多交響曲、協奏曲、各類歌劇與芭蕾舞劇的伴奏，當他被

唱名走上台時，他緩緩坐下，深吸一口氣安定的打開眼前架上的樂譜，哇！竟然是德弗札克的新世界交響曲，那是他擔任台北市立交響樂團的客座首席時拉過的曲目，自然再熟悉不過了，當天他表現非常穩定而出色，當第三次從公佈欄錄取四位者當中，第三度看到自己的名字時，他激動得止不住眼淚，一掃他去年的挫敗陰霾，他再次以過人的毅力，從人生的黑暗谷底翻轉，當時決定留在巴黎，期許自己從失敗處再爬起，終有所成；

猶記得上班的第一天，當時樂團經理還特別當面給予鼓勵讚賞：「蘇先生，你那天的表現真的太棒了，讓我們印象非常深刻。」

通往世界音樂舞台的成功金鑰匙

考上樂團除了給予自己莫大的鼓舞，也同時解決經濟問題，除了學校獎學金以外，加上樂團每月一至兩次的演出酬勞，所佔用的團練時間不多，可同時兼顧學生身分，真是再完美不過了。

十九世紀的巴黎曾流傳一句話：「一位能在巴黎獲得樂評家、觀眾肯定的演奏家，

就如同拿到一把通往全世界音樂舞台的成功金鑰匙！」因此，全世界著名的演奏家，一定會造訪巴黎公演。時至今日，在巴黎的各大音樂廳，同一個晚上總有各式各樣的七八場音樂會演出；室內樂、協奏曲、歌劇、芭蕾舞劇以及交響樂團，非常繽紛精彩。回顧一九八〇年代，世界著名的演奏團體或演奏家，不會到台灣，因為沒有好的場地；當時台灣最好的場地是一九七二年落成啟用的國父紀念館，它其實是個演講廳，根本不算是音樂廳。如今來自台灣的蘇顯達在激烈競爭中脫穎而出，成為巴黎市 Concerts Lamoureux 管弦樂團裡唯一的亞洲團員，他像超級海綿，留法期間吸收很多國際重量級的指揮家與演奏家的精采能量演出。

留學第一年時，蘇顯達常到巴黎普雷耶廳（Salle Pleyel）欣賞音樂會，他常被那個音樂廳的場地震攝住，這樣雄偉的音樂殿堂，他偷偷的幻想著有沒有可能，終有一天是換成自己在台上演出，而不是在台下聆聽呢？

西方人眼裡的東方驚奇

殊不知蘇顯達第一天到樂團上班，竟然就在普雷耶廳排練及第一場的演出，兩千多個座位座無虛席，以一種螞蟻雄兵的氣勢，讓每一位音樂家都磨拳擦掌渴望一展長才，拿到那通往世界舞台的金鑰匙，帕爾曼、海菲茲……都曾站在那個舞台，所有講得出來的名家大師，都在那個舞台上留下足跡，蘇顯達身為一個黃皮膚、黑頭髮的亞洲人隆重見證眼前的歷史軌跡，台下滿滿的聽眾，他來自台灣，此刻躍動心情、驕傲榮耀筆墨難以形容。

在巴黎的學校獎考甄選，常常會開放給民眾及愛樂人士前來聆聽，台下聽眾也會對演奏者品頭論足，更強化現場的緊張氣氛，當年蘇顯達完成學校獎考的嚴苛考驗後，席間有一位年邁的優雅女士派翠西亞夫人（Madam Patricia）非常熱愛古典弦樂，她在獎考後走近蘇顯達身邊，用道地的法文對他的優異精彩表現讚許有加，更頻頻報以不可置信的驚嘆，她非常好奇與訝異這位黑頭髮、來自遠東民族的音樂家，為何能如此勝任駕馭西方古典音樂與小提琴，兩人相談甚歡，當場力邀蘇顯達接受她安排於南法四場的巡迴獨奏會演出，這真是福來雙至：通過最高獨奏家文憑又馬上獲得公演邀約。當巡演開始

之際，蘇顯達難掩興奮之情，搭上巴黎往里昂的法國高速列車（Train à Grande Vitesse，通稱 TGV），飽覽南法花海恬靜風情，此行巡迴也在當地拿到很好的樂評。

爾後在巴黎市 Concerts Lamoureux 管弦樂團三年多期間，常有機會與與國際頂尖的演奏家同台演出，得到廣大迴響與極佳的樂評，同時大量吸取音樂精隨與經驗，這階段也是他人生最璀璨輝煌的青春歲月。

第四章

機會只留給準備好的人

蘇顯達取得法國師範音樂院最高文憑後穩定於百年樂團巡演，更自組室內樂積極爭取發表演出機會，接下來要留在巴黎或返回故鄉台灣？此時生命轉捩點的重要貴人竟然出現在眼前。

時任國立藝術學院音樂系系主任的馬水龍老師，再度邀約蘇顯達返台任教，陸續得知台灣音樂環境的發展，政府也開始建設具國際演奏水準的國家音樂廳，蘇顯達與太太商討後，台灣是人親土親的故鄉，更是栽培他發源的地方，回台奉獻所學也是一個心安恆常的抉擇，如今，自一九八六年留法學成回國後，歲月匆匆迄今已超過整整三十年。

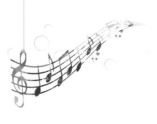

在派翠西亞夫人安排南法四場演出的機會中，讓蘇顯達第一次真正走進原汁原味的法國人家庭，對法國在地生活也有更深的了解。有一天，在晚餐席間，這位高齡八十多歲的優雅女士，幽幽訴說著已逝的先生，在當年世界大戰時如何成為地下組織工作者，種種驚險過往與戰爭的殘酷，蘇顯達則分享著東西方文化的差異，與自己父親在二次世界大戰末期，在海南島及澳門的海上漂流遭遇。飲食對法國人是相當重要的一環，完整的法式晚餐常耗時二到三個小時，選一瓶合適葡萄酒也是席間討論的重要禮客款待之道，在法國七八點吃晚餐算很早，夏季時晚上十點才天黑；蘇顯達在享受南法式的熱情款待的同時，也完成小提琴巡迴公演，如今時隔三十年，仍難以忘懷當年美好的體驗。

文化，就是一種養分

文化可以滋潤心靈世界，在巴黎，處處可見文化創作、音樂藝術融合在生活環境中；像奧賽美術館，原本是一個車站，在鐵軌地下化之後收藏了很多近代印象派的畫作。過去歷任法國總統在自己任期內，總希望留下一個文化產物或者藝術建設，一九六九年，

時任總統的龐畢度，為了紀念戴高樂總統於第二次世界大戰時擊退德國希特勒，於是倡導興建現代藝術博物館。經過六百多個團隊參與國際競圖後興建，五年後喬治‧龐畢度因癌症逝世，這項建築工程於一九七七年完工啟用，當時總統為季斯卡，就將此現代藝術博物館命名為「龐畢度中心」來紀念他。與歐洲輒百年以上的美術館建築相較之下，龐畢度中心的現代藝術，呈現出另一種完全不同過往的藝術調性，甚至與巴黎的傳統建築風格完全相反，一開始世人覺得這座現代藝術館怎那麼畸醜、水管管路全部都外露，雖有特色但何來美感可言？但也有藝文人士給予高度支持，並稱它是「市中心的煉油廠」。當時的《紐約時報》就特別報導：龐畢度中心「令建築界天翻地覆」……建築師羅傑斯完成「高科技反傳統風格」的龐畢度中心而贏得了聲譽，特別是骨架外露與鮮豔的管線機械系統，而這就是巴黎，堅持傳統也鼓勵創新的城市風範。

龐畢度中心有一次展出一個室內設計參賽者的作品展出，一開始所有人去競圖並選出六七十件作品，同時讓入選的選手在展館裡百分百的呈現他的設計理念的成品；蘇顯達對這個展覽覺得非常驚訝，一開始還誤會主辦單位厚此薄彼，給不同設計師有較大的

空間或者較好的條件；然而事實上主辦單位的參賽規則，是規定每一個作品都是相同大小規格與條件，去做室內佈置；但事實上是如此奇妙，每一間經過不同設計師的巧思，其成果竟是如此多元豐富。

作曲家是創造者，而演奏家則是再創造者

此次參觀，讓蘇顯達事後不停思考，這是怎樣的一個感覺，人的創意思維可以有這麼大的差異成果，這就如同一位作曲家把一首作品創作出來後，經過各個不同的演奏家來詮釋演奏，也同樣可以達到各種不同的樣貌，重要的是演奏者如何透過自己對作曲家與作品的理解，把自己的主張忠實的詮釋出來。

這與音樂真可說是「隔行不隔理」，作曲家是一個創造者，而演奏家則是再造者。演奏者加上個人的創意智慧、情感歷練、速度節奏，讓音樂能夠活出新生命，演奏家應建立起這樣的強勢權威，運用各方面的能力與體會，培養出自己的判斷力，判斷是否有其他可能性與多元性的專業包容與判斷，一定要有自己的獨到詮釋見解，對蘇顯達來說，

巴黎是一個文化大熔爐，兼具了古典與現代，整體融合各種創意與創新，但同時又保有很多古典傳統，而每一種文化與美好的體驗，終將內化醞釀成對音樂展現的一種養分，更對於他日後在音樂詮釋上有深遠影響。

巴黎或台北：生命中的貴人出現

蘇顯達取得法國師範音樂院最高文憑後，穩定在百年樂團巡演，更自組室內樂積極爭取發表演出機會。有一次，時任國立藝術學院音樂系系主任的馬水龍老師與許常惠老師（早年許常惠老師也是留學巴黎學音樂），到法國參與台灣作品在巴黎發表展演，蘇顯達演奏了兩位老師作品，馬水龍老師大為驚豔，眼前這位音樂家曾是他在東吳任教時第一名的資優生，留法數年間的音樂造詣竟提升至如此高；馬老師在音樂會結束後力邀他回台任教，蘇顯達非常感念受到馬老師的賞識。在法國，音樂教育系統，沒有所謂的博士學位，當時年代的音樂傳承完全是採師徒制，而且藝無止盡，沒有人可以說已學成，當時蘇顯達一心想更吸收更多，因此想繼續留在巴黎歷練吸收更多養分，雖受到賞識而

歡喜不已，但仍婉拒馬老師盛情，馬老師竟然開誠允諾說：為了台灣的音樂發展，我願意等你！

果然，第二年馬水龍再度邀約蘇顯達返台任教，陸續得知台灣音樂環境的發展，政府也開始建設具國際演奏水準的國家音樂廳，蘇顯達與太太商討後，台灣是人親土親的故鄉，更是栽培他開展音樂之路的地方，回台奉獻所學也是一個心安恆常的抉擇，於是蘇顯達向法國樂團申請暫時保留資格一年，先回台灣工作適應，如今，自一九八六年留法學成回國後，歲月匆匆迄今已超過整整三十年。

眾裡尋他：三十年前的百萬小提琴

當決定要回台任教時，馬水龍老師事先便要求，回台除任教外必須配合管弦樂團演出，蘇顯達考量配合大型樂團演奏協奏曲與個人獨奏會的需要，他必須擁有一把更具穿透力的小提琴，大學早期蘇顯達所使用的小提琴，還是托人在日本購買的 Suzuki 特 5 小提琴，雖是一把中等小提琴，蘇顯達卻靠這把琴考上大學。在大三時出訪歐時，才從吉

普賽人手中購到一把稍好的樂器；一直到法國留學再考入法國樂團，雖然早就需要換上更好的提琴，但家境經濟條件並不允許換琴，而因應未來大型音樂廳獨奏會需要，更是需要一把好琴，然而價值不斐也讓他一直望之怯步。好琴必須音色絕好、穿透力強，木頭顏色順眼，提琴的健康狀況好，名氣高，重點是價錢要好（合理），然而琴商為了賺差價，往往預算只夠買得起一百萬的小提琴，讓你看上的卻都是兩百萬的琴，因此蘇顯達尋琴許久，眼看就要回台灣了，以有限資源預算，根本遍尋不著理想中的小提琴。

蘇顯達持續在法國透過朋友尋琴，果然很幸運的，一位製作琴弓的師父，朋友得知是蘇顯達想買琴，便告知他有一個妹夫也是弦樂四重奏音樂家，有一把一九〇〇年製造的義大利名琴，因為那位妹夫常在各地巡迴演出深怕遭小偷，因此長期寄放在他家；蘇顯達得知此消息，雀躍欣喜的極力聳恿這位朋友，請他妹夫把琴借給他看，果然提琴音色絕好，木頭色澤溫潤順眼，提琴的健康狀況也不錯，名氣也高，價錢又剛好能符合他的預算上限；蘇顯達試拉了小提琴，結果琴的音色越拉越開，音色越是柔和甜美，蘇顯達立即表示想買琴意願，而且又可略過琴商而省下中間的價差，他向朋友表示務必請他

妹夫出讓，這麼好的琴要他跪下求他都願意呀！結果他妹夫一口回絕了，說此琴他自己也尋找良久，但熬不過蘇顯達的誠意與苦苦哀求，最後終於被他的渴望感動而答應了。

蘇顯達立刻透過父親向銀行貸款一百萬台幣，將僅有的一百萬台幣現金兌換成二十幾萬的法郎，在回國之前意外順利的買到這把義大利名琴。幾年後，一次蘇顯達回法國微調小提琴的時候，琴商驚訝的反應，這把一九〇〇年的義大利名琴原來是在你身上，法國許多琴商早已耳聞看好它了，它是一把非常有名而且製作相當精良的一把樂器，當時巴黎琴商知道是擁有者賣給東方人時被罵慘了，[1] 還好是賣給一位真正的音樂家。當年調整提琴的琴店老闆還有他手上這把琴的照片，也就順便賣給了蘇顯達。

留法四年，帶著妻子與懷孕在肚子裡的女兒以及眾裡尋他千百度的小提琴，蘇顯達年輕正盛蓄勢待發，他一心想著踏上故土之後，要將一身所學好好發揮，希望有朝一日用「音樂」讓世界看見「台灣」。

註解：

1 當時法國失業率很高加上店面的稅金很重，而日本經濟正是如日中天，日本琴商便大舉到法國買琴，日商會要求看一看整個琴櫃，便詢價問整櫃的提琴全部賣多少，假設法國琴商說兩百萬後，日本人便笑笑離開，離開後幾周內皆沒進一步買琴的消息；不久後第二個日本人會到同樣的琴店要求開價一百八十萬，再如法炮製，隔三岔五的由第三個日本人前來開價一百六十萬；由於法國琴商當時經濟狀況明顯不佳，由於賣價持續往下開，琴商往往情急之下最終賤賣了提琴的價值；反觀日本琴商，回日本後則將提琴一一分等級販賣，一百六十萬的賣三百萬。最後歐洲琴商才知是同一個團隊所為；因此當時歐洲人都很忌諱東方人買完琴後的買賣炒作，破壞市場行情。

第三部

魔法琴緣三十年，我和我的小提琴見證的光榮世代

人們總常說：月是故鄉圓，蘇顯達對台灣總有一份很深的情感思念，遂於一九八六年應當時擔任國立藝術學院（現為國立台北藝術大學）音樂系系主任馬水龍之邀回台受聘任教。返台三十年間，蘇顯達深耕於台灣音樂教育，培養出許多優異的青年音樂家；同時他更全心投入小提琴演奏的各類領域，除個人獨奏音樂會、室內樂團演出、國內外音樂家共同演出與管弦樂團的表演外，還擔任台北愛樂廣播電台主持人，將音樂影響力發揮到極致，以音樂投入社會參與，於一九九五年榮獲十大傑出青年的殊榮。

近三十年來，他以小提琴首席身分陪伴著台北愛樂管弦樂團征戰全世界無數的音樂殿堂；此外他更以西方古典音樂為基礎，詮釋演奏台灣當代作曲家馬水龍、蕭泰然、郭芝苑、許常惠、錢南章、賴德和、李泰祥等多位大師的作品，將東西方文化融合得感人至深且絲絲入扣，從古典到小品，從東方到西方，蘇顯達對於小提琴的演奏總有一種獨到的感染力，先後得到金曲獎「最佳古典唱片」與「最佳演奏人」的雙重肯定。

第一章

兩廳院初期：青年音樂家返台
致力推廣台灣古典音樂

學成歸國的第二年，兩廳院恰好正式啟用，也正好銜接上這個浪潮與蓬勃發展的大環境，兩廳院也透由這時期優秀藝術家與音樂家們的實力，漸漸與國際音樂藝文接軌，成就台灣藝術發展重要的歷史地位；蘇顯達除了北藝大的教學工作之外，也開始發展出多元角色的音樂生涯；他積極結合國內外優秀音樂家，攜手演出小而美與精緻細膩的室內樂，先後與國內許多位優秀的音樂家共同成立「鋼琴五重奏室內樂團」、「新古典弦樂四重奏」，以及「台北獨奏家室內樂團」，豐富當時國內藝文活動。

早期台灣並沒有國際專業水準的音樂廳，較大型的展演場所，大約也只有國父紀念館或者是社教館等（最多只能算是大型演講廳），因此早年許多國際較好的藝文音樂活動與台灣較少往來交流；國家兩廳院（簡稱兩廳院，全銜為國家表演藝術中心國家兩廳院，包含國家戲劇院與國家音樂廳等）於一九八七年正式完工啟用，初營運時才陸續開始與國際音樂節與藝術活動有正式邀約互動，因此成立之初，能邀請到國外高水準的團體與節目數量較少；但是音樂廳啟用後卻有大量的節目演出需求，這個時勢正好促成國內音樂家頻繁公演的大好時機。

蘇顯達學成歸國的第二年，兩廳院恰好正式啟用，也正好銜接上這個浪潮與蓬勃發展的大環境，先前留法期間所經歷的各種磨練與國外樂團經歷，讓蘇顯達以傑出音樂家的新人身分，引起國內音樂圈不小的旋風。而台灣的兩廳院也透由這時期優秀藝術家與音樂家們的實力，漸漸與國際音樂藝文接軌，成就台灣藝術發展重要的歷史地位；蘇顯達三十年來活躍於音樂界，身兼小提琴家、樂團首席、電台主持人，還有音樂系教授、主任、所長等各種角色，卻始終謙稱：感謝各個領域前輩的提攜「牽成」，他很珍惜擁

有這些機會與緣分，他總是傾盡自己所能，讓每一場演出趨近於完美，那就是他對做為一位盡職的演奏家該有的態度！

草創期的聯合實驗管弦樂團，備受期待

蘇顯達二十九歲即進入國立藝術學院（現為國立台北藝術大學）擔任教學工作，他在留法之前已在台灣樂壇日漸嶄露頭角，回台後更希望對國內古典音樂的耕耘能有積極作為，一九八六年兩廳院啟用之前，受邀參加了聯合實驗管弦樂團，當時該團有五十二位專任團員（包含七位外籍團員）、十位見習團員與數位特約團員，當時這個樂團以「拓荒」的精神，將三個各自成立的實驗樂團聯合起來在克難中進行，各界對聯合實驗管弦樂團也給予高度期許，希望成為未來「國家級的交響樂團」；由於當時音樂環境尚缺乏專業樂團管理經驗，在演出安排與樂團行政運作下，仍有許多進步空間，當時首席客席演奏家分別是留日的謝中平老師與留法的蘇顯達擔任，他們也努力在樂團中發揮應有的影響力。對樂團來說，首席極重要的功能就是在演奏前，必須對樂句的詮釋和樂譜的弓

法與指法有周全準備，並在演奏時能帶動全團演奏默契。縱使新興樂團蹣跚匍匐前進，國人對這個新興樂團仍給予高度肯定與支持，公演幾乎場場爆滿；初期樂團由謝中平與蘇顯達擔任客席首席一年，隔年樂團大舉國外甄才，在首席未到任前，蘇顯達幾乎擔任一半場次以上的首席職務。

積極結合優秀音樂家，成立室內樂團

一九八六年回台後，蘇顯達即展開自法返國首次獨奏會，隨即再與陳秋盛老師首次師生同台演出，馬不停蹄的再回母校以畢業系友身分，參與東吳音樂系創系十五周年活動，在初試國內古典音樂市場水溫後，蘇顯達雖得到各界音樂圈的認同迴響，但對台灣古典音樂市場的生態也有更深層的體會；台灣音樂市場小不太可能像歐美市場能有完整的經紀人制度；在國外演奏家準備一套演奏會的曲目，可以巡迴歐美十多場音樂會演出，反觀台灣音樂家，這次配合國外或國內樂團邀約演出一首協奏曲之後，下次再演奏同一首曲目的機會，可能已是十多年之後，或是更長時間，才會有第二次機會，往往就

是重新再練習了。由於生態的不同，蘇顯達除了教學工作之外，也開始發展出多元角色的音樂生涯；他積極結合國內外優秀音樂家，攜手演出小而美與精緻細膩的室內樂，先後與蘇正途、簡名彥、曾素芝、蔡采秀組成「鋼琴五重奏室內樂團」於國家音樂廳演出，之後也參與聯合文學舉辦的「逍遙音樂節」藝文活動；不久又與陳永清、曾素芝、陳幼媛成立「新古典弦樂四重奏」，此後，蘇顯達更把握各式國內外的室內樂演出，如八位音樂首席組成的「靜謐之美室內樂」，後續衍生成十一位獨奏家所組成的「台北獨奏家室內樂團」，豐富當時國內藝文活動。

後來，在一九八九年正式加入「台北愛樂管弦樂團」並出任首席，開始與指揮大師亨利・梅哲（Henry Simon Mazer）一起合作；蘇顯達曾經歷幾次印象深刻的音樂會演出；如在蔣經國總統逝世期間，把隔天的音樂會取消並延期舉行，一顆即將上台的心，有如洗三溫暖；另外，他也是在台灣第一位演奏大陸作曲家陳鋼、何占豪《梁祝小提琴協奏曲》的小提琴家，而當年尚未解嚴，蘇顯達故作神秘的回述這段經歷⋯當晚他以一種「冒著生命危險」的心情演奏，當音樂會結束他一顆心懸在半空中的環顧四周，擔心

是否會被相關單位帶走。

為音樂上山下海　首登電視螢幕

九〇年代，在許多學成歸國的音樂家齊心推廣國內古典音樂欣賞與人文素養的努力下，當時古典音樂於流行音樂中的市場也漸漸萌芽。當年電視台是只有三台（台視、中視與華視）的年代，台視於一九九二年率先開播高水準的綜藝節目「浪漫的樂章」，電視台邀請當時國內知名青年音樂家，例如鋼琴家葉綠娜、魏樂富演奏，並以台灣大自然名勝風景當作攝影棚，於是出動轉播車、自動發電機，勞師動眾完成每一次的高難度錄影，曾經登上玉山、阿里山，再到東北角海岸，營造出大自然天籟的悠揚美聲，這可是相當大的工程，試想將重達三百五十公斤的平台鋼琴，搬運到海拔將近三千公尺的國家公園或搬到濱海峭涯上，都是前所未見的創舉。

蘇顯達娓娓回憶當年，真是非常佩服策畫電視音樂節目的製作單位，也難為他們這些音樂家，除了演奏本身必須全心貫注，在大自然野外的環境要克服的變數更是多，包

括收音效果非常不理想，他靦腆透露：電視觀眾看得很浪漫，其實現場一點都不浪漫，為了捕捉唯美畫面的整體成效，音樂家與電視台都不畏艱險的先到登高山訪神木，或是藍天碧海的礁岩錄樣子擺姿勢，再依照事前錄好的音依樣畫葫蘆的拉奏，不論是前製、後製都是煞費周章的辛苦事，畢竟音樂家終究不敵演員專業。

與國際樂團及知名音樂家合作

一九九三年，蘇顯達難掩興奮刺激之情，接受滾石公司合作，前往英倫與大陸旅英小提琴家薛偉與英國室內樂團合作錄製音樂，當天晚上搭乘十一點的班機前往倫敦，而蘇顯達八點還在台上演奏，到了倫敦幾乎沒有休息便直接前往錄音間，許多音樂家並不喜歡錄音間，面對著冰冷的麥克風演奏，覺得很沒氣氛，但是對蘇顯達而言，一切都顯得格外新鮮。

結束英倫行程，隨即返台參與第四年的豐田古典音樂會，此次是蘇顯達首次在台灣與紐約交響室內樂團合作協奏曲的演出，指揮高原守一直希望能和台灣當地音樂家合

作，當晚蘇顯達以莫札特第三號小提琴協奏曲與紐約交響樂團，讓聽眾賓主盡歡的享受一場難忘的音樂表演。往後蘇顯達更扮演了台灣與國內和國際音樂家合作的重要橋梁，陸續與國內外知名音樂家：諸大明、傅聰、陳必先、馬友友、章雨亭、林昭亮、胡乃元、胡坤、薛偉、萊昂・弗萊舍（Leo Fleisher）、拿西索・耶佩斯（Narciso Yepes）、普雷（Gérard Poulet）、雪莉・克魯斯（Sherry Kloss）、弗雷德曼（Erick Friedman）、魯特琴家丹尼爾・貝戈（Dániel Benkö）等重要音樂家，共同完成過無數的美好音樂盛會。

第二章

北藝大出蘆入關：音樂家的多角人生

蘇顯達身為音樂家，當然有音樂家的個性，負責系上行政工作六年期間，幾乎以校為家，晚上十點多還在系主任辦公室更是家常便飯，與他合作多年的鋼琴家笑著說：過往蘇老師的獨奏會曲目，都會事先練到很有水準，唯獨當主任期間，蘇老師常常是拉奏了五分鐘手機響，或是練個十分鐘後有人敲門要簽核文件。

如今回憶起那段不在生涯規劃內的系主任人生，最終的體會是：擔任領導者，不需要去爭取，迎合每個人對你的肯定，只要你沒有心存任何私心，就算有不同的歧見聲音，自己行得正，也不怕被批評。

蘇顯達感恩馬水龍老師獨具慧眼的賞識與信賴，讓他二十幾歲時就在大學任教，這是蘇顯達人生很重要的轉捩點。剛從法國回來於藝術學院任教的時候，學院初期暫駐蘆洲國立僑大先修班，回想早期篳路藍縷克難的景像仍記憶猶新。每當春夏之際師生們必須對抗跳蚤大隊，颱風大雨造成的校舍走道淹水場景，將長椅子擺在人行道，人走在上面如草上飛一般；早期蘆洲環境雖然寒酸，但師資卻都是全國一時之選，正所謂繁星點點，如馬水龍、林懷民、賴聲川、何懷碩……等等都是藝文界各領風騷、深具影響力的大師。

蘇顯達在北藝大三十年的努力並沒有留白，走訪北藝大音樂系校舍，處處可看到他擔任系主任時的軟硬體建設，利用露台營造師生休憩空間的悅音苑空中花園，迴廊天井朱振南書法家的大作，還有兩台史坦威的平台鋼琴，特別是其中一台是由資深的音樂鑑賞家曹永坤先生於過世後捐贈給北藝大的一樁美事；偶然問起學生為何會選擇蘇老師為指導老師，不少學生的回答是：「因為我老師的老師是蘇老師，雖然很嚴格但學生都知道，他是一個扎扎實實、力行身教大於言教的音樂教育者。」顯見蘇式音樂態度於北藝擔任系主任的「特別」磨練。

在大學任教制度中，如果擔任教授連續教學七年，會有一年的時間休假或進修，二

○○六年蘇顯達休假期間前往週遊歐洲各國，沒想到休假完之後，竟被推選為系主任與

所長（音樂學研究所與管弦與擊樂研究所），而且一作便是兩任、六年，蘇顯達不諱言

的笑說：回想剛上任期間，心裡真是非常排斥，為此還曾質疑，難道這是學校對休假教

授的懲罰嗎？後來心念一轉，從事教育工作多年，或許是上帝給予他新的人生功課，面

對行政工作的挑戰，意外讓他在音樂領域之外，考驗他的行政事務是否圓融，與加添不

少人生智慧。

藝術辦桌年度盛會

　　例如在擔任主任期間，恰逢北藝大二十五與三十周年慶，當時朱宗慶校長擴大舉辦

校慶活動，事實上朱校長對學校的周年慶頗有遠見與深遠意涵，他希望凝聚二十五年來

北藝大師生及對北藝大關懷的企業家與社會各界，共同歡度二十五周年校慶，並以十三

小時藝術接力舉辦校友回娘家活動，晚間舉行藝術辦桌餐會，席開二百七十桌，邀請國

宴大師「水蛙師」設計菜餚，包含各界貴賓與校友近三千名藝術工作者齊聚一堂。對於朱校長規畫老師們認桌的活動時，各界的聲浪也有些分歧，有些老師的態度則相對保守消極；當時校長朱宗慶、音樂學院院長劉慧謹以及蘇顯達在北藝大也號稱「鐵三角」，校長出自音樂系，這樣的活動音樂系院長、主任理當全力支持，更何況這也是回饋當年馬水龍老師與學校多年的提攜之情，當心念一轉，蘇顯達立馬積極投入引薦社會資源，為北藝大的年度盛事奔走。他笑稱此行政工作階段為「廣結善緣」時期，他開始連繫多年來經營累積的的社會人脈，有的是具社經地位的學生家長，更多是引入工商界資源的企業認桌，記憶中兩次的藝術辦桌，光是音樂系便募集了近一百多桌，蘇顯達幽默苦笑的回憶：二十五周年與三十周年的藝術辦桌，讓他把之前的人情要回來，但也因此欠下更多企業老闆們的人情，只好將來有機會時，再慢慢回饋彌補啦。

雖然北藝大已站穩國內藝術教育重鎮，學校為提早掌握錄取新生的素質而規畫招生巡迴活動；一般來說國立大專院校的教授對於招生巡迴是一件意願較低的任務，蘇顯達為了提高老師參與意願於是重新思考設計「招生巡迴產學合作」，一者讓音樂系所老師

到各音樂班作一對一示範教學時，此舉老師可以先了解學生；再者藉此讓未來的新生提早近距離了解北藝大師資結構與環境設備，三者將行程順便規劃成老師的年度巡迴演出活動，四者結合企業資源推廣藝文活動，亦可提升企業社會責任形象，四個向度：學生、老師、企業、社會大眾都是正面受惠。

三百六十度的招生巡迴

蘇顯達在有限的經費預算中向企業尋求合作機會，因此結識了當時擔任亞都麗緻大飯店總裁的嚴長壽先生。嚴先生非常惜才，往往以學校經費有限的給付標準提供舒適的休憩空間，讓老師辛苦於招生活動時，吃住環境都可以好些；有一次老師們巡迴到台中住在日月潭教師會館，當晚老師們紛紛討論明年巡迴招生時，有老師提議想入住溪頭米堤飯店，於是蘇顯達在「驚嚇」之餘，雖然不知從何著手，經過再三思考之後，想出寫企劃案試試看，於是便主動寫了一份巡迴招生公益活動的「產學合作」企劃書提交給米堤飯店，結果隔年老師們在巡迴期間竟達成入住米堤飯店的願望，同時在飯店舉辦音樂

會嘉惠入住旅客；巧妙的是，蘇顯達竟因此與米堤飯店李麗裕總經理結下下不解之緣，日後米堤的音樂饗宴，成為北藝大音樂學系教授與師生的巡迴音樂會，多年來的音樂活動如米堤春天音樂會、米提仲夏夜、聖誕感恩音樂會等演出活動，不僅豐富了飯店的特色，也形塑飯店推廣音樂藝術的社會企業形象。

奇美愛樂管絃樂團：名家、名琴、名曲、巡迴音樂會

二○一○年，蘇顯達為增進學生出訪海外演出經驗，特別促成奇美文化基金會與北藝大產學合作，讓北藝大管絃樂團師生一行六十人，參與「二○一○年奇美愛樂管絃樂團～名家、名琴、名曲巡迴音樂會」演出，規畫在北京鳥巢、寧波、上海、南京、佛山等五個城市舉辦音樂會，卻因為時間檔期時間的安排在學期間，因此多少影響大班課的課程進度，因此也有老師並不支持且抱怨為何不安排在寒暑假；蘇顯達兩害相權評估後仍選擇前往，一者奇美提供各項行政支援與經費，再者奇美基金會出借所有弦樂器，包含二十八把大、中、小名琴給北藝大管絃樂團使用，而奇美基金會所借出的收藏提琴，

每把琴平均達兩、三百年以上的歷史，讓北藝大學生能有機會貼近、實際使用這些名琴參與海外巡迴演出，三者讓學生有機會參與較大的演出場面。當時北京鳥巢一個晚上的租金就需要一百萬台幣；對北藝大學生來說無疑是開拓視野，累積大型展演的歷練與經驗。此次樂團指揮由陳秋盛老師擔任，奇美基金會還邀請了大陸小提琴家黃蒙拉（第四十九屆帕格尼尼國際小提琴大賽金獎得主）共同參與演出，黃蒙拉與北藝大管絃樂團學生們合作的期間，也親自指導同學提琴的學習技巧及指法。

值此盛會，奇美文教基金會創辦人許文龍與朱宗慶校長，雙雙出席北京國家劇院的演出，給予樂團師生最實際的支持鼓勵，此行大陸五場演出也都獲得觀眾們如雷的掌聲，安可聲熱烈不斷，樂團也回應演出多首台灣民謠的安可曲來表達謝意，蘇顯達再一次整合多元資源，成功創造多方雙贏的美好盛事。

讓世界看見台灣，聽見北藝大

朱宗慶校長在北藝大二十五歲生日時，期許走向國際一流藝術大學邁進，立足關渡

放眼全世界，當時學校持續推動國際交流並與歐美亞洲二十幾個學校都有接觸經驗；而北藝大管弦樂團於國外演出一向獲得好評，蘇顯達擔任系主任期間申請到教育部的卓越計畫獎助，樂團陸續前往日本、香港、加拿大、中國大陸、阿根廷、法國、奧地利、以色列、韓國等地，而每次交響團出訪演出都需要龐大的經費，一趟至少七八百萬，而卓越計畫經費預算卻只有三百萬尚缺四百多萬，當時院長劉慧謹及系主任蘇顯達只好努力向各界籌措出訪經費。

二〇一三年，帶著朱校長「讓世界看見台灣，聽見北藝大」的深切期盼，蘇顯達率領國立臺北藝術大學管弦樂團共六十四人，以「國家代表」為使命感籌畫準備，代表台灣遠征藝術文化高水平的以色列特拉維夫和海法舉行音樂會，是台灣近年來到訪以色列之前的最大規模音樂團體，有趣的是，兩場音樂會的票券在北藝大管弦樂團抵達以色列已銷售一空，這不僅是北藝大管弦樂團的第一次，也是亞洲地區少數交響樂團前往以色列演出的難得演出。

蘇顯達身為音樂家當然有音樂家的個性，負責行政工作六年來幾乎以校為家，晚上

十點多還在系主任辦公室更是家常便飯，與他合作多年的鋼琴家翁重華老師笑著說：過往蘇老師的獨奏會曲目都會事先練到很有水準，每次彩排時都很有效率，唯獨當主任期間，蘇老師忙到排練的時候不斷被干擾，常常是拉奏了五分鐘手機響，或是相關系務工作聯繫，練個十分鐘後有人敲門要簽核文件。

如今回憶起那段不在生涯規劃內的系主任人生，最終的體會是：擔任領導者，不需要去爭取，迎合每個人對你的肯定，只要你沒有存在任何的私心，就算有不同的歧見聲音，自己行得正，也不怕被批評。他六年的行政歷練與周旋整合各界資源投入給學校、學生，無非是對學校的一種使命感，對自己處世原則應有的責任感，他始終認為一個老師除了音樂需要身教，品格教育更復如是。

第三章

台北愛樂管弦樂團：
征戰世界樂壇三十多年的傳奇旅程

三十年來，台北愛樂管弦樂團創造許多第一：第一個華人樂團站上世界五大音樂廳之一的維也納金廳，不僅是音樂演出成功，透由樂團更開展出台灣與許多國家觀光、文化、實質的外交活動。創團音樂總監梅哲曾說：「台北愛樂，可以到全世界去為台灣爭光。」雖然梅哲已經辭世，但梅哲的音樂素養以及訓練的獨到，使團員們產生強烈的向心力與榮譽感，而能在音樂上表現出無比的細膩與完美的音樂性，造就出所謂的「梅哲之音」，成為台灣樂壇的經典名詞。

世界上每個知名的城市，都有最具代表性的樂團，而台北愛樂管弦樂團，自一九八五年成立以來，已堂堂踏入三十週年里程碑。不只在台灣的音樂史上留下許多重要的紀錄，也在國內外贏得了許多重量級的樂評與肯定，台北愛樂已成為台北甚至於台灣重要的文化指標。

插旗世界五大音樂廳

有幸擔任樂團首席的蘇顯達回首來時路，悠悠的長聲感嘆，是創辦人俞冰清執行長與賴文福醫師的熱情堅毅，創團音樂總監亨利‧梅哲（Henry Mazer）的精神感召，樂團各部首席與團員的相挺互持，在他人生最菁華青壯的三十年，得以伴隨著樂團，從東方島國一路自美加、西歐、東歐、到中歐、南歐、北歐、蘇俄等地，甚至是古典音樂聖地的世界五大音樂廳，逐一遠征插旗留下篇篇光榮扉頁。

台北愛樂管弦樂團，是一個任務編制型的「民間樂團」（團員平日在各自工作崗位，因應國內外巡演才聚集的樂團），樂團早期行政資源困頓，音樂環境窘迫，雖有國外極

好的樂評肯定，在國內卻苦於申請不到演出場地，雖然如此，團員們因為喜愛一起做音樂的初衷卻益發堅定，草創期的種種艱難反而讓大家更加團結勇敢。

蘇顯達憶述著樂團成員多年來以無比凝聚力，吃苦當吃補的開拓精神，一同征戰革命的美好時光，他們是如何在古典音樂發源地－歐洲以及美加地區，用西方古典音樂讓世界看見台灣。

島嶼的鑽石

一九九〇年，台北愛樂第一次國外巡演，地點是溫哥華及芝加哥，當地媒體以「島嶼的鑽石」來形容台北愛樂，國際知名樂評家威廉・羅素（William Russo）對樂團給予激賞肯定：「台北愛樂，是他聽過最好的樂團之一。」；一九九三年，在「維也納愛樂管絃樂團」專屬的「金色大廳」（Musikvereinssaal）演出，獲得高度讚賞，這是華人樂團首次在該廳演出。歐洲知名的樂評家法蘭茲・安德勒（Franz Endler）在《快遞報》評論說道：「一支僅有七年歷史的東方樂團⋯台北愛樂室內樂團，以不容忽視的實力來

到維也納……指揮家梅哲讓舒伯特的音樂又重新活躍了起來，並深觸每個人的內心。」

一九九五年第三次出訪，樂團赴美國紐約與波士頓等地，全美最知名的樂評家李察·戴爾（Richard Dyer）給予樂團「無比震驚」的讚美，認為梅哲先生與美國指揮家伯恩斯坦同為美國重要的文化資產。

是菩薩，把愛樂的靈魂人物留在台灣

談起台北愛樂管弦樂團的音樂傳奇，不能不提到關鍵人物，也就是創團音樂總監亨利·梅哲。亨利·梅哲，師從弗里茲·萊納，曾任佛羅里達交響樂團指揮、匹茲堡交響樂團副指揮、芝加哥管弦樂團副指揮，由於他的音樂專業與指揮工作的熱情，美國當地還曾將五月二十四日訂為「亨利、梅哲日」。一九八一年他首度來台演出後，直到一九八四年期間又數度應邀前來，他對台灣民風純樸、人們熱情友善的特質，倍感親切而深有好感。

爾後先後因桂甫、俞冰清、黃輔棠、賴文福等有心的愛樂人多方努力促成，於一九八五年籌組韶韻室內樂集，並邀請梅哲來台灣擔任音樂總監，韶韻後改名為台北愛

樂室內樂團，又於一九九一年再擴編為台北愛樂室內及管弦樂團。這段期間音樂會曲目有巴哈、柴可夫斯基以及馬水龍等作品，其古今中外作品，展現梅哲多元而深化的表現能力，讓樂評佳評如潮，音樂會的成功也讓梅哲開始有意留在台灣發展，因此大家也開始思考如何能留下梅哲。

台灣音樂的傳教士

梅哲之所以留在台灣，流傳著一個有趣因緣，那年炎炎夏日酷暑難耐，俞冰清執行長帶著梅哲到台北市各地景點觀光，一路上說說笑笑到了萬華龍山寺時，兩人閒逸悠悠的走進寺廟正殿，正覺得微風吹來清涼舒爽時，發現原本一派輕鬆談笑的梅哲，倏忽神情肅穆並靜靜愣愣的對神像凝視許久而不發一語，原以為外國人不習慣東方廟宇氛圍或焚香氣味，正要示意離開龍山寺時，梅哲此時卻開口：我聽到菩薩對我說話，要我留下來，Make something happen；走出龍山寺後，梅哲隨即要求到附近的佛具店，並且非常堅持要購買迎請一尊與寺廟中神情相似的觀世音菩薩塑像，而這菩薩終其一生一直被梅

哲供奉於家中。

不知是否真是觀世音菩薩玄奇神力庇佑，數月後，由於賴文福醫師努力奔走以及親自書信給當時高雄市長蘇南成推薦亨利‧梅哲，不久便順利出任高雄市交響樂團指揮，並於日後輾轉到台北愛樂擔任創團音樂總監，前後將近二十年，梅哲因而成為許多人心目中「台灣音樂的傳教士」。

激發向世界出擊的生存契機

三十多年前要經營一個民間管弦樂團的生存真是百般不易，不但沒有行政資源、資金短缺，連個練習場地都是打代跑的一日一地方；台北愛樂在梅哲的領軍下，在短期間雖以資優生之姿得到各界樂評家與樂迷票選的第一名，卻因當時台灣音樂環境與體制文化，擔任執行長的俞冰清終日周旋於一次次文化中心的公聽評議會，卻始終拿不到演出場地與檔期，而一個樂團沒有場地、檔期，等於沒有舞台，那台北愛樂根本就沒戲唱，死定了！

為了突破僵局只好山不轉路轉，激發走出島國向世界出擊的念頭，蘇顯達萬般感佩

俞冰清當年一肩扛下的魄力，加上一群音樂痴人渾身是膽，秉持著對音樂信仰的初衷，加上梅哲全心投入的音樂態度，使得這群音樂家們的向心力特別強，而凝聚形塑成難得的樂團革命情感，從第一次排練開始，然後一次次的開創出台灣不曾有過的音樂榮光；如今，以時光倒轉觀之，台北愛樂的成功契機，竟是源自當時生存危機困境所造就而成的，因為沒有退路，只能一心向前！

光榮背後的辛酸

在這些成功耀眼的演出與國際樂評的背後，除了所有音樂人齊心於音樂創作的努力外，最辛苦的還是柴米油鹽經費問題。當台北愛樂第一次出訪美加演出的時候，俞冰清除了行政體系業務奔忙之外，更四處奔走籌募巡迴演出經費，還為此積勞成疾病倒，前往就醫時才被院方告誡，如果再晚幾天就醫，有可能必須終身洗腎，梅哲非常不捨俞冰清為了樂團疲累病倒，感慨自己已幫不上忙外，含淚勸說：「放棄吧！我們還是取消巡迴演出吧！」在這樣的艱困情況下，梅哲還拿出他部分棺材本充當樂團旅費，最後皇天不

負苦心人終能勉強成行，在俞冰清持續募款奔走後終於勉強成行，而在這樣重要的時刻，她卻因病未能於第一時間隨行前往。

有了美加成功巡迴的演出激勵，一九九三年台北愛樂獲邀往歐洲巡演，當時媒體紛紛以台北愛樂將「直搗歐洲文化心臟」、「不甘坐處世界文化邊陲」、「第一個台灣樂團站上維也納金廳」等標題大幅報導，讓身為台灣人備感榮耀的同時，殊不知經費問題再次成為這個樂團的緊箍咒，此次預計四十五人於當年六月巡迴演出，經奧地利、法國、比利時等七個城市舉行七場音樂會，總經費一千五百餘萬，除政府與民間企業部分補助外，時至五月中旬總經費仍不足七百五十餘萬，面對經費無著的情況，當時擔任愛樂訪歐公演總領隊的立法委員陳癸淼，更破天荒的為此呼籲：期盼國內企業各界慷慨解囊，促成台灣音樂成就躋身世界舞台的地位；陳癸淼在立法院從不借牌、關說，但對此文化工作不得不「開口要錢」。

為台灣做最好的文化外交

當年蘇顯達（小提琴）、柯莉薇（豎琴）、李堅（鋼琴家）等人，舉行募款義賣

卻也只募得五十幾萬；後來因中國時報文化中心主任莊展信與文化組組長黃志全的鼎力協助下，在報上連續兩周進行「送台北愛樂到維也納」活動，又因長榮對維也納首航而與長榮異業結盟合作，以歐洲來回機票為抽獎贈品，同時與ICRT（即International Community Radio Taipei，台北國際社區廣播電台，係台灣第一家以外籍人士為服務對象的廣播電台）合作於廣播上發布訊息，廣邀呼籲捐款贊助，凡是贊助一千元者，皆可獲贈愛樂第一張CD與巡迴成果CD共兩張，再加上俞冰清的多日奔走，又是一次驚險中的順利成行。

梅哲自二○○○年完成生涯最後一次指揮後，愛樂仍承襲梅哲精神持續發展。二○○一年九月出訪北歐，分別在瑞典、芬蘭舉行三場音樂會，在巡迴中在斯德哥爾摩港等候時，驚聞美國「九一一」恐怖攻擊事件，透過電視目睹這場世紀悲劇，當時有來自美國的團員，情緒頓時低落哀傷，執行長俞冰清與首席蘇顯達當場立刻決定，音樂會以葛利格《最後的春天》為開場，為無辜犧牲的群眾哀悼。蘇顯達遍尋赫爾新基的音樂圖書館，沒有找到樂團分譜只有總譜，只好由幾位團員努力分頭連夜用總譜抄寫分譜。這

首動人的弦樂作品《最後的春天》，當晚由林天吉指揮，演奏前樂團特別感性地向聽眾表達來自台灣人民最誠摯的關懷，現場氣氛哀淒感人。

之後，二〇〇二年應邀德國、捷克音樂節前往巡演，使台灣音樂於國際重要藝術音樂節中，獲得高度讚賞迴響。二〇〇三年正值SARS風暴，台北愛樂仍依計畫前往愛沙尼亞、芬蘭，並以多首台灣作曲家作品，為台灣做最好的文化外交。二〇〇四年中歐四國之旅，包括七個音樂節、十個國際城市的巡迴演出（俄羅斯、波蘭、匈牙利、捷克；音樂節則有華沙之秋音樂節、瓦洛克勞國際音樂節、拜葛席茲音樂節、克拉夫音樂節、布達佩斯音樂週、布拉格靈樂節），並逐一征服聖彼得堡愛樂廳、莫斯科國際音樂廳、華沙愛樂廳、克拉科夫愛樂音樂廳、李斯特音樂學院音樂廳。

大師精神的傳承，後梅哲時代

多年來台北愛樂在國際間已有極好樂團聲譽，此次長征再一次在聽眾的讚嘆聲中完成另一次不可能的任務。二〇〇五年九月，台北愛樂中歐巡演時，特別受到禮遇，於演

出的波蘭波莫斯卡愛樂廳，懸掛中華民國國旗於表演場地，這不僅是台北愛樂室內及管弦樂團的榮耀，更是台灣的驕傲，更讓台灣於國際間綻放光芒。二〇〇七年挪威國寶級大師葛利格逝世百年紀念，台北愛樂參與丹麥歷史悠久的索羅國際音樂節，以及來自瑞典皇宮的邀請於皇家音樂節的演出，台北愛樂不僅是台灣唯一受邀，也是亞洲國家中第一次受邀到此一音樂節演出的團體，讓台灣之音再次於國際舞台上悠揚響起，此次蘇顯達在演出接受短訪時更是悸動的說出：我們來自台灣！《瑞典日報》更特別對蘇顯達小提琴的獨奏稱許：「首席小提琴家蘇顯達的演奏有彈性也善於獨奏，同時帶出樂曲中的青春感，曲目純粹的精確度令人驚異。」

把台灣作曲家作品帶向國際

三十年來，台北愛樂證明不僅是音樂演出成功，透由樂團更開展出台灣與北歐觀光、文化、實質的外交活動。梅哲曾說：「音樂的標準永遠只有一個，就是世界標準，沒有所謂的亞洲標準或是東方標準，Come to music, I can't lie.」晚年期間，他更欣慰的表示

「台北愛樂已是一流的樂團，沒有我也能好好走下去」、「台北愛樂，可以到全世界去為台灣爭光」，雖然梅哲已於二○○二年辭世，但他對音樂的態度與所建立的風範，仍深刻烙印在每一位團員心中，梅哲的音樂素養以及訓練的獨到，使團員們產生強烈的向心力與榮譽感，而能在音樂上表現出無比的細膩與完美的音樂性，造就出所謂的「梅哲之音」，成為台灣樂壇的經典名詞。

多年來台北愛樂不但演出西方古典音樂，更把台灣本土作曲家的作品帶向國際舞台發表演出。蘇顯達感觸良多的回想這多年來的點滴，俞冰清執行長為這個民間樂團殫精竭慮，而梅哲讓自己全然「進入音樂」的精神卯足拼勁搏命演出，特別是在他晚年時，他都是以精神支撐體力，每一場都像似是最後一場的音樂態度，使得台北愛樂的音樂家們，多年始終抱持著「樂團光榮感」努力經營，因為台北愛樂而間接成就了台灣音樂家們的國際舞台，反之亦然的是這群台灣音樂家將台北愛樂一次次推向世界。誠如長期擔任樂團顧問的台大余松培教授所說：「台北愛樂，不只代表了一個具國際水準的樂團，更是台灣音樂文化發展的典範。」

第四章

亨利・梅哲：開啟台灣音樂新視野

台北愛樂管弦樂團在赴美國波士頓演出時，上演了一齣搏命演出的驚魂記：梅哲說他寧可死在舞台上，也要堅持完成波士頓的音樂會指揮。當下，所有團員無不欽佩他的氣魄與對音樂的執著並尊重梅哲所願；整晚梅哲靠著強大硬漢精神的意志力，奮力拼搏於台上指揮，蘇顯達則克服肩傷疼痛，他們一心以音樂演出為重，再一次引領台北愛樂站上世界舞台發光而備受各界肯定，證明台北愛樂確實是具有國際一流音樂水準的台灣樂團。誠如梅哲提攜傳承他的音樂影響力給台灣音樂家時常說：「讓他們知道，東方國家也有很優秀的音樂家。」

一九八一年，梅哲應台北市立交響樂團之邀首度來台於國父紀念館演出，開啟他後半生定居台灣並深耕樂壇前後近二十年的緣分；他帶領台北愛樂管弦樂團一步步登上世界舞台，二〇〇一年春天，他因膝蓋腳疾復發進而中風住院治療，對於台北愛樂管弦樂團卻是心心念念，絲毫不減他對音樂與樂團的熱情，當他聽見台北愛樂室內樂團將受邀「布拉格之春」音樂節演出時，梅哲在病榻瞬間精神抖擻，欣喜的不自主揮動著雙手指揮，可惜他最終仍無緣與台北愛樂一同前往那畢生最想去的「布拉格」。

將台灣古典音樂推向世界舞台

他雖鶴髮蒼蒼仍不改赤心純真卻偶爾喜怒無常，生性澹泊又慷慨率直的老頑童性格，晚年期間雖堅持每日讀譜不改其對音樂狂熱，卻是菸不離手，甚喜酌飲烈酒；在高齡八十四歲時因肺癌第四期再次住院後，蘇顯達與團員們都會定期前往探視，一日傍晚在樂團排練結束後蘇顯達聽到手機留言，方知梅哲大師病況危急而直奔醫院。

到了醫院看見眼前又滿管子的梅哲真是萬般不捨，望著平躺病床上的梅哲均勻呼

吸，心裡不斷禱告，希望他能一如往昔硬漢精神而再度好轉，當晚梅哲心跳忽然時跳時停，緊急呼叫醫護搶救時，同時等待教堂神父趕來為他作最後祈禱，在醫師先後以十八針的強心劑輔助下，梅哲孱弱奄奄毫無好轉反應，而陸續到達的團員們個個強忍著淚水，一同圍繞陪伴著這位大家最敬愛的大師，眼看著梅哲教授的心跳漸慢、更緩、氣息微弱，直到心電圖上的儀表板最終歸成一條直線，儀器尖銳聲響畫破空中凝結的無息空氣，蘇顯達與團員們再也止不住心中哀慟而泣不成聲；這位備受國際尊崇的知名指揮家，用他最精華的人生階段無私奉獻給台灣，帶領台灣古典音樂推向國際舞台的指揮大師，於二○○二年八月一日病逝台北國泰醫院安詳長辭，將他最愛的音樂留在這片土地。

首席，需與樂團「合得來」才行

早期梅哲在徵選延攬首席與團員時，有一個微妙而獨到的見解，他除了審慎評估音樂家的演奏實力，同時還考量音樂家的演奏音色特質，是否能與台北愛樂產生整體交互和諧的展現，簡言之就是要「合得來」，奇妙的是，梅哲總能精準的找出最符合他音樂

期望的夢幻組合。

台北愛樂早期也曾邀請過其他非常優秀的小提琴家擔任首席，不久則由蘇顯達長期擔任台北愛樂小提琴首席，蘇顯達早年求學階段中即有豐富的樂團歷練，以首席身分率領樂團與指揮家精彩演出，留法期間也曾與國際指揮家與樂團合作；蘇顯達認為梅哲的指揮手勢極其精簡卻蘊意內斂，梅哲讓音樂家有很大的表現發揮空間，但對於較年輕沒經驗的音樂家來說，卻是一種心驚膽跳的情境挑戰，梅哲對首席有某種程度的「主動性」要求，這份主動性又必須能與梅哲本身所期待的呈現架構與音樂意念，有些「不謀而合」的微妙互動，因為這份恰到好處的空間，需要具備音樂內涵的十足默契，音樂何時要進，何處該怎樣表現，首席與指揮的交互開闔收放之間，彼此必須存有高度的意念相投，這對音樂處理的方式有一定的共識，才能產生彼此「安心」的互信關係。

十多年來梅哲與蘇顯達心領神會的絕佳搭配，讓音樂家們呈現一種共同創造並享受演奏音樂的樂趣，締造出一場場的天籟之音。一九九〇年，蘇顯達隨台北愛樂首次前往加拿大溫哥華與美國芝加哥海外巡迴演出，當時北美媒體更以「島嶼鑽石」形容台北愛

樂的國際演奏實力；芝加哥樂評家羅素（William Russo）就說：「台北愛樂室內樂團是他聽過的最好樂團之一，充滿青春活力，音準精確、音色絕美，最重要的是，該樂團讓聽眾注意到，近年來現場演出中越來越難得的音樂內涵。」

華人第一，率團勇闖維也納金廳

蘇顯達憶述樂團演出山繆‧巴伯（Samuel Barber）廣為人知的弦樂慢板（Adagio for Strings）的難忘經驗。這是一首需要鋪陳醞釀，漸漸達到最高潮的曲目，梅哲展現他深厚指揮功力，讓整個樂團是那樣的主動並且自發性的全然「掏心」演奏，蘇顯達在那次音樂會中印象非常深刻，演奏整首曲子時，一顆心似乎被掏空地交付出去，拉奏小提琴的琴聲在耳邊、空氣中迴盪得頭皮發麻，還起雞皮疙瘩，整個樂團聲韻十分和諧，似乎連呼吸都與指揮手勢融合一氣，要不是梅哲大師，哪能輕易將這麼多「音樂家的心」一一擄獲，乖乖交付給指揮呢！

有了美加之行各界好評的加持，台北愛樂於一九九三年，更積極大膽勇闖世界五大

音樂廳的「維也納金廳」與「波士頓交響音樂廳」以及阿姆斯特丹等地巡迴演出。當台北愛樂團員們正式走入金碧輝煌的維也納金廳時除了情緒緊張興奮，加上長途旅程的辛勞疲憊，當天彩排時樂團狀況不夠理想，甚至是連基本的整齊度都不夠完美，當梅哲把曲目練過一回之後，隨即表示收工，好讓大家早點休息，團員們心中對此都感到不踏實，蘇顯達也急了，便要求說再多練一回，梅哲卻發脾氣的一口回絕：要練，你自己去練！轉身便斷然結束彩排。事後才知道梅哲認為在過於疲勞的情況下，越練會越糟，他認為團員們的音樂實力素質都夠好，要有信心，台北愛樂終究會讓他們知道東方也有很優秀的音樂家；曾聽說梅哲在上台前喃喃碎語：「Don't fuck up , Henry! Don't make stupid mistakes!」事實上，梅哲是把壓力一人扛下，卻給團員們全然的信任支持。

當樂團指揮不指揮的時候

在團練時，蘇顯達身為小提琴首席，非常留心梅哲每一個手勢想傳達的意念。有一次台北愛樂演出，樂團和指揮搭配得悠揚自在表現得奇好，不料，梅哲竟突然放下手、

閉上眼睛，索性不指揮了，當時蘇顯達和團員們對於這個突然狀況無不屏氣凝神，在沒有指揮的情形下，蘇顯達與各部首席共同領著樂團延續平日的合作默契，竟然「安然無恙」持續演奏，直到接近結束時，梅哲怡然自得的引領整首曲目收尾。事後，蘇顯達忍不住心中疑惑，在後台不解的問梅哲：剛剛發生甚麼事了，您怎麼忽然停下來，不動了！

梅哲一派輕鬆的回他：那時，我在享受你們的音樂呀，瞧！沒我的指揮，你們也很棒。

話說有一就有二，和梅哲合作多年，總會久久來這麼一下，在曲目進行中發生「指揮正在享受音樂的片刻」，此時各部首席也訓練有素的加倍繃緊神經，全神貫注整首曲目進行，蘇顯達常打趣的笑說：十多年來，他的心臟被梅哲訓練得好極了！

「台下淒美、台上驚險」的梁祝之夜

一次演出「梁祝」時，就差點開天窗，這首樂曲在尾聲的部分會有一段淒美的小提琴裝飾奏（Cadenza，所謂華彩樂段，在樂章結尾，樂團暫停演奏，由獨奏者發揮表演技巧，此部分演奏比較自由，難度高因而更引人入勝，成為整首作品的獨特段落）。蘇

顯達小提琴在華彩樂段獨奏中，主要是表達英台跪哭在山伯墓前，因哀訴悲慟而肝腸寸斷之情，最後以一個長音結束，然後敲下一聲大鑼後，由樂團群起激昂的齊奏表現英台投墳壯烈殉情而結尾；當蘇顯達拉到最後幾個小節，團員們都很有默契的自動準備上好器樂要作最後奮力齊奏，就等梅哲指揮棒一下，那一聲大鑼響起，偏偏就在蘇顯達完成最後一聲長音時，卻發現梅哲仍全神貫注的看著樂譜，毫無舉手打預備拍進入鑼聲，蘇顯達眼下判斷此次可不是梅哲在「享受音樂」，情急生智的把那個長音再多拉一弓，意指英台哀訴得更久些，此時梅哲仍未有指示的意圖，他只好硬生生的再追加一弓並以誇張的姿態把手高高揚起，作出英雄式的結尾好引起梅哲注意，當蘇顯達兩度加長最後的長音結束時，梅哲大師仍靜靜的看著他的總譜不動，此刻音樂廳全場陷入一片前所未有的寂靜，兩秒鐘後，梅哲轉向蘇顯達問：結束了嗎？蘇顯達猛點頭的回應，梅哲才瞬間回神，速速將指揮棒大手一揮，大鑼敲下，整個樂團如山洪之勢發出強大壯闊聲響，絢爛結束這首「台下聽來淒美、台上演來驚險」的經典梁祝小提協奏曲之夜。

妙的是，媒體樂評事後稱許梅哲久住台灣，所以對中華文化與中國美學有深入體解，

蘇顯達的魔法琴緣　152

因此更掌握了音樂「留白藝術」的精髓，在裝飾奏時巧妙安排的「長休止」，讓結尾的齊奏顯得更為磅礡壯烈有力。當團員後續看到樂評，個個相視莞爾不語，蘇顯達搖頭笑著敘述這段回憶：豈知那兩弓的加長音與瞬間兩秒的寂靜，不知讓台上音樂家們死了多少心臟細胞呢！

波士頓的搏命演出

一九九五年十月八日，台北愛樂管弦樂團將在美國波士頓音樂廳演出，樂團團員們十月四日出發，蘇顯達因為把西裝、燕尾服放在大行李箱，因此行李太重，在拖拿時不慎拉傷手臂膀，加上飛機因機械故障延遲起飛，到美國又接不上內陸轉機前往波士頓，航空公司因此安排下榻臨近飯店稍作休息，此時蘇顯達竟然手已無法舉起；五日台北愛樂賴文福團長立即帶蘇顯達前往波士頓醫院急診，先是安排X光，醫生來回問診好幾次，最後竟說唯一藥方是：取消音樂會。在賴文福幾番周旋後，針對蘇顯達發炎的部分施打類固醇（俗稱美國仙丹），六日稍有緩解，七日恢復更好，所幸八日已可參與團練彩排，並於晚上演出。

無獨有偶，梅哲在演出前的十月七日，因主辦單位所安排的計程車造成失誤載錯地點，使得梅哲原本應到波士頓音樂學院卻到了新英格蘭音樂學院，梅哲下車後冷天中行走很長的一段路，因此受寒造成漸歇性的神智不清，回到飯店記憶更為混淆錯亂，甚至已不知自己身在何處，便渾渾陷入昏睡；此時賴文福恰巧帶領台北醫學院訪問團，便請隨行醫師前來探視，大家都覺得梅哲病情需作進一步診斷，同時打回台北仁愛醫院會診，幾位醫師綜合判斷是年紀大突然著涼，導致暫時性缺血性中風，所引起的失憶症，倘若血液循環未能恢復，其後果可能更為嚴重，當時醫師們都建議需到醫院作進一步斷層掃描與診療，俞冰清執行長為避免梅哲此時過度折騰，先是暫留飯店休息觀察，待明日狀況再行打算，而她整夜守著梅哲隨侍照顧，一來憂心梅哲的身體狀況，二者煩惱萬一無人指揮怎麼辦？

所幸梅哲隔日清晨甦醒後狀況明顯好轉，此時梅哲兒子湯姆也趕來探望，父子兩人商談許久，梅哲了解昨日經過與醫生的建議後，請湯姆轉告他的決定：他寧可死在舞台上，也要堅持完成波士頓的音樂會指揮！當下，所有團員無不欽佩他的氣魄與對音樂的

執著並尊重梅哲所願；整晚梅哲靠著強大硬漢精神的意志力，奮力拼搏於台上指揮，蘇顯達克服肩傷疼痛，樂團團員更是心懷志忠而傾盡全力支持指揮與首席，當晚演出「薩爾茲堡嬉遊曲」、蕭士塔高維奇的「鋼琴協奏曲」（由陳宏寬擔任鋼琴獨奏）、黃輔棠「西施幻想曲」小提琴協奏曲，以及荀伯格的「昇華之夜」，當晚贏得全場聽眾起立鼓掌久久不退的最深致意。波士頓《環球日報》樂評戴爾更以大篇幅給予高度讚揚稱許，其中更幽默的對蘇顯達的獨奏表示「帥呆了」──音樂會在莫札特「薩爾茲堡嬉遊曲」揭開序幕，此曲演奏的音色十分乾淨而優雅清澈，展現出與眾不同的氣質，令人印象深刻，那可是施打過類固醇的莫札特之音！

蘇顯達與梅哲先後在演出前因些許意外受傷生病，他們一心以音樂演出為重，甚至是以一種明知不可為而為之的毅力，克服生理障礙因素完成音樂演出；而梅哲更以生命為賭注上台指揮，再一次引領台北愛樂站上世界舞台發光而備受各界肯定，證明台北愛樂確實具有國際一流的音樂水準的台灣樂團。誠如梅哲提攜傳承他的音樂影響力給台灣音樂家時常說：「讓他們知道，東方國家也有很優秀的音樂家。」

第五章

詮釋台灣當代作曲家的台灣魂：
金曲獎的榮耀

作曲家蕭泰然以一種全然的信賴將樂曲託付予演奏家，給演奏者很大的支持力量去詮釋發揮所呈現的風貌；蕭老師的作品本身音樂旋律性就很強，融合了對台灣這塊土地的懷抱、濃郁的個人生命色彩，虔誠的宗教懷抱，結合台灣民謠精神的曲風，往往還沒演奏聽眾就已先陶醉，讓演奏者拉奏時有一種情不自禁旋律音符的魔力。

蘇顯達提到這些台灣當代作曲大師，總有許多感恩、感動、感觸，在舊時代中音樂環境不易，感恩前輩是如此披荊斬棘、潛心埋首創作留予後人許多音樂珍寶，而且他還能有幸親炙與大師們共同合作演出。

台灣西方音樂發展不過一百多年，早期許多台灣作曲家受西方古典音樂薰陶影響，曾留學美國、日本、德國、法國等，近七十多年來，他們既以西方古典音樂技巧，融合本土文化、民族風格、傳統人文於音樂與創作素材中，創造出許多東西方文化兼容並蓄，質量極好的當代音樂作品。

作曲家與演奏者有其微妙關係，一首好的創作需要有好的演奏者、演唱者去宣揚發表他們的作品，而一個演奏家如果沒有好的作品，一切也都是枉然，常言道：作曲家是創造者，演奏者則是再創造者；同樣的音樂創作，不同演奏家將再賦予作品呈現多元詮釋樣貌。身為台灣小提琴演奏家的蘇顯達，對於當代台灣作曲家的作品推廣與演繹更是不遺餘力，每每提及這些台灣當代作曲大師，蘇顯達總有許多感恩、感動、感觸，在舊時代中音樂環境不易，感恩前輩是如此披荊斬棘、潛心埋首創作留予後人許多音樂珍寶，而且他還能有幸親炙與大師們共同討論合作演出。

台灣情、泰然心

蕭泰然，一生致力於把臺灣本土音樂融入西方音樂的創作元素中，被譽為「台灣的拉赫曼尼諾夫」，這位浪漫主義鋼琴詩人生於高雄醫生世家，從小即由母親、也是台灣早期留日鋼琴家蕭林雪雲給予音樂啟蒙，早年學習音樂順遂，先後於一九六三年畢業於國立台灣師範大學音樂系、日本武藏野音樂大學，集鋼琴家、作曲家於一身；一九七七年因家中變故移民美國，在美十八年期間是他創作黃金高峰時期，蕭泰然以鄉土、民族、時代背景開啟海外台灣人的音樂復興，一九九〇完成他生平最偉大的三大傑作：小提琴、鋼琴、大提琴三大協奏曲，並於一九九二年於美國聖地牙哥舉行世界首演，爾後陸續積極將台灣本土音樂作品於海外發表演出。

台灣音樂史詩：一九四七序曲

一九九三年蕭泰然以時代背景使命感，為二二八事件，創作台灣音樂史詩：

「一九四七序曲」，卻在創作此曲時心臟大動脈血管瘤破裂，經手術開刀搶救後恢復，

回復健康後蕭老師曾幽默的說：在他病危時告訴上帝，上帝啊！我這首未完成的曲子就

交給祢了，結果他聽到上帝回答說，這⋯⋯這太難了，你還是自己寫吧，於是他就活過

來了！在蕭泰然走過死亡幽谷，用生命爭取創作時間所譜寫的「一九四七序曲」更顯現

充沛情感光輝，爾後在台灣、莫斯科、美國公開發表演出，皆獲各界好評。回台於淡水

定居，於二○○一年完成福爾摩沙鎮魂曲，先後於國家音樂廳、紐約林肯中心、日本

東京文京會館演出，皆享譽國際好評。

蘇顯達於一九九八年與蕭泰然老師合作「台灣情、泰然心」小提琴作品，在專輯錄

製期間得以更近距離接觸這位當代音樂大師，過去知道蕭老師為人謙和，行事低調，後

來更發現他處處替人著想的特質，在錄製ＣＤ過程中，蕭老師會在短暫空檔休息時體

貼的遞茶水給演奏家，完全沒有架子很自在的真情關心閒聊，工作結束時最愛一起到夜

市吃小吃，一次吃鱔魚意麵時，一直說：最懷念的就是這一味！

台灣民謠精神曲風

在灌錄這張專輯期間，蕭老師對音樂更是全然投入認真，全程參與ＣＤ十五首曲目的製作過程，期間他只是靜坐一旁欣賞著演奏者的錄製，給予精神上的最大支持；而身為一個作曲家對於樂曲詮釋風格，理當有作曲者的意見立場，最難得的是他以一種全然的信賴將樂曲託付予演奏家，給演奏者很大的支持力量去詮釋發揮所呈現的風貌。

其實蕭老師的作品本身音樂旋律性就很強，融合了對台灣這塊土地的懷抱、濃郁的個人生命色彩，虔誠的宗教懷抱，結合台灣民謠精神的曲風，往往還沒演奏聽眾就已先陶醉，讓演奏者拉奏時有一種情不自禁旋律音符的魔力。一九九九年「台灣情、泰然心」這張小提琴作品專輯，勇奪金曲獎非流行音樂類「最佳古典音樂唱片」以及「最佳作曲人」兩項大獎，蘇顯達也同時入圍最佳演奏人獎。二○○二年錄製的「古典台灣風情」ＣＤ再度榮獲「最佳演奏人」金曲獎。

蘇顯達曾被蕭泰然老師指定為其小提琴創作作品的小提琴代言人，而多年來蘇顯達

在個人國內外的音樂會演出中，時常安排蕭泰然的曲目，在透過小提琴音傳達優美溫馴的旋律時，蕭老師的曲子往往是最能牽引台下聽眾「觸動心弦」的，在蕭老師無盡的現實曲折中，釋放出悠揚舒展的浪漫樂章，激盪出聽眾自己的生命情感與心靈深處，產生一種微妙相知的共鳴，或許是兒時天真、純厚浪漫、遊子鄉愁，還是一種懷舊情愫。

二○一一年，蘇顯達自法學成歸國後第廿五年的巡迴演奏會中，特別獻奏蕭泰然《夢幻的恆春小調》，透過溫暖的音色傳達改編自台灣民謠《青蚵嫂》旋律，表現出獨有的閩式風情的細膩雅緻，當年蕭泰然還專程從美國返台為蘇顯達助陣，他說：「蘇顯達是最能夠把我的小提琴小品味道傳達出來的音樂家，透過他的努力，讓許多台灣作曲家的作品被世人聽到，這是一件很不簡單的事。」

屬於台灣人的音樂會

從李登輝總統時代開始至今二十多年中，蘇顯達從第一次應邀總統府音樂會演奏馬水龍的「小提琴與鋼琴對話」，至今已是五度參與總統府音樂會，那是一場由台灣音樂

家演奏代表台灣各時代的本土作曲家的重要象徵代表，一場「名符其實屬於台灣人」的音樂盛會。

在每年的溪頭米堤音樂會中，蘇顯達則會因應聽眾屬性的不同，都儘量安排台灣民謠小調、蕭泰然老師的改編創作，如《望春風》、《台灣頌》、《夢幻的恆春小調》等膾炙人口的小提琴民謠曲風小品，或是李泰祥耳熟能詳的《錯誤》、《你是我所有的回憶》及《自彼次遇到你》流行樂曲，郭芝苑老師帶有節慶熱鬧的《車鼓舞》，或是台灣民謠之父鄧雨賢的《雨夜花》、《望你早歸》等等。

為傳承台灣音樂家精神，蘇顯達持續在演奏生涯不斷追求自我超越，三十多年來詮釋當代作曲家作品不遺餘力，透過自己各種形式的小提琴獨奏會或多元室內樂、樂團音樂會，演奏台灣當代作曲家的珍貴作品傳達給所有的愛樂者，藉由這些樂曲音符，撫今追昔大師們所留下的重要文化資產與音樂貢獻。

音樂態度，決定生命高度：
感謝音樂教我的事

人生的轉彎處，總留給有心人許多驚奇發現。在一次林昭亮返台演出中，蘇顯達偶然開啟一段與奇美董事長許文龍出乎意料的奇妙緣份，奇美文化基金會經由蘇顯達的引薦，收藏了出自林昭亮之手的第一把史特拉底瓦里小提琴，這其中存有幾分許董事長對國內小提琴家的鼓勵，爾後蘇顯達更扮演試琴的重要角色，基金會逐年更多方收藏來自意大利等的世界名琴，如今已成為世界提琴的蒐藏寶庫，也是台灣之光。

台北愛樂電台成立二十一年，蘇顯達就主持了「迷人的小提琴世界」二十年，他從空中跟愛樂聽眾分享許多動人的古典音樂，分享對小提琴的熱愛，他用淺顯易懂的欣賞角度傳播給廣大的聽眾；一次聽眾的來信與因緣際會開啟了他用音樂從事公益活動的契機，在施與受的互動中，蘇顯達從過去的舞台、教學、電台，進而走進社區醫院、安養院慈善義演，用最感人的弦音躍動凍人的心，多年來更拓展到企業甚至深入偏鄉，他所作的遠超乎一個演奏家或者教育家，他用最愛的小提琴拉奏出悠揚樂聲，獻給在台灣每一個需要溫暖感動的心靈。

第一章

千里琴緣一線牽：
當許文龍遇見林昭亮

蘇顯達以為許文龍董事長沒有意願買琴，蘇顯達不確定許董說的是真是假，只好佯裝逗趣的再問一遍：許董你要拜託我甚麼？許董才再次回說：嗯！你今晚來不就是要來跟我說，林昭亮想賣琴的事嗎？啊我有意思要買啊！不過，你千萬嘸通尬伊殺價喔，我買這支琴，是想買給台灣音樂家使用的，同時也支持林昭亮更上層樓。

蘇顯達在回善化的路上激動不已，甚至不敢置信的覺得整顆心飄在半空中，不停重覆著那五秒鐘的關鍵畫面，許董買琴不是為了個人收藏，竟然是為了鼓勵、提攜台灣音樂家。

一九八九年，台灣小提琴教母李淑德自台灣師範大學音樂系退休，其台灣和美國的「李氏門生」林昭亮、胡乃元、施維中、辛明峰、蘇顯達等多位音樂家紛紛齊聚台灣，為恩師特別籌辦六十歲生日音樂會，在台灣的學生負責曲目，其中包括林昭亮、胡乃元等則聯繫溝通曲目的事情。

當時林昭亮與蘇顯達溝通音樂會細節時，無意間聊起希望能把現在手邊演奏的「史特拉底瓦里」名琴轉賣而換更好的琴；當時台灣經濟成長率達九％為世界之首，為「亞洲四小龍」之一，也就是俗稱「台灣錢淹腳目」經濟起飛的年代，林昭亮淡淡說出：希望以蘇顯達認識的台灣企業人脈資源，尋求有意願購買的企業家，林昭亮希望透過蘇顯達認識向來有收集名琴藝術品雅興的企業家，請其推薦進而促成一樁美事。蘇顯達話才剛說完，學生家長竟一派輕鬆豪

「一百萬美金！」售出。在民國七十八年的物價指數來看，那還真是天價，蘇顯達心想：在台灣，他上哪找付得起此價，且有興趣購買樂器的買主呢？

一次和某位從高雄北上學琴的學生家長提及林昭亮名琴有意出脫，他僅簡短說明義大利名琴的相關來歷與市場價值，不知是否有意願，或者認識向來有收集名琴藝術品雅

爽的回覆：他僅有一位獨子，眼下所擁有的資產財富未來都屬於這孩子，老師您不用再找了，我直接買下給孩子用。蘇顯達極為震驚卻又狐疑的追問：是一百萬美金不是台幣喔！而且孩子現在還在用四分之三尺寸的琴？家長竟回答蘇顯達：老師您值得用更好的琴，現在先買下來借老師用，等孩子長大後再拿回來給他用。整件事情讓蘇顯達出乎意外的順利，便喜心望外的聯繫雙方見面洽談事宜。

百萬美金名琴尋買主

不久，蘇顯達特別安排在林昭亮回台參與恩師音樂會期間的演奏空檔，安排三人洽談購琴事宜並一睹世界級名琴的風采。當日林昭亮僅稍微介紹一下該把琴的背景與特質，隨手把琴盒打開，僅僅看了一眼便蓋上了琴盒，買家連摸都不敢摸，哇！真是珍貴；彼此寒暄客套，沒有任何合約僅依口頭約定，高達一百萬美金的名琴蒐購竟如此順利談成。不過林昭亮雖想換琴但他自己還沒找到新琴，因此他只能先拿回美國繼續他的演奏巡迴；此次碰面後，時隔半年皆無林昭亮捎來的近一步找到他屬意琴的消息，學生家長

不禁問蘇顯達：林昭亮是否真有意出脫手上的名琴呢？

然而世事難料，後來一九九○年爆發波斯灣戰爭，不久便刺破當年超級股市泡沫，台股竟由一萬二千六百八十二點狂瀉到二千四百八十五點，那位學生家長無奈回覆因資金投入股市已套牢，該怎麼辦呢？蘇顯達心想，這位學生家長僅是看了一眼，卻要拿那麼多賠償金也說不過去，於是便把實情告知林昭亮，況且無法交琴的責任來自林昭亮，所以他也不忍苛責那位家長了；二十多年前的資訊連絡不似今天的方便，由於當時林昭亮還會待在紐約一周，之後將展開巡迴演出而不易與他連繫，所以林昭亮請蘇顯達趁此一周時間再協助尋求合適有興趣的買家。

奇遇奇美的奇緣

蘇顯達當時不免心頭嘀咕，一百萬美金的名琴能萬中選一奇遇買主實屬難得了，更何況是短短一星期內，他還能再遇到誰？

蘇顯達身為台南人，每每回鄉總難以抗拒濃濃的家鄉味，每次回善化時總會帶父母

到台南品嚐台南小吃，並打電話向鄭昭明老師問候，閒談中鄭老師聊起前幾日與奇美實業集團創辦人許文龍董事長聚會，還兼拉小提琴些許逸事。蘇顯達靈光一閃，就向鄭老師要了許董事長的電話，並鼓起勇氣談起名琴蒐藏一事；電話中他心情忐忑的與許董事長說明來意，而許董竟然爽快答應約他當天晚上到府上碰面，電話另一頭的蘇顯達半信半疑心想有可能嗎？於是他只好匆匆離開並讓父母自行先回善化，而他逕自前往許董府上按電鈴親門造訪，當蘇顯達一進門甫坐下便開門見山告之來意：林昭亮想出售手上義大利的名琴；接下來許董事長便興致勃勃與他開始聊音樂，一會兒說近來日本人送他兩把琴，請他幫忙鑑定試拉音色，再一會把譜子拿出來，分享他最近練琴所遇到的困惑，左一個指法苦練都練不好，右一個弓法不順，請蘇顯達指導指導；一個多小時過去了，許董卻隻字未再提林昭亮買琴一事。

這支琴，是想買給台灣音樂家使用

當時台南到善化仍需五十多分鐘車程，蘇顯達眼看夜色已晚而初次見面，似乎也不

宜過分叨擾，便趁機起身告辭說：許董夕勢啦，第一次見面就打擾那麼久，天色已暗，我要回善化了，就先告辭；蘇顯達以為許董事長沒有意願買琴，因此連問都不敢再多問。就在他轉身離開時，許董淡然對他說：「既然晚了，就不跟你多聊了，不過蘇老師，林昭亮那把琴就拜託你囉！」蘇顯達不確定許董說的是真是假，只好佯裝逗趣的再問一遍：「許董你要拜託我甚麼？」許董才再次回說：「嗯！你今晚來不就是要來跟我說，林昭亮想賣琴的事嗎？啊我有意思要買啊！不過，你千萬嘸通尬伊殺價喔，我買這支琴，是想買給台灣音樂家使用的，同時也支持林昭亮更上層樓。」蘇顯達在回善化的路上激動不已，甚至不敢置信的覺得整顆心飄在半空中，不停重覆著那五秒鐘的關鍵畫面，許董買琴不是為了個人收藏──竟然是為了鼓勵、提攜台灣音樂家！

把文化資產，留給後代子孫

蘇顯達憶述二十年前初見許董當日所發生的經過，他常說那一幕是他一輩子無法忘懷的時刻，對奇美許董的欽佩與感動以及知遇之恩，更是心存滿滿感恩。

許文龍董事長是台灣奇美集團創辦人，在企業家中獨樹一格，樂趣是拉小提琴、曼陀林、釣魚，被稱為「老頑童」。因為小時候深受喜好藝術的老師啟發，常常造訪臺南州立教育博物館，逐漸對藝術、音樂特別是小提琴產生濃厚興趣，立志長大後也要創辦一間博物館。後來成為大企業家之餘，由收藏名琴開始，奇美逐漸擴展收藏藝術品的領域，陸續創辦奇美博物館與奇美醫院。許文龍曾說過：「五百年後，這世界上或許已不見奇美企業；然而，奇美醫院和奇美博物館卻可能永續存在。」他說國家強盛與否，取決於人民的文化素質和涵養，想提升國家在國際舞台的競爭力，應從文化藝術著手；留給後代子孫的不是金錢，而是永續的自然生態及藝術人文資產。他所創辦的奇美博物館，是臺灣館藏最豐富的私人博物館、美術館。以典藏西洋藝術品為主，展出藝術、樂器、兵器與自然史四大領域。樂器領域，則擁有全球私人收藏中數量最多的提琴收藏，其中包含世界三大製琴師的名作。

台灣名家與名琴對話——「史特拉名琴之夜」

許文龍董事長的奇美文化基金會，從旅美小提琴家林昭亮手中購入、也是台灣的第一把史特拉底瓦里義大利名琴（Stradivarius violins），名為「杜希金」（Dushkin），是義大利製琴名家史特拉底瓦里（Antonio Stradivari）一七〇七年的作品，已有三百零九年的歷史，狀況良好聲音清脆，它伴隨林昭亮七、八年並參與無數次國際性演奏。林昭亮表示，他自己用這把琴試驗種種的音色變化，已到了頂點，就如同探險家一般，一個地方走遍了就該換一處探險，若不是找到另一把價值更高、名叫「哈金斯」（Huggins）的史特拉琴底瓦里（一七〇八年的作品），他絕不忍割愛陪伴他多年的杜希金，對照新舊琴之間的特色，他認為：「舊琴甜美像女聲，新琴渾厚悠揚像男聲，更適合於他在大型演奏廳演出。」

奇美文化基金會取得的杜希金名琴，初衷是為了提昇國內音樂環境，免費借給台灣音樂家使用，而第一位使用者就是小提琴家蘇顯達。蘇顯達回憶，初試領悟此把名琴的

威力，在後來台北國家音樂廳舉辦的名琴傳承音樂會中初試啼聲，全場二千二百個席位的每個角落，皆可感受它優美清晰的音色與驚人的穿透張力。

一九九〇年六月五日，奇美基金會於國家音樂廳籌畫「史特拉名琴之夜」名琴傳承音樂會，由亨利・梅哲指揮台北愛樂管弦樂團伴奏，林昭亮當晚演奏巴哈「E大調小提琴協奏曲」作為與「杜希金」的告別曲目，下半場將「杜希金」交棒給蘇顯達，林昭亮再以新琴「哈金斯」與他兩人合奏巴哈（Johann Bach）的《D小調協奏曲》，當名家林昭亮喜遇蘇顯達，而名琴哈金斯與杜希金雙雙對話，這來自千里之外的義大利名琴，又豈知三百年後會在台灣拉奏出音樂傳奇。

不可思議的完美收藏

前面提到，自鄭昭明老師開啟許董事長一段奇妙琴緣後，許董的家庭音樂會也常在周五、六晚上舉行，而蘇顯達更成為早期奇美蒐購收藏名琴的試琴當然人選之一。早年奇美從全世界拍賣會場尋求珍貴名琴，到後來著名琴商主動前來獻琴，蘇顯達一次次接

到電話從台北搭機趕到台南，為不遠千里而來的名琴試琴，當琴和弓拉出音符的剎那，恍如時空隔世交錯，其音色又彷彿寶劍出鞘般的鋒芒犀利。許董告訴過蘇顯達，這價值連城的古琴，真讓他「買也睡不著、不買也睡不著」，幾天後他喜不自勝的告訴蘇顯達說：反正都睡不著，乾脆買了它睡不著較實在，許董這種老莊思想，忠實反應出這樣的思考邏輯。

天籟般的名琴，重回百年榮光

許董事長不僅僅是收藏，爾後還延攬國內著名音樂家擬訂一套出借名琴的辦法，因為世界上真正的好琴，都有兩三百年的歷史，其售價早已高到演奏家無力承購，因此奇美基金會除收藏外，主要目的仍是許董期望提攜培育台灣音樂家，同時讓每把名琴得以藉由音樂家之手，將其有如天籟般的名琴聲音，得以重回百年前的榮光。

一九九六年，知名的蘇俄小提琴家皮凱森（Viktor Pikaizen）應邀前來台北高雄等地演出，皮凱森久聞奇美名琴，特別專程安排前往奇美文化基金會，想「借看」傳聞中

的收藏。基金會對於「出借」都不吝嗇，更何況是「借看」，當日皮凱森親眼看到這無

數的世界名琴時，不禁含蓄問道：他能否試試這些琴？許董事長透過翻譯莞爾微笑的

說：他認為這些琴應該會很高興能遇上您這位大師！皮凱森震驚不已的是，每一把琴都

具有非常鮮明的個性，甚至同為瓜式提琴製造大師，在不同年代中所製造出來的琴，卻

有著不同的個性；皮凱森十分欣喜的一一嘗試眼前這些名琴後說道：這裡面有魔鬼！這

些世界級的名琴，都有著難以抗拒的魔力；最後皮凱森在基金會的簽名簿上，以俄文寫

下無比感動字句：「出自我內心深處的感謝，這實在是完美的收藏與不可思議的愉快經

驗。」

世界提琴的蒐藏寶庫

奇美博物館歷經二十年，已蒐集一千四百多把全世界各製琴家的提琴，如今著名琴

商都會把台南奇美博物館列為最重要的參觀地點，並且以朝聖的心情，前往博物館一睹

飽覽提琴蒐藏寶庫。往往可以看到一個奇妙畫面，便是當寶庫一開，所有琴商都會感動

到情不自禁向提琴寶庫深深一鞠躬，感佩奇美能有如此驚人偉大的收藏。事實上，許多提琴的琴商，終其一生，不曾看過如此齊全的收藏規模，其中不乏已有家族六代製琴，而當中可能其中某一曾祖父輩的畢生作品僅僅六至七把，若少了其中一把，這家族的提琴就此斷層了；現今奇美博物館提琴館藏的齊全度，堪稱世界首屈一指，可以說是締造了非官方的藝術蒐藏驕傲與台灣之光。

第二章

歡迎來到「迷人的小提琴世界」：台北愛樂電台的主持人生

蘇顯達在節目中特別開闢了「小提琴空中健診時間」，回覆聽眾們的來信提問，其中最常見的問題是莘莘學子的小提琴技巧突破與學琴時的心理瓶頸；蘇老師都是以過來人的心情，對聽眾各式各樣的疑難雜症，給予一語道破的掌握與關鍵提示，除此之外還常在空中「心理諮商」，他發現許多學生和家長對於參賽的成績過份執著，有時甚至扭曲了學音樂的本質初衷，他最常強調的是孩子對事情秉持的態度，學琴是否能堅持初心，無怨悔的擇善固執，端賴於自身對音樂的態度與熱愛程度。

如果不是真心喜愛，有甚麼事情可讓人一做便是二十年？一九九六年台北愛樂電台剛成立，蘇顯達身為外聘主持人，二十多年來固定現聲每週六晚間七點播出的「迷人的小提琴世界」，他用專業與真摯情感的語調，站在聽眾的立場想像來自不同領域階層的廣大聽眾，以一個音樂家的角度扮演導聆者身分，讓每位聽眾既可感性享受音樂又有知性的音樂學識收穫，他除了小提琴的專業權威外，同時也用音樂家以外的另外一個角色重新看待作曲家，分享演奏家如何詮釋作曲者創作精神，有他個人主觀見地，更有客觀角度掌握其關鍵觀點。

他從一位音樂家到電台主持人，多年來他訓練自己的聲音表情並結合音樂的搭配，力守「多聽音樂，少說話」的原則，並且不主觀的灌輸聽眾自己的見解，鼓勵聽眾建立自己的獨到見解。因此精簡扼要言詞不多說贅語，一針見血又不失溫儒風雅的特質，成為他的主持特有風格，二十多年來的侃侃而談，言之不盡的提琴風采，讓週末夜晚瀰漾著華美浪漫的氛圍，是無數愛樂者、音樂人青春的共同記憶，更是眾多青年學子成長時期的良伴。

以多元心態，呈現百家爭鳴的音樂

談起主持「迷人的小提琴世界」持續二十多年的緣由，蘇顯達謙稱是無心插柳，卻時時不忘感恩愛樂電台給予的機會；他以一個音樂家的角度，摸索揣摩大眾聽音樂的角度，剛開始時主持一個小時的節目，往往需耗費數倍時間，做前置資料文獻蒐集與CD聆賞的準備，在有限的時間中，讓聽眾可以聽到最多元的音樂賞析觀點，與最經典的悠揚旋律。一開始他以小提琴家為主，以較平易近人耳熟通俗的小品音樂為入門介紹。小品音樂聽來短而簡潔，不像大曲子可以慢慢鋪陳醞釀，必須在一開始就進入狀況，小提琴小品恰好可以分享給聽眾們「小而巧、小而美」的音樂完整技巧展現。

小品介紹大約半年後，接續小提琴的協奏曲、奏鳴曲、炫技曲、無伴奏曲，再加上如德、奧、法、義，北歐美國等地域性，交雜音樂時代的音樂家如巴洛克時期、古典時期、浪漫時代、國民樂派、印象樂派到當代音樂系列，又以小提琴家的門派，並從作曲家的創作背景、時代背景，與各小提琴演奏家的個人特色與獨特經驗的詮釋技巧，讓聽眾享

受淒美動人、精闢入理以及多采多姿的音律線條之美，同時擷取作曲者創作曲風的豐富特質，這樣一個系列巡迴的導聆，轉眼間二十年就過去了。

別人眼裡的辛苦，在蘇顯達做來卻是另外一種熱情付出，別人認為的負擔，卻是他歡喜做的事情，特別是在出國演出的時候也不能中斷的廣播節目預錄，持續二十多年每週一小時的節目，多年來要不斷找到各種題材來跟聽眾分享，其實需要許多有系統、循序漸進的規畫，為了豐富節目還不定期邀請特別對象作訪談，同一個題材卻能夠以不同的觀點精進剖析，雖然一直在聽小提琴，話題也一直在繞，在尋找準備的過程中發現有很多作曲家的作品，這些曲目只是較少被演奏，在有關所有弦樂作品的字典《String Music In Print》書中有被發表的弦樂，蘇顯達二十年來導聆過的曲目總合竟只占其五十分之一而已，由此窺見音樂世界的浩瀚無垠。

蘇顯達在音樂路上耕耘越久，更深深領略不能目中無人、自以為是，如果不懂得調適，無法接納別人的優點或與自己不一樣的詮釋風格的話，等同是把自己關在象牙塔裡，音樂的心胸與廣度是在懂得越多時越謙卑，音樂人的心理素質與人生價值觀，有絕對性

的高度關聯。

當蘇顯達坐上電台主持音樂的時候，雖有拿著麥克風的權威，但卻不曾以批判的角度去批評或幫聽眾定奪小提琴家的各個門派哪個好哪個壞，取而代之的是，以欣賞音樂的多元開放心態，接受百家爭鳴的豐富音樂表現，他除了敬業表現專業自信與深厚的音樂素養外，更時時砥礪自己，高度自我要求：在告訴聽眾什麼之前，自己必須要準備得更周全。

小提琴空中健診時間

十多年前，蘇顯達在節目的中間段落，特別開闢了一個與聽眾互動的「小提琴空中健診時間」，在節目中回覆聽眾們的來信提問。從蘇顯達品析音樂詮釋風格、小提琴學習技巧的提問，甚至是粉絲們對於音樂家的生活好奇關愛，他都是欣喜以對知無不言，其中最常見的問題，是莘莘學子的小提琴技巧突破與學琴時的心理瓶頸；蘇老師兼具演奏家與音樂教育者，常常自謙表示自己不是天才型的音樂家，正因如此，他都是以過來人的心情，對聽眾各式各樣的疑難雜症，給予一語道破的掌握與關鍵提示。

蘇老師除了細細解說各類提問，甚至會在空中現場拉奏小提琴，示範聽眾們所提問的技巧性問題，除此之外還常在空中「心理諮商」，分享學音樂最基本而重要的價值觀；他發現許多學生和家長對於參賽的成績過份執著，有時甚至扭曲了學音樂的本質初衷，他都會以過來人的心情加以悉心敦勸。

他最常強調的是孩子對事情秉持的態度，學琴是否能堅持初心，無怨悔的擇善固執，端賴於自身對音樂的態度與熱愛程度。蘇老師多年教學經驗而桃李天下，雖然學生各個際遇不盡相同，但真正影響一個優秀學生的音樂發展，絕對與人格素養高度相關，他常常分享自身經驗與各類學生的生涯發展案例，他總堅信只要是全心投入，必有一席之位；也有人常問他留學國外還是留在台灣讀研究所？去美國好還是歐洲好？他總幽默打趣的回答聽眾：要我幫你丟銅板決定嗎？

二十年來，節目中精心安排許許多多小提琴家與小提琴家的精彩對話，讓台灣的小提琴家，從老一輩、中生代與新生代音樂家，有機會介紹給廣大的聽眾群，認識這片土地培養出的音樂碩果；也持續推陳出新，透過更多元美學元素的加入，豐富節目多樣面

貌的呈現，例如二〇一二年，特別邀請服裝設計師洪麗芬到愛樂電台；她一手創立台灣知名服裝品牌 Sophie HONG，因推廣台法文藝交流有貢獻，當年獲頒法國國家功勳騎士勳章；她在電台中分享了在巴黎皇家宮殿（Palais Royal）的廣場（Place Colette）發表時裝秀的精彩演出，她結合法國導演、藝術家、新銳建築師兼舞台設計師、台灣知名管音樂家、攝影師，跨領域的藝術通力合作，呈現有別於一般時裝秀的不同展演方式。

蘇顯達透由洪麗芬對美學藝術的呈現介紹分享法國在地的文化背景，讓聽眾對於法國涵養的歷史底蘊有更深層了解，同時佐以許多法國作曲家的小品音樂，瞬間讓聽眾聽見音樂與藝術美學對話，而此時的音樂，彷彿立刻讓聽眾產生出另一種鮮明的想像立體感。

藝無止盡的精神，才是自己最忠實的貴人

多年來，不少聽眾朋友來信提到自己的小提琴所遭遇的「琴傷」，卻苦無不知如何療傷，蘇老師在二〇一六年五月規劃兩周專輯，特別邀請到修琴師傅焦中興為大家空中把脈看診，解答樂迷朋友對提琴自檢、維修、保養等相關疑問與專業常識。每一位在台

上的小提琴家們，都曾為音符執著付出；而台下的焦師傅，更是為了追求完美的琴聲，而用情「製」深，藉由專訪與空中把脈為提琴看診，一解小提琴家多年的琴傷之苦，更懂得如何防範於未然；而這段專訪卻意外讓聽眾了解到焦師傅戲劇性的音樂追夢之路。

焦中興老師一九八六年國立藝專聲樂組大學畢業，在學期間指導老師非常欣賞他渾厚洪亮的男中音，在教授們的鼓勵下，焦中興著成為聲樂家的夢想以及僅有的一千五百美金，沒錢、沒背景，甚至基礎的義大利文都沒學過，僅憑藉著一股青春勇氣衝勁，勇闖義大利開啟聲樂學習之旅。初到義大利半工半讀，不料在一次工作意外中腰椎嚴重受傷導致神經壓迫，造成不能走路、直站，這突如其來的巨變，迫使他無法繼續追尋聲樂之路，在陷入茫然未知的恐懼與頓挫中，輾轉結識台灣友人而因緣際會從「聲樂」轉到「古典製琴工藝」，並下定決心從事製琴工藝為一生職志，一九八八年如願考入義大利史特拉底瓦里國家製琴學院（CREMONA Antonio Stradivari）並順利獲得「製琴藝術大師」文憑，並在一九九二年美國國際製琴大賽獲得銀牌（當年金牌從缺）。

焦師傅二十年來的製琴之路，宛若武俠小說的練功精神，從吸取各家門派所長，再

逐步內化成自己獨特流派，功力逐年精勤增進、沉歛兼融，他雖集各項豐偉記錄於一身，但他真誠分享給每一位追尋音樂夢想的音樂人，是緣自他年青時的崎嶇困厄，所激發出豐沛的生命張力而不斷自我超越，全心致力於打造每把提琴追求藝術永恆，他覺得生命中最大的成就不在於得獎，而是超越自我極限並能為台灣手工製琴開創一條新路。在他人生頓挫的轉彎處，因為毅力不撓的堅持，意外走出一片美麗風景。焦師傅的生命故事正與蘇顯達多年來給莘莘學子的啟發不謀而合，蘇老師常說藝無止盡，只有勇於不斷向前的精神，才是自己一輩子最忠實的貴人。

邀請您共進貴族式音樂饗宴

十多年來，蘇顯達總會在歲末年終時。在愛樂電台自己的節目中開放有獎徵答，早期會送出蘇老師的 CD 作品回饋聽眾，每隔數年開放大獎徵答，於節目中公布答案並同步抽獎，獎項是由蘇老師悉心策劃的貴族式音樂饗宴，邀請雀屏中選的十位答對聽眾嘉賓，於台北藝術大學達文士餐廳俯瞰華燈初上的關渡美景，與蘇顯達本尊共進西餐晚

宴，席間還有蘇老師親自為大家演奏的各式小提琴名曲，每一次的晚宴無不讓參與的鐵粉魂迷心醉。

而讓蘇顯達最為感動的是，許多聽眾都是多年來默默支持的鐵粉，蘇老師往往可以從回函當中一眼認出那些忠實聽友的筆跡，因為每次有獎徵答，這些聽眾朋友必定會寄來鼓勵支持他的音樂活動，有老有少，也有多年清一色用傳統三‧五元明信片的朋友；下一次週末七點，無論您是守在收音機前聆聽，或者是偶然聽到「迷人的小提琴世界」有獎徵答時，可千萬別再錯過參與徵答活動，因為下一次，獨享尊榮與大師共進貴族晚宴的十位幸運座上賓，很可能就是你！

第三章

漸凍人、躍動心：
用旋律溫暖渴望的靈魂

十多年來，蘇顯達參與各類醫療中心與安養院的慈善公益活動，結識許多曾是社會上赫赫有名的各領域菁英卻困陷於疾病孤老的無奈，深感人生無常與把握當下的感慨，他也因而更珍惜現在擁有的平順安康，深刻體會施比受更有福，特別是在緩和醫療的安寧病房，他都是懷著這可能是「患者最後一次聽音樂會」的心情而全心真摯拉奏，衷心希望能夠藉著音樂舒緩溫暖患友的病痛，而每次觀察病患的表情，隨著音樂漸漸柔和起來的臉龐線條，繼而投以感恩的眼神中，感恩這一次次的真誠交流，體會贈人玫瑰，手留餘香的單純快樂。透過音樂無限的想像，讓他們心靈得以自由。

一九九九年九月二十一日凌晨一點四十七分，台灣發生百年浩劫的強烈大地震，一年後的霧峰整體社區回復情況還沒那麼好，蘇顯達在地震周年的同日，與國立台北藝術大學三百多位的師生，同時來到台中霧峰現場；在深夜凌晨一點四十七分演出，他生平第一次凌晨深夜音樂會，黑夜裡月光下，他在台上演奏時，隱約聽到欷歔的啜泣聲，一看才發現許多聽眾都激動得潸然落淚，甚至有部分居民哭成一團，此刻他是如此真切感受「音樂撫慰人心」的真諦，音樂觸動了每個心靈深處並撫慰受創傷痕，那一幕震撼了蘇顯達，這個場景常縈繞腦海久久無法忘懷，於是他開始思索：能以自己的琴聲，為社會多做些什麼？

二○○二年，蘇顯達應藥廠之邀，參與了臺大安寧病房的義演，過去義演經驗中常常可看到患者欣賞音樂時那片刻短暫的微笑眼神，他也因此覺得略盡棉薄而甚感欣悅；在那次音樂會結束時，卻突然有位癌末患者激動的向前緊握著蘇顯達的手，感動至深的說：謝謝你在我生命盡頭，送給我這麼美好的音樂，你知道嗎？即使國家音樂廳與台大醫院放眼可及就近在咫尺，我卻虛弱得無能為力從醫院走過去。當蘇顯達與他四目交接

時，氤氳的眼眸藏不住他胸中洶湧澎湃，他感慨人們健康的時候不知病痛之苦，對他而言拉琴演奏只是舉手之勞，再自然不過的事情，沒想到美妙的琴聲卻能帶給病患如此誠摯的致謝，而眼前的一幕讓他既感沉重又感動，人是如此脆弱而堅毅。

爾後，蘇顯達更珍惜自己有此能力可以持續為他人付出，他一路從醫院安寧病房、孤兒院到老人安養院，用音樂鼓舞病友的生存勇氣與鬥志，藉由一次次的獻藝演出，用旋律溫暖撫慰那些桎梏已久受苦的身心靈。

一封署名美代子的電子郵件

二〇一一年底，蘇顯達舉辦返台二十五周年音樂會前夕，突然收到一封來自暱稱「英英美代子」的電子郵件，因為無法參加蘇顯達獨奏會，英英美代子懇求他提供返台二十五周年的獨奏現場錄影帶 DVD，蘇顯達初收到信時，還以為有人來信開玩笑，怎有人署名「英英美代子」？加上時下還正流行著「英英美代子」的戲稱，基於禮貌蘇顯達還是回了信，而在信件往返中，原來「美代子」還真確有其人，而他多年來雖常去

安寧病房、安養院義演，但無法確認信中說「我全身癱瘓」是否屬實，想想趕緊先寄出CD當做回覆；後來他驚訝發現，對方的確是患有漸凍症的病人，而且還曾是台灣著名鋼琴家：彭怡文，他當下馬上承諾前往探視並親自送上CD。

彭怡文老師自幼十歲開始學琴，一九八六年從柏林國立藝術學院畢業返台，曾任職東海大學與文化大學音樂系，卻在二〇〇六年罹患漸凍症，如今只能靠眼睛控制電腦打字與外界溝通，彭怡文全身癱瘓躺在病床，雖然雙手無法再似從前靈動飛躍於琴鍵，彭怡文仍熱愛音樂，患病之後只能靠音樂緩解身體不適，她每天的精神糧食就是台北愛樂電台和心愛珍藏的CD，蘇顯達的「迷人的小提琴世界」正是她最期待的節目之一。當蘇顯達舉辦自法返台二十五周年音樂會，彭怡文萬般渴望能前往聆聽，卻因為身體狀況已難成行，她努力的用眼睛控制電腦寫信，僅僅兩百字卻花一個多小時才打完，詢問蘇顯達獨奏會是否會發行DVD，最後署名「美代子」。

音樂撫慰人心的力量

蘇顯達非常感慨，他與彭怡文同是音樂人，而且都在二十五年前分別從法國、德國深造習樂返台，命運卻給彭怡文這麼大的挑戰，他不禁悠悠的說：我能演奏至今，實在太幸運了，實在要好好感恩珍惜！得知實況的蘇顯達，立即主動表示願意親自到病房為彭怡文拉琴演奏。蘇顯達前往漸凍人病房的演奏會當天早上，不料卻遭逢岳母往生消息，本想告知院方延後再擇期演奏，在家人的支持與諒解下，最後仍依約前往如期演出；醫院本來沒有鋼琴，彭怡文竟決定把自己的鋼琴捐給了醫院，她從德國柏林藝術學院主修鋼琴回台，卻看著別人彈自己最心愛的鋼琴，當日彭怡文全身癱瘓躺在病榻上，蘇顯達當時也因為至親長逝的哀慟，演出心情極為糾結複雜。

當他演奏米爾斯坦改編的「蕭邦升 c 小調夜曲」時，彭怡文再也按捺不住淚水，因為這曲子正是她過去獨奏會最常演奏的安可曲；蘇顯達整日心情震盪起伏百感交集，當場拉得「打從心裡來」，他將深厚的情感灌注在每一個流動的音符中，如淒如訴情感

抒發感嘆生老病死的人生功課，令在場所有病友及家屬無不動容，彭怡文幾度激動得無法呼吸，護理人員頻頻上前照顧關切好幾次。爾後兩人仍持續通信，彭怡文感謝蘇顯達「以細膩的音色與迷人的琴聲，撫慰孤寂的心靈」，讓她得以堅強面對人生難關，請蘇顯達諒解她因幾乎失去全部的行動能力，連控制顏面表情都難以作到，甚至最基本的微笑致謝，對她而言都是一種困境苦澀。

贈人玫瑰，手留餘香

此後，蘇顯達很珍惜這樣的義演，經過一次次靈魂的觸動，覺得做這些事情很有意義，在一次醫院義演中，承諾為漸凍人擔任每年兩次的義演志工，從二○一一年迄今已逾五年，他每年兩場與漸凍人有約的音樂會不曾間斷；蘇顯達也發現很多病友或是漸凍人因長期病兆所帶來的身體形像改變，加上長期沒有情緒出口與心理支持，不少病友會陷入一種人際互動萎縮封閉的情況，藉由音樂的想像，心靈可以得到寄託與抒發，因此蘇顯達推己及人，啟發並號召學校師生們的愛心，組成「來自北藝大的溫暖」，豐富更

多元的音樂內容，有美聲聲樂結合各類器樂的音樂演出，讓更多音樂人共同投入。

十多年來，蘇顯達參與各類醫療中心與安養單位的慈善公益活動，結識許多曾是社會上赫赫有名的各領域菁英卻困陷於疾病孤老的無奈，深感人生無常與把握當下的感慨，他也因而更珍惜現在擁有的平順安康，深刻體會施比受更有福，特別是在緩和醫療的安寧病房，他都是懷著這可能是「患者最後一次聽音樂會」的心情而全心真摯拉奏，衷心希望能夠藉著音樂舒緩溫暖患友的病痛，而每次蘇顯達觀察病患的表情，隨著音樂漸漸柔和起來的臉龐線條，繼而投以感恩的眼神中，蘇顯達感恩這一次次的真誠交流，體會贈人玫瑰，手留餘香的單純快樂。透過音樂無限的想像，讓他們心靈得以自由。

第四章

當音樂家走入企業：
無限延伸樂曲的感染力與影響力

黃守仁董事長與這家國際大廠高階幹部閒聊得知，他小時學過小提琴，而且曾聽說過一位台灣小提琴家蘇顯達精湛的琴藝實在仰慕，黃董開心的告訴外國友人說：蘇顯達是我朋友，下次造訪台灣，可以安排與他會面；不久這位高階幹部因業務公差到訪台灣，黃董非常重諾守信，立即安排並邀請蘇顯達前往餐會，當廠商看到蘇顯達現身餐會時非常驚訝，他沒想到台灣人竟是如此熱情有心，而且信守承諾。當晚餐會蘇顯達演奏了三首曲目，賓主盡歡，蘇顯達用音樂促成了一樁美事；音樂本身就有一種無形的力量，在對的人事物碰上了，自然就會有很多的奇妙的緣分。

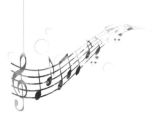

音樂家拍廣告的明星經驗

身為一位音樂家的理想，總是希望推廣古典音樂，讓更多的人成為愛樂者；所以當汽車業者決定找蘇顯達拍廣告，他便與廠商溝通以音樂專業領域為原則，不為產品發言；因為廣告只有三十秒，所以蘇顯達選擇了孟德爾頌的「e小調小提琴協奏曲」，在輕柔的幾個小節之後，便進入有快板的旋律線條，有如奔馳中的汽車，廣告主同時考慮蘇顯達是留學法國，因此選定法國香堤伊堡（Château de Chantilly）拍攝，這個古堡小鎮離巴黎大約七十公里。一切就緒後，蘇顯達和工作人員以及一台早已運送到法國的Toyota Corona（台灣限定車款），浩浩蕩蕩從台灣一起抵達法國。

廣告畫面捕捉太陽剛剛升起與日落的唯美光線，畫面呈現一個小提琴家在古堡前陶醉演奏的神情，接著帶出汽車奔馳的鏡頭，為了效果必須拍出日出與黃昏的感覺，因此配合陽光來拍攝，時節剛好入夏，太陽起得早卻落得晚，因此是晚上七點排演錄製到凌晨兩點，清晨四五點太陽剛升起接續拍攝；為了讓蘇顯達能夠「全心投入演出」，事前

便與法國當地樂團將曲子預錄製好，過程相當辛苦，整個廣告雖僅僅三十秒長度，卻勞師動眾的費盡心血，前後拍攝將近四天再加上後製，才能有完美藝術呈現，加上前後搭機花了六天時間才完成。

多年來隨著樂團到世界征戰舟車勞頓，偶爾回想拍廣告經驗，蘇顯達總會笑顏逐開的描述這個難得經驗；當時日本人幾乎把他當明星一樣無微不至的伺候，一休息就有人遞茶水、一會披外套，再補個妝甚麼的，此外還有特別的餐車與廚師，專門為大家準備熱食與餐點；也體會到日本團隊做事的專業敬業精神，從工作人員到跨國導演，每一個細節、角度處處可看到用心與計畫周詳嚴謹態度，也了解企業經營的用心。

音樂幫了大忙的合作契機

數年前因為北藝大巡迴招生的緣起，蘇顯達得以結識溪頭米堤飯店李麗裕總經理，意外的認識這位傳奇人物。一場颱風土石流重創了米堤，連飯店內部處處滿目瘡痍，當時專業技師評估飯店整修重建工作至少三年才可能完成，李總以一種絕對徹底的執行

力，全心投入日夜監工，好幾個月都睡在工寮，最後竟短短九個月，便重現米堤飯店的昔日富麗風華。重建後的米堤除原有溪頭風景區山巒靈秀，雲霧裊繞的天然美景，新米堤飯店融合歐洲新古典造型，並引進歐洲精緻仿古家具，其品味風貌更勝往昔；就在達成不可能的改革工程的同時，李總卻把自己的健康徹底累垮。

有一次蘇顯達應邀前往溪頭米堤演出時，還特別帶著當時高齡近九十歲的父母一同前往度假，當晚蘇顯達演奏父親最喜歡的一首曲子《望你早歸》，台上拉奏得感動悠揚情深摯切，台下的父親一如往昔寬慰滿意的欣賞著兒子的精采演出，這一幕看在李麗裕總經理眼中，有著無限感慨並悲從中來，李總當年為了搶修溪頭米堤把身體累壞，在經歷換肝手術的危急時刻，李總的母親竟與世長辭，多年來李總心中總有一份愧意，隱約中他覺得是母親犧牲自己延續了他的生命，當晚李總在台上以感人至深的言詞，特別訴說他內心的感動：子欲養，親還在，是為人子女者最大的福分，並當眾承諾日後只要是蘇爸爸蘇媽媽來米堤渡假，一律由李總包辦買單款待。

音樂總是在蘇顯達的生命中，帶來意外的驚喜。在某個偶然的機緣下，認識了龍昌

兄弟股份有限公司的董事長黃守仁，黃董的公司是全球最大的牙刷代工廠，全世界每七支牙刷中就有一支來自他的工廠。黃董有一次想與國際大廠談合作，這個合作若是談成，就等於拿下大中華地區更高市占率的大訂單，由於對方是全球知名大廠，合作中抱持中肯態度，黃董這邊生產技術的產品品質也很有把握，雙方在合作上沒有所謂的優劣勢，或者高低之差，一次與該國際大廠高階幹部閒聊得知，他小時學過小提琴，而且曾聽說過一位台灣小提琴家蘇顯達精湛的琴藝實在仰慕，黃董一聽開心的告訴外國友人說：蘇顯達是我朋友，下次造訪台灣，他可以安排與他會面。

不久這位高階幹部因業務公差到訪台灣，黃董經商多年非常重諾守信，立即安排並邀請蘇顯達前往餐會，當廠商看到蘇顯達帶了奇美名琴現身餐會時非常驚訝，他沒想到當時無心閒聊之事，以為是場面客套之詞，台灣人竟是如此熱情有心且信守承諾，當晚餐會蘇顯達演奏了三首曲目，賓主盡歡，想當然爾蘇顯達用音樂促成了一樁美事；音樂本身就有一種無形的力量，在對的人事物碰上了，自然就會有很多的奇妙的緣分。

企業與藝文合作新氣象

早年民間企業多數以資金方式贊助文化藝術，近年來仿效歐美地區推動企業贊助的實務經驗，將雙方的關係提昇為「藝術企業夥伴」並有一個平台可以相互交流推廣經驗，也有許多工商企業成立文教基金會，推廣支持表演藝術、視覺藝術、藝術教育以及音樂演奏，例如台新銀行文化藝術基金會、財團法人智榮文教基金會、創價學會等諸多團體。

近年來越來越多企業對提升音樂藝術文化品質，紛紛以企業資源支持贊助藝文活動，讓國內藝術家、音樂家、創作者有更好的發展環境，而蘇顯達每年的樂團音樂會與個人獨奏會都保持在三、四十場驚人的演出量，無論是社團、基金會、公益慈善，他將自己的多年所學累積，回饋於台灣社會，三十年來始終如一，用他最愛的音樂提升文化生活品質，溫暖每一顆愛樂者的心靈。

因為多年來致力於推廣古典音樂，蘇顯達在一九九五年獲選中華民國第三十三屆十大傑出青年，時隔二十年後的二〇一五年歲末年終，應十大傑出青年基金會主辦「集十

傑之長、創台灣之光」，展開十傑返鄉藝文展演，他出生於台南善化，畢業後近四十年，首次返回母校善化高中舉行獨奏會。當天以善化高中「學長」身分，分享他升學、留學、學琴的心路歷程，與寶貴的蘇氏學習心法與生命態度，精彩的近距離講座互動，讓鄉親父老與學弟妹親睹大師親和風采。

下午的獨奏會善化地方長官也前來聆聽；當日蘇顯達特別為善化在地鄉親安排經典小品、台灣民謠、電影音樂與炫技小品，特別是台灣已故作曲家蕭泰然的作品，一口氣演奏了四首，包括〈台灣頌〉，由蕭泰然重新編曲的〈望春風〉、〈冥想曲〉、〈嘸通嫌台灣〉，蘇顯達蕭式曲目的詮釋有其獨到見解，充份表現出台灣土地濃濃的關懷；在一片安可曲當中，蘇顯達仍將那首《淚光閃閃》獻給他最忠實的粉絲──年高九旬的雙親當日也在台下聆聽，似乎只要有蘇爸爸在的地方，這首《淚光閃閃》便是蘇家父子，台上台下之間最親近連心的旋律。

第五章

弦外之音：音樂家的家庭生活
與巧妙的親子互動

孩子還小的時候，夫妻兩個都是學音樂的，當然也希望孩子能有音樂陶冶的機會，但以蘇顯達這樣的大師教小小孩，常常讓蘇太太在琴房外緊張的來回揪心，最後終於忍不住說：別教了，再教下去親子關係會出問題；於是老爸退位，讓自己的學生來家中教孩子，這個改變瞬間讓家庭氣氛回溫不少，但蘇顯達還是偶有「聽不下去」而上前「糾正」的時候；誰料孩子天真理直的回他：你胡說，我的老師沒有這樣教！蘇顯達瞬間愣住，問題是，他是孩子老師的老師呀！

認真做事的人，多少都會面對毀譽評價的無奈，蘇顯達深知今天所有的成就都是努力得來的；很多人以為他是自小出國、家境優渥、一路順遂的人生勝利組，些許知情他一路披荊斬棘的人，曾用拼命三郎來形容他，其實這是勉勵、肯定也是一種諷刺，一個人能持續在舞台上拉琴，談何容易啊！除了不斷自我超越，還要面對每一場聽眾的檢視，他是多麼用心經營拉奏每一場演出，希望每一個音符在那個時刻都是別具意義的霎那永恆。一位好的演奏家，絕對沒有第二次機會去改變聽眾對他第一次演奏的印象，你永遠沒辦法知道台下坐的是哪些聽眾，所以無論大小演出，唯一要做的事情，就是用最嚴謹的態度去面對，無論在追求音樂過程，必須承受多少迎面而來的打擊與挫折，但依然仍保有對音樂的熱情，在贏得聽眾肯定之前，必須先自我肯定，這條音樂之路才能走得長而遠。

沒聽到我的演奏，是你的損失

雖然有的人會用另外一種角度來詮釋，很不以為然的說：蘇顯達也沒甚麼了不起！只不過拉音樂會的場次比較多而已。剛開始他的心裡多少受影響，近幾年來蘇顯達的

心境有更豁然豪氣的體會：他覺得更重要的是自己怎麼看待自己，多年來他用最嚴謹的心

態，全心全力用最嚴謹的心去準備每一場音樂會，目前的心境已昇華至：沒聽到他音樂

演奏，是聽眾的損失！況且，相較於許多前輩的老師，他早已超越並延續更長久的演奏

生涯，而他現在只是竭盡其所能去延續自己對音樂的熱情與夢想罷了。

當年蘇顯達與太太鄭秀玲在東吳大學音樂系，分別以第一名與第二名畢業，主修鋼

琴的太太，同樣畢業自法國巴黎師範音樂院，返台任教於國立台北教育大學。鄭老師音

樂性極好，以當年的學成背景與她溫婉耐心的性格特質，也自然而然成為音樂教育者，

不僅和蘇顯達為愛走天涯，一起留學法國胼手胝足，年輕夫妻克服留學生活的種種困

難；留法返台前便孕有第一個女寶寶，因為大型演奏的需要，又貸款台幣一百萬買了一

把一九○○年的義大利名琴（約相當於當時台北公寓的四分之一房價），剛學成歸國，

除了一身藝膽，經濟更是從「負債」開始，要在台北付房租、償還買琴的貸款、養育小孩，

這對音樂夫妻檔一點一滴的白手起家，蘇顯達多年來很感謝太太的賢慧，更犧牲自己的

發展的機會，以家庭為重養育陪伴小孩，全心支持他的音樂發展。

別再教了，親子關係會出問題

除了教學，蘇顯達一年平均四十幾場音樂會，家人卻鮮少在公眾場合媒體曝光，不如說太太小孩都希望擁有較高的自由度，她們不希望同儕說他是誰誰誰的太太或小孩，他尊重太太不愛曝光低調的個性，也給孩子開放的發展空間，不強逼孩子走上音樂之路；他行程滿檔卻沒有錯失孩子們的成長。孩子還小的時候，夫妻兩個都是學音樂的，當然也希望孩子能有音樂陶冶的機會，但以蘇顯達這樣的大師教小小孩，常常讓蘇太太在琴房外緊張的來回揪心，最後終於忍不住告訴蘇顯達：別教了，再教下去親子關係會出問題。

於是蘇顯達退位，讓自己的學生來家中教孩子，這個改變瞬間讓家庭氣氛回溫不少，但蘇顯達還是偶有「聽不下去」而上前「糾正」的時候；誰料孩子天真理直的回他：你胡說，我的老師沒有這樣教！蘇顯達瞬間愣住，問題是⋯他是孩子老師的老師呀！又一次，蘇顯達正全神貫注練習現代作曲家的新作時，孩子倏忽衝進琴房大聲說：爸，你在

拉甚麼，真的很難聽耶！面對孩子不遮掩的直率，讓這一位音樂家老爸，又是一陣哭笑不得，啞口無言。

孩子音樂琴藝學得離離落落，那就學學美術畫畫課吧，一次蘇太太接送女兒回家的時候，特別被老師留下聊聊。老師手拿女兒的畫作，無奈苦笑的說：蘇太太您看看您寶貝女兒的作品，今天畫喜歡的動物，可是她只畫一隻塗滿黃色的動物身體，竟然沒有頭，您回去了解孩子想法，順便溝通溝通一下，她是同學們的孩子王喔。回家後，夫妻兩個人將畫作放在餐桌上，一本正經還壓抑著火氣，要孩子解釋一下她畫的是甚麼？女兒一付沒甚麼大不了的回答：老師給的紙張太小了，你看動物園的長頸鹿脖子那麼長，畫完了牠的身體，頭自然跑到畫紙外面吃樹上的葉子啊！夫妻相視一時語塞，拿小孩沒辦法，少了頭兒的長頸鹿也就不了了之；一次家族聚會，蘇顯達忍不住抱怨女兒的行徑，沒想到姑姑可歡喜這個天真可愛的姪女，畫作最後還落在她姑姑手上珍藏了數年。

女兒的頑皮聰明從不只一樁，一次家中安裝音響，為了音響效果，特別喇叭角架下各放八枚十塊銅板硬幣，後來蘇太太發現十塊錢銅板被調包成一塊錢銅板，問蘇顯達為

何要換成一塊，此時女兒倒也勇敢爽快，坦承是她的主意把八十塊換成八塊錢，弟弟只是從犯，錢兩個一起享用吃光花完了。

假日小聚，一笑泯千「煩」

當陪伴的時間少了，那相處時光的「質」就更重要了，蘇顯達雖然越來越忙，所幸在孩子漸長時便有很好家庭活動的默契，每星期假日午後，一家四口會到近郊或餐館坐下來享受午茶時光，每個人都會聊聊一周來發生的大小事，歡心的成就，憂心的困擾，重要的決定，甚至是彼此不滿抱怨，都可以在此時一笑泯千「煩」。蘇顯達每次和樂團拉協奏曲的時候，也會坦然和家人說他有焦慮症，後來孩子大了也會吐槽他，每次爸爸都會哇哇叫而已，事後證明還不都嘛是拉得很棒啊！

最近那個說他不要學音樂的兒子，卻迷上搖滾樂，電吉他練得好極了，因為練琴手上的繭，竟然長得比音樂家爸爸還厚。蘇顯達非常欣慰太太把家庭照顧得很好，姐弟感情也好，女兒獨立開朗，兒子近年也畢業投入職場，兩個人都在科技業工作，但蘇顯達

最常在午茶時光叮嚀子女的卻是：你們工作有好表現，老爸老媽自然欣慰，但如果優秀的員工代表卻必須用爆肝來換取的話，我寧可你們不要太優秀啊！言談中身為父親的慈愛溢於言表，問題是，孩子們又何嘗不是得自父親「拼命三郎」的身教真傳呢？

蘇顯達感性的說：音樂這條路走來，有太多太多的人值得感恩、感念、感謝，從音樂的純粹，體會藝術追求的浩瀚，在教育中找到承先啟後的時代使命，從企業家中看到寬宏的胸懷與社會責任，特別是許文龍董事長價值觀的啟發，更感謝永遠的堅強後盾，

他的家庭、他的愛妻！

第五部

給未來小提琴家的學琴錦囊

「我老師的老師是蘇老師」的一句話，巧妙的表達出蘇顯達在台灣培植無數的優秀小提琴家，三十年來桃李滿天下，教學成果豐碩，教過的學生已二十多位取得博士學位，並考進台灣及國外各大樂團。

蘇顯達身為一個演奏家擁有豐富演奏經驗，他常分享一個觀念：聽觀眾是沒辦法收買的，面對台下聽眾，你沒有拉不好的特權，到目前為止他仍規劃每年四十多場的演出；而身為一個音樂教育家他則是一個身教重於言教，啟發引領大於權威指導的老師，他熟知學生學琴每個階段的困難、挫折、瓶頸，除適時能給學生醍醐灌頂的剖析解惑外，他個人如此用功練習、舞台實戰豐富，學生又怎敢懶散怠慢。

蘇顯達與小提琴結緣五十年，自小學琴至今仍活躍台灣樂壇，他將寶貴的人生體悟、失敗體驗、成功體會，在與學生巧妙的對話中，集結許多精彩的蘇氏語錄，也將這個教學精華與人生故事，分享給走在習琴道路上的每一位音樂人。

第一章

學小提琴須具備的天生特質

多年來，有許多學生還沒真正發展之前，已先被自己不夠堅定的信心打敗。

因此，蘇顯達最常分享給學生的是正確觀念與對音樂的態度，人格與琴藝發展並重。從心理層面來說，音樂演奏必須能不斷自我挑戰超越，需要絕對的熱情、能夠持續的反覆突破、要有挫折耐受力，在學習突破前先接受現狀的自己，在兩者之間找到穩健向前的平衡點。

如果未來真的走向音樂之路，除了個人努力與音樂技巧造詣天賦外，更重要的是，身為一位音樂家的心理素養與最深沉的內在價值觀，才是真正可以讓音樂生命，長久不退的重要元素與支撐，因為最感動心靈的好音樂，往往都是來自有深度豐富內涵的演奏家。

許多父母雖然都知道，學琴與音樂藝術一定是天賦加上努力，但也常常問起：如何判斷自己的小孩，是否具備學琴的天份，合適走音樂這條路？蘇顯達憶述他自五歲開始學琴，音樂成長始於母親對音樂的熱愛期待與偶然的際遇，在高中時期的毅然決定，無怨無悔地忠於自己的選擇，一路堅持到現在，而蘇教授投入小提琴教學逾三十年，卻總是謙遜地表示：他慶幸自己不是天才型的音樂家，正因為不是天才，因此累積更多的生命智慧，並且更能深刻了解每一個學習的困難瓶頸以及突破歷程的艱辛，面對學生的挫折他都能一語中的，給予學生最切中核心的提點與指導。

如何觀察孩子是否具備學琴的天賦潛質？

蘇顯達回憶孩提時自己的音感極好，往往一首曲子聽一遍便能記得旋律，對於哥哥拉琴時的高低音也能精確察覺音準。從生理的角度：耳朵音準音感要好，能分辨音色、手指纖細而長、運弓姿勢正確，兩手協調的靈活性、視譜能力佳、好的節奏感與音樂想像力，都是學音樂很重要的特質。家長可以多觀察小孩對音樂的敏感度，每個人的天份才能長處特質不

同，不同時期又各有不同階段成長，每個人擁有的天賦條件並不相同，應該因時因人而異。

學琴的起步時間，當然是趁早學習的可塑性高，一般生理成長條件則建議能在五、六歲開始，不晚於十二歲左右；然而在台灣的升學教育環境，上了國中後許多主客觀條件皆較不利於學琴，包括學科升學準備與學琴本身，更需要投入大量時間的練習。因此五到六歲，算是合宜的學習時機，此時骨骼發育較完整，也能看出基本手指發育狀況，此時小朋友也已具備基本口語表達能力，對於老師的教學，能有較好的理解接受能力。

如何找到合適的小提琴老師？

學小提琴，學生與老師也算是一種緣分，從經濟考量、區域距離與學生與老師的互動性為主要考量。一開始學琴的階段，啟蒙老師要能循循善誘，多給予興趣的提升與正確指法運弓的基礎下功夫，此時父母更占了很重要的角色；家長的引導、督促、鼓勵是很重要的過程，有父母的陪伴與堅持，比較能度過學琴的枯燥期，如果能有機會參與兒童樂團，增進同儕良性學習的互動，對於樂團合奏、音感、節奏的協調性，有很正面的影

響。到了高中大學，當決定走向專業音樂之路時，要審慎選擇老師；在蘇顯達小提琴生命當中，有幸先後遇到白臉貴人鄭昭明老師與陳秋盛老師，他們給蘇顯達很大的音樂詮釋空間，讓他能盡情揮灑個人的音樂獨特性；在法國留學時師事謝霖、普雷，則是另個階段的黑臉貴人，嚴格要求精準的西方科學精神，奠定了很好的根基。在選擇老師的時候也可能碰到兩種為難：一、會拉琴的老師不見得擅長教琴，很多天才型的音樂家根本無法授業，他們根本無法理解學生的問題與困難，因為他們自己本身並沒有這方面的技術困擾。二、懂得如何教琴的老師，不見得拉得比學生好；比如中國大陸非常著名、號稱「挖礦大師」的林耀基老師，他教出很多優秀國際大賽的得獎學生，但他個人卻對舞台有嚴重的恐懼症，但林耀基老師就是有辦法分辨啟發每個孩子的天分，孕育出天才演奏家！

父母該如何陪伴與引導

俗話說三歲定終生，顯見孩童時期的各種歷程對整個人生的影響深遠；蘇顯達的父母從小給他一個很好的人格教育基礎，就是：「要學，就要認真學」、「凡事一定不能

半途而廢！」。

　　學小提琴並非一件輕鬆的事，需要付出大量的時間練習，而且是持續性的堅持，從小練琴就像吃飯一樣是每天必做的事情，這對一個好動愛玩的兒童階段是很重要的磨練耐心與毅力的機會，學習狀態有進有退，有驚奇也有低潮，父母的諄諄善誘對孩子是一個很重要的支持力量；蘇顯達的母親非常喜歡古典音樂，她對生活的態度，審美的觀念也再再影響著他，這些生活的智慧、面對困境如何冷靜思考突破，不間斷的嚴格自我要求，透過音樂詮釋傳達豐沛的情感想像力，而這些數十年如一日的音樂態度，非朝夕一蹴可幾，都是父母自小的家庭教育給了他最好的身教傳承。

　　家長本身對自己的孩子最清楚，讓孩子多認識美的東西，這是一種潛移默化的力量，學琴只是開啟人生一個吸收美學的機會，一邊陪伴看著他的學習，觀察他的發展可能性，接觸美好的聲音。有些小孩從小就有很好的特質，父母雖不是音樂人，只是悉心陪伴並時時觀察孩子學習變化，激發潛力，發現孩子的天賦，小孩學琴一定要有某種程度的喜歡與熱情投入，家長先不要預設立場，過程中一定有挫折，在各個階段與老師孩子

多方評估與抉擇。天才型的孩子其實少之又少，往往也不到萬中選一，老師要求的馬上可以吸收就學會，這樣的小孩往往特別能定的下心肯下苦功練琴。至於有沒有能力往音樂發展則是各憑造化，許多孩子學琴學得很好，但等到他可以抉擇的時候（高中、大學時期），反而放棄已經投入多年心血的樂器。如指揮家呂紹嘉在台大就讀期間修心理系，日後留德攻讀指揮，每個人都各有因緣與途徑去成就自己的音樂之路。父母主要的目的，就是開闊視野，抱持健康的心態不預設立場，幫孩子開啟一個探詢音樂藝術之美的大門，就是給小孩最好的教育觀念與態度。

健全的人格素養，造就有深度的音樂家

蘇顯達常常謙虛的說自己不是天才型音樂家，但他了解自身的音樂天賦與對音樂忠實的熱愛，才能成就今天的音樂表現。學琴要有系統耐心方法的「慢練」，不是一味的撞牆式的練習，錯誤的方法練一百次的結果仍是錯，自己必須靜下心面對自己，克服技巧上的障礙，在每次磨練當中，培養出耐心與信心，隨著技巧的提升，往往隨之而來的

是面對更高深的琴藝突破，自我期許越高壓力也可能越大，往往今日的段落練了很久稍有進步，隔日似乎又重頭來過。練琴是一件很孤獨的事情，必須自己面對，沒有人可以代替你站在台上，無論你平時表現再好，上台的失誤是無法在事後用嘴巴去跟聽眾解釋的，台上已經歷過的時間，永遠無法倒帶重來。

人格與琴藝發展並重

一個學生在開始決定要走音樂之路的時候（指的是大學階段），經常必須有面臨信心危機的心裡準備，因為有太多挑戰，太多主客觀因素，包括心理的部分，也有部分來自家長干擾的壓力；高中時期每一個都是佼佼者，到了大學之後，面對同儕個個高手，每個人都是在追求金字塔頂端的少數。每進到一個階段就會有更多的挑戰，到一個更高的層面時，都在追求更高境界的潛能開發，此時的心理素質與觀念態度格外重要，多年來有許多學生往往在還沒真正發展之前，已先被自己不夠堅定的信心打敗。

因此，蘇顯達最常分享給學生的是正確觀念與對音樂的態度，人格與琴藝發展並重。

從心理層面來說，音樂演奏必須能不斷自我挑戰超越，需要絕對的熱情、能夠持續的反覆突破、要有挫折耐受力，在學習突破前先接受現狀的自己，在兩者之間找到穩健向前的平衡點，如果未來真的走向音樂之路，除了個人努力與音樂技巧造詣天賦外，更重要的是身為一位音樂家的心理素養與最深沉的內在價值觀，才是真正可以讓音樂生命長久不退的重要元素與支援，因為最感動心靈的好音樂，往往都是來自有深度豐富內涵的演奏家。

蘇式私房筆記與音樂態度分享之1：

◆ 對音樂要有旺盛的企圖心。

◆ 培養絕對的敏銳性。

◆ 堅決做好音樂的決心。

◆ 試著了解自己的潛力極限。

◆ 做音樂時，必須兼具理性與感性的平衡。

第二章

學音樂的未來：掌聲之前，
是一條孤單、人煙稀少的路

蘇顯達對每位大一入學新生要求做三份報告，在一個新的里程開始之前，

先讓學生往後觀看，過去到底做了甚麼努力？還有哪些要突破？藉機反省

認識真實的自己，並為自己擬定出怎樣的音樂發展計畫？

這是蘇老師親身經歷的與際遇；他從小在三B兒童樂團、大學管弦樂團公

演，並在留學前的職業樂團演出，扎實練過無數的協奏曲，直到留法獎考

與法國百年樂團遴選時，在他關鍵第三關抽考時所抽到的曲目，竟是多年

前在台灣職業樂團時苦練過的曲目；我們無法預知機會何時降臨，唯有以

最充分的準備，迎接改變你一生的寶貴契機來臨！

北藝大有很多學生都是一路念音樂班，國高中學術科優秀，所以才如願考上音樂系，音樂素養多數都在一定的水準以上，然而在蘇教授多年教學經驗中，也不乏有能力沒興趣，或是有興趣但能力技巧確實已到瓶頸的學生，一旦在大學期間選擇音樂系，大致而言表示審慎思考過未來將朝向音樂發展，因此對大一新鮮人進入新的階段，他的第一堂課就是「誠實的面對自我」！

蘇氏教學心法：認識自我、盤點過去，規劃未來

蘇顯達對每位大一入學新生要求做三份報告，在一個新的里程開始之前，先讓學生往後觀看，過去到底做了甚麼努力？還有哪些要突破？藉機反省認識真實的自己，並為自己擬定出怎樣的音樂發展計畫？

第一份報告的前半段依各人的學習經驗，真實的一一列下過往所拉過的小提琴曲目，過去可能因為「考試領導教學」，許多時候都是應付考試來準備，所以拉過曲目雖多，但往往不是熟練完整曲目，甚至是華而不實。很多學生在此時才會驚訝發現，自己

能夠且完整熟悉的曲目少之又少，大多數都有空缺，而真的勉強拉奏一首三、四十分鐘的協奏曲，真正熟悉的部分也可能只有前十分鐘。在報告的後半段列出重要而自己卻尚未拉過的曲目。

第二份、根據自己對自己的了解，試著列出四年的學習計畫，要務實不要好高騖遠。

有些曲子是需要一個月才練得起來，有些曲子可能需要練習長達一年。自己的音樂生涯自己規劃、實踐完成。有多少企圖加上多少努力，成就多少未來！

第三份、自我檢測盤點自己的技術、觀念、想法、心理困擾及瓶頸的種種學習問題，期望自己短中長期的突破與願景，同時加以分析這些問題的成因，比如說莫札特或布拉姆斯的拉奏曲風，各個樂派是否都懂得詮釋上的不同？為自己在一個新的學習里程碑上，忠實的擬定出學習計畫。

見山不是山的信心危機

之所以會有這樣的想法，完全是蘇老師的親身經歷與際遇；他從小在三B兒童樂

團、大學管弦樂團公演，留學前的職業樂團演出，扎實練過無數的協奏曲，直到留法獎

考與法國百年樂團遴選時，在他關鍵第三關抽考時所抽到的曲目，竟是多年前在台灣職

業樂團時苦練過的曲目；我們無法預知機會何時降臨，唯有以最充分的準備迎接改善你

一生的寶貴契機來臨；然而，蘇老師這樣的教學想法實施二十幾年，有心將這份學習計

畫，持之以恆落實的的學生僅僅少數，也就是這些少數的學生，方能跟隨蘇老師一步步

穩健的腳步，走向未來大師之路！

莫忘學琴的初衷

　　近幾年新世代的學生，剛上大一時終於脫離父母的監督，忽然間有更多自主的時間，

有足夠自理的金錢條件為後盾，一開始的大學生活，往往留連夜店與過多的社團活動、

校外聯誼與迷思，生活自由了但缺乏自主管理的自律性，甚至完全捨棄好不容易才累積

建立練琴的好慣性因而疏於練習，剛開始第一次翹課，還有一點罪惡感，但在一次次的

虛應了事，最後就習以為常；漸漸就脫離練琴常軌，忘記當初學琴追求藝術的熱情與夢

想，此時往往需要輔導再慢慢地把學生的心抓回來，慶幸的是北藝大學生資質都很好，雖然縱有荒唐時期，終會迷途知返歸建學藝。

許多學生擠進大學之門之後，開始思考未來發展性問題，對未來心存高度的不確定因素，當大家都覺得音樂這條路太窄了，付出與獲得不成正比，怨懟自身條件背景不好……等諸多種負面思維，但卻常常忘了當時自己選擇學音樂的目的與初衷，你喜歡學音樂嗎？現在依然喜歡嗎？學習藝術很重要的一點，便是永遠都要面對很多的考驗，上台之前你必須堅毅的忍人所不能忍的孤獨，像鴨子划水般的一曲曲一首首，去征服它，征服自己，當好不容易能有機會站上舞台時，更要有勇氣面對事後的批判。

音樂藝術這條路沒有捷徑，面對這些一波波的學習高低潮考驗，你無法收買別人對你的評價，唯有不斷的持續努力證明自己的實力，當一個人在學琴時陷入危機，此時不是旁人拍拍肩膀幾句鼓勵的話，便能從谷底爬升，往往能給自己最大支撐的理由，就是回首過去對音樂的理想追求的初衷，每一個人的未來都是自己所做的抉擇，然後概括承擔自己的成敗，沒有人能替你決定自己的未來！

用自己的音樂，記錄自己的生命歷史

在三十年前的台灣環境，學音樂看不到未來性，三十年後的今天或許學生會感嘆機會與音樂市場條件很狹窄，現在能取得音樂碩博士的機會太多，以前的優勢不再是現在的優勢，危機與轉機往往都是一念。當你下定決心走上音樂之路的時候，必須有一定的心理準備與主客觀條件的評估，更重要的是擁有健康正向的價值觀；過去前輩們當時也同樣看不到市場，看不到未來卻依然對音樂懷抱熱情與夢想；然而這些古典音樂之所以會存在到現日，正因為這是人類的資產，正如貝多芬、布拉姆斯、莫札特，如果對於這樣的投入音樂的心態，是用計算投資報酬率才決定是否獻身藝術，是絕對不可行的，路也走不長遠。

蘇顯達常逗趣的開玩笑說：一個畫家未成名之前，不管他的畫作畫得如何，價格差距不大，這就是學藝術的現實與生態。他在教學過程當中，常常傾盡自己的經驗傳承與重要的價值觀念，他深信音樂的路要走得長遠，一定是人格與琴藝並重的發展；有時候

學生遇到無法突破的困境時，便過早自我放棄，往往不是技巧天賦的問題，而是心理素質的發展成熟度的主觀因素，你可曾問過自己：現在是不是已達自認為的巔峰、極限？

若不是，怎能妄下斷語的說沒有未來希望？

掌聲之前，是一條孤單人煙稀少的路，身為一個演奏家只能從一場又一場的演出中，無私的傾盡自己生命的體會轉化成音符，揮灑交付給聽眾，珍惜每一個用音樂感動心靈的美好時刻，再把這份美好無限延伸出社會的影響力！這是蘇顯達一貫的價值觀，沒有甚麼是真正永恆，每一個用音樂感動的片刻便是永恆；總有一天，經常上台的時刻也終會有下台謝幕的一天，在此之前，畢其生之力讓自己在舞台上發光發亮，從容落幕，用自己的音樂，記錄自己的生命歷史！

蘇老師私房筆記與音樂態度分享之2：

◆ 為自己的音樂生命歷程，創造出獨一無二的歷史。

◆ 培養自己的獨立判斷能力。

◆ 不放過任何吸收養分，奠定深厚涵養的機會。

◆ 抗壓性要夠強，堅持力要持久，永保對音樂的旺盛熱情，擇善固執，勇於突破瓶頸。

◆ 訓練敏感的鑑賞力，主動探索挖掘問題。

第三章

觀眾沒辦法收買，堅持最好，從沒有藉口！

站上舞台後，就要有勇氣接受批評！一個演奏家絕對不可能獲得所有人的肯定與認同，但在上台前你可以傾盡心力投入，讓自己可以掌握到最好的面向與控制，因為你永遠不可能知道，舞台下會坐著甚麼樣的人物，舞台上會有甚麼瞬間變化？唯有用最高標準自我要求，接受舞台的磨練洗禮，才能從舞台中得到蛻變與成長，你的標準永遠要比台下的聽眾標準高。一個演奏家只能拿實力證明自己，沒辦法收買聽眾，堅持最好從沒有藉口，站上舞台的那刻只有一次，無法重來！

多年的教學經驗中，很多學生拉出來的音樂是連自己都不認識的，似乎是一種機械化被訓練出來的反射動作，自己對自己的琴聲憑藉的是直覺、沒把握，更甚者是不是自己所想要的效果，都不清楚；蘇顯達常常犀利的突襲學生，問道：這是不是你最好的表現？然而十個學生中有九個會搖頭回答：不是！這是一個很矛盾的邏輯，拉琴為的就是要表現，難道你還吝嗇捨不得給別人聽好的琴音嗎？你為何不讓別人知道，你是有能力拉出更好水準的表現？為何要隱藏？

為成功做準備 vs. 為失誤找藉口

很多學生在求學階段中，已養成一種依賴，往往無法在第一時間，就拉出最棒聲音的習慣，因為平時拉不好可以重拉，相反的如果能把每一次練習上課，用一種真正臨場感的模擬考方式來呈現，甚至是一場重要演出的心情來準備，漸漸的就養成不馬虎的好習慣，還能自我策勵出無法重來的決心，經年累月中便能蓄積精準熟練與有內涵的音樂詮釋表現，每首曲子都是千錘百鍊的成果，自然會有很好的水準，機會永遠是留給已經

準備好的人來享用的，蘇老師也常常試問學生，你在為成功作準備？還是繼續為你的錯誤找藉口？

觀念影響做法，做法決定結果

蘇顯達觀察學生常有一個微妙的現象，兩個音樂系的學生去國家音樂廳，中場休息聊天時，一定會有學生問另一個同學這個音樂家拉得如何？學生為了突顯自己對音樂的獨到看法，常常是用一種批判的角度而不是欣賞的角度來評比，當一個人還來不及學會欣賞美的事物，學會優點，就先學會批評，這不會是一個好的學習態度；身為學生的你花了時間、金錢，去聽一場音樂會，你應該是具備有欣賞演奏者長處的雅量，而不是把自己當成樂評家，應該是自我期許像海綿一樣大量吸收，感受整場音樂會所帶給你的感動觸發，豐富自己的音樂表達與內涵。當你覺得自滿於自己是最棒的，甚至是無知的自我感覺良好時，你將停止進步、停止音樂養分的吸收，這是一個非常微小心態，卻變成干擾音樂再上一層樓的阻礙。

蘇顯達常勉勵學生，把學習過程中的想法、感受，甚至是生命、生活的體會，用筆記本寫下紀錄與心得，比如去年聽過俄羅斯小提琴家的音樂會當中最大的收穫是甚麼，上一次學校樂團的演出表現最好的地方是哪裡？可以再進步的地方又是哪裡？把這樣的努力、演奏、體會、吸收、記錄，當成一種耳朵敏銳性訓練的善循環，持之以恆並時時刻刻反省記錄自己的得失，滴水穿石就能蓄積實力。

忠於自己，全力以赴

一種是批判的樂評家心態，另一種是懂得欣賞學習日漸精進的演奏者之姿，不同觀念出發，假以時日結果一定迥異不同，蘇顯達誠懇的期許學生勇敢做你自己，不同階段有不同認知，經過詳細的篩選，用最適合自己的方式，詮釋音樂生命。你是有選擇權的，可以符合自己期待的生命意義，忠於自己，全力以赴，在這個音樂市場終究會有你一席之地。有些學生適性發輝教學熱忱，當中小學老師作育英才也很好，雖然可能一輩子就

不再專職拉琴，你在甚麼樣的位置，在可能的範圍，去追求並且自我認同。或者你也可以選擇在鎂光燈的照耀下追尋自己的圓夢計畫，但當你在舞台上瞬間的揮灑，用音樂穿透力去勾勒聽眾的心靈感動，那種精彩與滿足，那些別人的眼光與評價，其實已不再那麼重要了。

曾經也有同儕給了蘇顯達這樣的批判：他的琴藝也沒甚麼了不起，只不過拉音樂會的演出場次比較多罷了！對蘇顯達來說，站上舞台，那是一種抱負的實現，一種不斷想要創造、接受自我挑戰的感受，在練習的過程中力求做到最好的控制，對於作曲家的曲目詮釋，嘗試開創各種可能性；雖然舞台很殘酷，只有用心去投入演出不斷自我超越，因為，你永遠沒有藉口要求台下聽眾，包容你在台上所發生的失誤，你永遠代表你自己。

人生當中每一天都要認真過生活，讓自己的每一天充滿感恩，用吸收新知的心情享受生命的喜悅，再高的職位都有回歸平凡的一天，這就是人生。

你的標準，永遠要高於台下聽眾

終有一天你將站上音樂舞台，但開心受邀的同時，更必須警惕自己要全力以赴，這形同刀刃的兩面，你可能成功演出頗受好評，但也可能是另外一個災難的開始；因為可能準備不及、體力不繼或者壓力太大各種可能的理由，導致你演奏失常，因此無論是大大小小演出都要用最嚴肅的態度，作最萬全的準備，拉出最好的水準，舞台的變化瞬息萬變，舞台上的挑戰，有很多生理心理因素夾雜一起，這絕不是別人拍拍肩膀鼓勵你不要緊張，就可以克服的，有些時候你明明不緊張但是表現卻不理想，有時候雖然緊張卻因為事前準備充分，也能安然拉出極高的演出水準，過程與結果一樣重要，更不可能沒有一個扎實的訓練過程，卻能獲得一個令人滿意奇蹟似的演出結果。永遠要記住：一個好的演奏家，絕不可能再有第二次機會，改變聽眾對他第一次拉奏的印象。

站上舞台後，就要有勇氣接受批評，一個演奏家絕對不可能獲得所有人的肯定與認同，但在上台前你可以傾盡心力投入，讓自己可以掌握到最好的面向與控制，因為你永

遠不可能知道，舞台下會坐著甚麼樣的人物，舞台上會有甚麼瞬間變化？你唯有用最高標準自我要求，接受舞台的磨練洗禮，你才能從舞台中得到蛻變與成長，你的標準永遠要比台下的聽眾標準高，你才能獲得別人的肯定，這句話將永遠適用於你每一場生命中的演出，一個演奏家只能拿實力證明自己，沒辦法收買聽眾，堅持最好從沒有藉口，站上舞台的那刻只有一次，無法重來。

蘇老師私房筆記與音樂態度分享之3：

◆ 善於利用資源，主動學習。

◆ 增進跨界藝術的鑑賞能力。

◆ 設定努力奮鬥的目標。

◆ 深入了解問題，才能找到解決問題之道。

◆ 任何深厚內斂的音樂表現，絕對無法一步登天；耐心、堅持、熱情、執著以及無怨無悔，是基本必備的特質。

第四章

傳承與啟發：最後一堂大班課

永遠要把每一次大大小小的上台當一回事，然後在一次又一次的上台歷練中，累積未來更大考驗的能量，沒有任何拉不好的藉口！

要拉就不要怕、怕就不要拉，站上舞台就沒有任何拉不好的藉口，必須全力以赴。在技巧相對純熟之後，你必須開始思考如何豐富你音樂性的內涵？用生命體驗去詮釋，平時宜多涉獵美學藝術自我培養，內心沒有真正的內涵是拉不出好聲音的，當你開始受不了自己不佳的詮釋，或不成熟的技巧時，恭喜你！這表示你已開始努力朝著追求更高層次的琴藝邁進了。

每個人都有很多元的發展可能性，記取大班課的傳承啟發精神，讓每個人循著自己挑戰自己的軌跡，開啟音樂發展生生循環的無限可能。

在蘇老師多年的教學經驗中，都會安排自己班上各年級的小提琴學生的期中與期末大班課，讓所屬學生有這樣的共學觀摩機制，不論是聞道先後，或者稟異天賦各有所長，讓每個學生拉相同曲目，各憑本事去努力，發揮詮釋演奏；最特別的是蘇老師會要求學生在拉奏之前，面對大家分享解釋自己是如何克服困難的準備過程，包含練習時遇到哪些瓶頸，如何找到方法解決、自我克服，用甚麼技巧呈現曲目的詮釋意涵，說明完後才演奏。

這是一種極為難得的訓練與分享，透由每一位學生的自我檢視學習心態與方法，五個學生就可能有十多種各項疑難雜症的問題與心境呈現，學生會發現他人的問題，同時也是自己的共同盲點，而在這種「看看別人、想想自己」的心境洗滌中，或許他山之石可以攻錯，可以減少自己摸索的時間，從別人的努力中，也可以比較出自己投入的程度是否足夠，這是蘇老師培育具備人格特質與個性特色演奏家的重要過程。

二○一六年五月二日，北藝大演奏廳，此次共七名學生有大一新生、大四應屆畢業生，也有研究生一年級，這像似是一個音樂獎考舞台的小小縮影，雖然來自不同年齡層、程度與背景，音樂追求就是如此簡要單純，比的就是音樂本身，每個學生悉心分享自己

心路歷程，蘇老師再針對每一個人給予學期總評：永遠要把每一次大大小小的上台當一回事，然後在一次又一次的上台歷練中，累積未來更大考驗的能量，沒有任何拉不好的藉口！

第一位學生：對我來說，第一次要面對這麼多學長姐面前拉奏真的很緊張，這首曲子對我來說最困難的是跨八度十度音，從一開始滿懷信心的拉琴練習，到後面會變得很盲目，常常為了專注某個音，就忘了和弦的和諧，後來我是用分段式，一個樂句單弦律先練，再加入和弦，曲子不長，但體會到跨把位的時候，自己的掌握度還不是很好。

蘇老師：我來自南部鄉下，剛來到台北大都市的大學生活，我還蠻有自卑感的，因為發現身旁的同學都很優秀；但挫折與轉機往往在一念之間，就算程度比較不好仍能勤能補拙，利用苦練趕上老師期許的進度，一步步不斷超越自我，甚至是還能後來居上優於同儕。日後還發現同學間的琴藝水準越好，其實是策勵自己的絕佳機會，就像能從國手到奧運舞台與世界級選手競技一般，大一是進入職業專業的新開始，這種努力與音樂

成績的回饋自己最清楚。

第二位學生：在這次曲目的準備過程中，我聽從老師的建議，錄下自己拉琴的聲音，誠實面對自己，第一次聽到自己的拉奏印象，才發現原來真的沒有如想像中的理想，還驚覺發現右手無法放鬆的情況，使得長音的部分音色不好，還有對於跨弦的雜音一直無法克服，在一次次檢視聽自己音檔的時候，慢慢修正右手放鬆的程度，才漸漸比較能掌握到旋律的線條。

蘇老師：老子曾說：「千里之行，始於足下。」真正的面對自我，虛心接受現在自己的現況，不氣餒的持續用功最為重要，不怕慢只怕斷，你們還有很多潛能可以開發，不要小看日進有功的微小累積，音樂成就本不是一蹴可幾，扎實的練習是基礎功力最重要的根本，多珍惜每一次可以上台的機會，好的表現也比較可以爭取到更多的舞台歷練，進而形成榮譽感的良性競爭循環，讓自己慢慢產生信心。

第三位學生：這首曲子只有三分鐘多，雖然曲子短但多了很多沒有挑戰過的技巧性，我的手比較小，對於十度音的快速轉換，相對辛苦困難；此外對於慢板部分的詮釋想像，不希望只是只求拉好音準而已，我希望能拉出真正音樂線條之美，快板的部分除了流暢以外，希望能表現出輕快愉悅的張力。

蘇老師：要拉就不要怕、怕就不要拉，站上舞台就沒有任何拉不好的藉口，必須全力以赴。而你能夠勇於正視自己的不足是進步之母，願意加倍用功加緊練習，而不是拿來告訴別人做不到理想的藉口，這是值得嘉許的；學習就是從知道錯誤、承認不足，學到精華、學到正確、直到演奏出最好的琴音。在技巧相對純熟之後，你必須開始思考：如何豐富你音樂性的內涵？用生命體驗去詮釋，平時宜多涉獵美學藝術自我培養，內心沒有真正的內涵是拉不出好聲音的，當你開始受不了自己不佳的詮釋或不成熟的技巧時，真要恭喜你！這表示你已開始努力朝著追求更高層次的琴藝邁進了。

第四位學生：在整首曲子已經大致嫻熟的時候，我思考如何作更豐富的音樂表情，整首曲子大部分成ABA三段，前奏曲，就是靠感覺出發，和弦技術方面，用分解來練，單音練熟之後再拉和弦，快板的部分，手跑不動就用節拍器去慢練，再慢慢加快速度，和弦的預備動作要快，手的動作要更快。從沒有章法的斷續拉奏中持續練習，雖然有自己想詮釋的想法，但自己的技巧卻無法跟得上，到目前為止，和弦的流暢度與和諧度還是不夠理想。

第五位學生：整個過程心得是和弦必須每個樂句的「慢練」，熟練基本的樂曲旋律線條後，再分成三段的層次感詮釋，ABA三段中的B段一樣是左手慢練，右手要注意圓滑線條的呈現，還有在快板與和弦的小節樂句間，運弓要作好準備，拉起來才會比較從容不迫。

蘇老師：所謂音樂表現真正的掌握，是能夠把曲子技巧練到極致，再將技巧徹底的忘掉，為了音樂性的詮釋而巧妙運用技巧，不是為了技巧而技巧的炫技虛榮，如果只

是停留在技巧的追求層面上，那時失去音樂本身想要傳達的感動以及心靈提升的重要元素，我們都應該要一心一意只想著音樂，把技術融入音樂中，表現出音樂的美感，真正回到音樂最忠實的訴求上。

第六位學生：

這是我大學生涯的最後一堂大班課了，前些日子因為壓力使然，拿起琴無心無力拉出甚麼曲子，甚至根本不想拉，過去我一直在追求技巧，好聽的聲音都被蒙蔽了，事實上國際大賽都是這些曲目，而我也體會到，我永遠到不了國際大賽的水平標準。前些日子一直壟罩著畢業製作的的緊張與失落感，感謝身旁的親友一直給我鼓勵而不是責罵。最後一次大班課，我下定決心並且視為畢業製作的延續，我想找回「用音樂感動世界」的那個初衷。

蘇老師：

一晃眼四年時間過去了，你曾回想四年前你寫的學習計畫，到目前為止已完成了多少，有哪些四年前想突破已突破，是已經大幅提升琴藝，還是停滯不前甚或退

步？只要你想在音樂的路上發展，努力絕對是重要的不二法則之一，隨時掌握時間練琴不輟，珍惜演出，對自己的人生有交代，用一種健康的態度不斷訓練自己，每個用心之人，必能找到屬於自己的一席天地。

三十多年前大學畢業後，蘇顯達帶著台灣師長的期許飛往巴黎深造，在苦樂參半的留學生活中，接受了東西方文化衝擊的洗禮，不管在巴黎期間，或是返台演奏與教學的數十年間，總是勇於開拓自己音樂發展的可能，今天是這學期最後一堂大班課，不論是大學研究所新生，或者是畢業生，每個人都是承先啟後的音樂人，不論是選擇教職從事教育工作，或是音樂創作，或者勇於追求挑戰成為鎂光燈下絢麗的演奏家，每個人都有很多元的發展可能性，記取大班課的傳承啟發精神，期許每個人循著自己挑戰自己的軌跡，開啟音樂發展生生循環的無限可能。

蘇老師私房筆記與音樂態度分享之4：

◆ 最好的良師，就是「自己」。

◆ 養成獨立解決問題的習慣。

◆ 堅決相信：「機會，永遠只留給已經準備好的人來享用」的真諦。

◆ 用有內涵的音樂服人，總比自我吹噓來得有用。

◆ 永遠是：儲備好實力，等待機會的來臨。

◆ 不是你的能力決定了你的命運，而是你的選擇決定了你的命運。

◆ 自己，才是真正自己生命中的「貴人」。

他擁有迷人的音色、優雅的運弓……令人耳目一新是位極具潛力的小提琴家。

——法國《共和迴響報》

活躍於國內外樂壇的小提琴家蘇顯達，自法返國30年，
在台灣這塊土地深耕，以音樂撫慰愛樂者的心靈，作育英才無數，
走過半甲子，台灣小提琴教父之名非他莫屬。

2016年末，為紀念這值得回顧的30個年頭，
特邀魯賓斯坦大賽最高獎項得主鋼琴家胡瀞云返台合作，
於全國各重要音樂廳展開巡迴演出，
帶來五個不同國度，小提琴史上的重要作品，
包含台灣一代音樂宗師馬水龍、新銳作曲家林京美，及歐陸作曲家
舒伯特、圖林納、維拉契尼、皮耶涅等人典雅的奏鳴曲。
從巴洛克到當代，遇見你我與提琴的魔法琴緣。

Shien-Ta Su Violin Recital

30

票價——300（不含台北場）500 800 1200 1600 2000 2500 3000（限台北場）
購票資訊——尼可樂之友85折／誠品會員、兩廳院之友、學生9折／
團體購票10張（含）以上8折、身障者及65歲長者5折／刷台新及澳盛銀行信用卡每筆訂單打85折。
＊以上優惠限擇一折扣，恕不與其它折扣共同使用。

主辦單位　N 尼可樂表演藝術

贊助／ 20th 國｜藝｜會 NCAF　臺南市政府文化局 Cultural Affairs Bureau, Tainan City. Government　高雄市政府文化局 Bureau of Cultural Affairs Kaohsiung City Government　 兆豐大飯店　Howard 福華大飯店 指定住宿　汀里 VINTAGE 喬百酒藏　CHIMEI 名琴由奇美文化基金會提供

協辦單位　愛妮雅化妝品／功學社／秀傳醫院／大好文化／三進音響／楊麗芬女士／Volvo汽車／陳瑞政提琴工作室

2016

N° ELITE ARTISTS　尼可樂 菁英藝術家系列

SHIEN TA SU

30th Anniversary

蘇顯達

2016自法返國
30週年獨奏會

走過半甲子的
魔法琴緣

12 / 3 sat 19:30
中壢藝術館音樂廳
Zhongli Arts Hall
桃園市中壢區中美路16號

12 / 4 sun 14:30
臺南文化中心演藝廳
Tainan Cultural Center
臺南市中華東路3段332號

12 / 9 fri 19:30
嘉義市政府文化局音樂廳
Cultural Affairs Bureau of
Chia-Yi City Musical Hall
嘉義市忠孝路275號

12 / 11 sun 14:30
臺北國家音樂廳
National Concert Hall
臺北市中山南路21-1號

19:30 sun **12 / 15**
新竹交通大學活動中心二樓演藝廳
National Chiao Tung University Arts Center
新竹市大學路1001號

新竹場次請洽年代售票系統
新竹場購票優惠請洽國立交通大學藝文中心 03-573 1953

19:30 fri **12 / 16**
高雄市文化中心至德堂
Kaohsiung Cultural Center Jhihde Hall
高雄市苓雅區五福一路67號

14:30 sun **12 / 18**
臺中臺灣體育運動大學中興堂
National Taiwan University of
Sport Chung Hsing Hall
臺中市精武路291之3號

曲目 PROGRAM

維拉契尼 Francesco Maria Veracini
《小提琴奏鳴曲 Sonata for Violin and Piano in e minor, Op.2 no.8》

馬水龍 Shui-Long Ma
《小提琴與鋼琴的對話 Dialog for Violin and Piano》

林京美 Ching-Mei Lin
《心之歌詠 Singing Heart》

皮耶涅 Gabriel Pierné
《小提琴奏鳴曲 Sonata for Violin and Piano, Op.36》

舒伯特 Franz Schubert
《小提琴小奏鳴曲 Sonatina for Violin and Piano in D Major, Op.137 no.1, D.384》

圖利納 Joaquin Turina
《第一號小提琴奏鳴曲 Sonata for Piano and Violin No.1 in D Major, Op.51》

Photo by 王鴻駿

鋼琴——胡瀞云

國家圖書館出版品預行編目（CIP）資料

蘇顯達的魔法琴緣：音樂態度，決定生命高
度 / 蘇顯達作. 胡芳芳、柯幸吟策劃撰稿. -- 初
版. -- 臺北市：大好文化企業出版；新北市：
大和書報發行, 2016.11
280面；17×23公分. --（影響力人物系列：1）
ISBN 978-986-93835-0-9（平裝）

1.蘇顯達 2.音樂家 3.傳記

910.9933 105019557

影響力人物 | 1

蘇顯達的魔法琴緣：音樂態度，決定生命高度
Magnifique musique magique de Daniel Su Shien-Ta

作　　者 | 蘇顯達
策畫撰稿 | 胡芳芳、柯幸吟

出　　版 | 大好文化企業社
發行人 | 胡芳芳
總經理 | 張成華
封面設計暨美術編輯 | 李晨
行銷統籌 | 殷千晨
通訊地址 | 10091台北市中正區羅斯福路四段136巷6弄17號5樓A室
訂購專線 | 02-23672090
讀者服務信箱 | dahao0615@gmail.com
郵政劃撥 | 帳號：50371148 戶名:大好文化企業社
訂購傳真 | 02-23672090
版面編排 | 唯翔工作室 (02)23122451
印　　刷 | 鴻霖印刷傳媒股份有限公司0800-521-885
總 經 銷 | 大和書報圖書股份有限公司 (02)8990-2588

ISBN 978-986-93835-0-9　（平裝）
出版日期 | 2016年11月 初版
定價 | 新台幣340元

All rights reserved.
Printed in Taiwan

贊助：財團法人國家文化藝術基金會